機動戰士鋼彈UC
UNICORN

⑩ 彩虹的彼端（下）

福井晴敏

角色設定 安彥良和　　機械設定 KATOKI HAJIME　　原案 矢立肇・富野由悠季　　插畫 虎哉孝征

Previous to GUNDAM UC

前情提要

宇宙世紀００９６年。為了爭奪能夠顛覆聯邦政府，名為「拉普拉斯之盒」的宇宙世紀之謎，擁有「盒子」的畢斯特財團、企圖掩藏其存在的聯邦政府，以及想利用它的新吉翁軍殘黨，三者在暗地裡持續較勁著。住在工業殖民衛星「工業七號」的少年巴納吉‧林克斯，在救了充滿謎團的少女奧黛莉（米妮瓦‧拉歐‧薩比）之後被捲入這場紛亂中。巴納吉的親生父親，畢斯特財團的領袖卡帝亞斯將純白的ＭＳ「獨角獸鋼彈」託付給他。

受分階段揭示前往「拉普拉斯之盒」座標的「獨角獸」

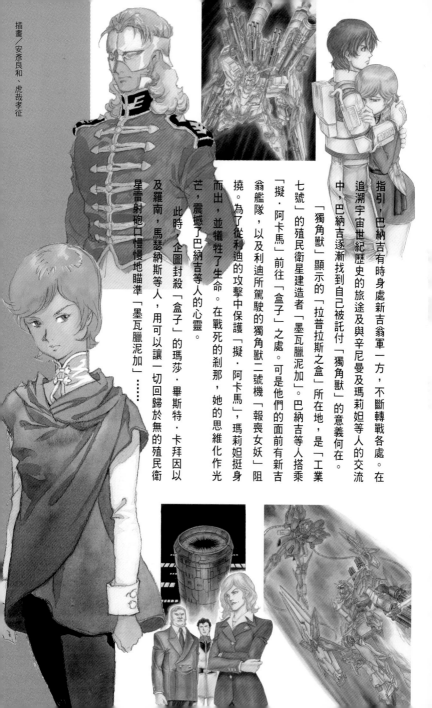

插畫／安彥良和、虎哉孝征

指引，巴納吉有時身處新吉翁軍一方，不斷轉戰各處。在追溯宇宙世紀歷史的旅途及與辛尼曼及瑪莉妲等人的交流中，巴納吉逐漸找到自己被託付「獨角獸」的意義何在。

「獨角獸」顯示的「拉普拉斯之盒」所在地，是「工業七號」的殖民衛星建造者「墨瓦臘泥加」。巴納吉等人搭乘「擬・阿卡馬」前往「盒子」之處。可是他們的面前有新吉翁艦隊，以及利迪所駕駛的獨角獸二號機「報喪女妖」阻撓。為了從利迪的攻擊中保護「擬・阿卡馬」，瑪莉妲挺身而出，並犧牲了生命。在戰死的剎那，她的思維化作光芒，震撼了巴納吉等人的心靈。

此時，企圖封殺「盒子」的瑪莎・畢斯特・卡拜因以及羅南，馬瑟納斯等人，用可以讓一切回歸於無的殖民衛星雷射砲口慢慢地瞄準「墨瓦臘泥加」……

「覺悟吧！弗爾‧伏朗托！」
「亡靈給我回到黑暗裡去！」（摘自本文）

機動戰士鋼彈UC（UNICORN）10　彩虹的彼端（下）　福井晴敏

封面插畫／安彥良和

扉頁・內文插畫／虎哉孝征

KATOKI HAJIME

機動戰士

鋼彈UNICORN

MOBILE SUIT GUNDAM UNICORN

0096/Final Sect 彩虹的彼端

登場人物

●巴納吉・林克斯
本故事的主角。受親生父親卡帝亞斯託付MS「獨角獸鋼彈」，一步步被捲進圍繞著「拉普拉斯之盒」的戰爭中。16歲。

●米妮瓦・拉歐・薩比（奧黛莉・伯恩）
昔日吉翁公國開國之祖薩比家的末裔。遭到畢斯特財團囚禁了一段時間之後，終於與巴納吉再一次相會。16歲。

●利迪・馬瑟納斯
地球聯邦軍隆德・貝爾隊的駕駛員，政治家族馬瑟納斯家的嫡子。在「拉普拉斯之盒」的處置上與巴納吉對立。23歲。

●弗爾・伏朗托
統率譚名「帶袖的」的新吉翁軍殘黨首腦。人稱「夏亞再世」，親自駕駛MS「新安州」，年齡不明。

●安傑洛・梭裴
擔任伏朗托親衛隊隊長的上尉。迷戀伏朗托，對於伏朗托所關注的巴納吉抱持執拗的反感。19歲。

●斯貝洛亞・辛尼曼
新吉翁軍殘黨偽裝貨船「葛蘭雪」的船長。為了救出部下瑪斯妲而與巴納吉共同行動。52歲。

●瑪莉妲・庫魯斯
前新吉翁軍強化人。受畢斯特財團囚禁並重新調整，不過被巴納吉與辛尼曼救出。18歲。

●亞伯特・畢斯特
亞納海姆公司幹部。在其姑姑，畢斯特財團的代理領袖瑪莎・卡拜因面前抬不起頭。33歲。

●塔克薩・馬克爾
地球聯邦軍特殊部隊ECOAS的部隊司令，中校。為了幫助巴納吉而犧牲了自己的性命。得年38歲。

●奧特・米塔斯
在被「拉普拉斯之盒」相關狀況擺弄的突擊登陸艦「擬・阿卡馬」上擔任艦長，階級為中校。45歲。

●美尋・奧伊瓦肯
在「擬・阿卡馬」艦上服役的新到任女性軍官，是一位活潑伶俐的女性。22歲。

●羅南・馬瑟納斯
地球聯邦政府中央議會議員。利迪的父親。企圖將「拉普拉斯之盒」納於政府的管理之下，以維持聯邦的霸權。52歲。

●布萊特・諾亞
隆德・貝爾隊司令。擔任旗艦「拉・凱拉姆」艦長，涉入與「拉普拉斯之盒」相關的事件。階級為上校。38歲。

●奈吉爾・葛瑞特
隆德・貝爾隊的王牌駕駛員。與戴瑞、華茲共同組成有「隆德・貝爾三連星」之稱的小隊。27歲。

●瑪莎・畢斯特・卡拜因
畢斯特家的女皇。卡帝亞斯的妹妹。企圖將「拉普拉斯之盒」納入掌中，維持畢斯特財團對地球圈的控制。55歲。

●拓也・伊禮
巴納吉的同學，是個重度MS迷。目標是成為亞納海姆電子公司的測試駕駛員。16歲。

●米寇特・帕奇
在「工業7號」讀私立高中的少女。對巴納吉有好感。與拓也等人一起搭上「擬・阿卡馬」。16歲。

●卡帝亞斯・畢斯特
畢斯特財團領袖。將開啟「拉普拉斯之盒」的鑰匙「獨角獸」託付給兒子巴納吉後殞命。享年60歲。

0096/Final Sect 彩虹的彼端

3

靜悄悄地不斷滑移著的金屬牆壁，覆蓋了天空。相對距離低於兩公里後，宇宙殖民地看起來已經不像建築物了。帶有些許蔚藍的銀色筒身上閃動著無數的警示燈，永遠保持自轉運動的小行星——內藏了數百萬人生活的「世界」，將它那與地球及月球同等級的存在感，壓在注視它的人們身上。

與平常的開放型殖民衛星不同，整座殖民衛星被金屬外牆覆蓋住的「工業七號」讓這樣的壓迫感更加強烈。這座密閉型殖民衛星，全長的四分之一被俗稱「轆轤」的殖民衛星建造組件所包覆，它那建造中的圓柱體浮在虛空之中，寂靜無聲，彷彿這三個小時的狂亂完全不存在。朝向地球那一邊的無重力工業區域也是一片安靜，不只是運輸船，連一艘出入的太空梭都看不到。也看不到在外牆移動的線性電車光芒，只有環繞著殖民衛星的太陽發電板，將些許的反射光照在圓筒的表面上。

「連地下鐵都停住了嗎……」

對住在圓筒內壁的人們來說，在地下——也就是外壁上運行的線性電車，同時也是殖民衛星中的居民與外界連繫時最容易的管道。而電車不自然地停止運轉，與目前正在發生的狀況不可能沒有關係。奧特受到些許震撼，仰望著「工業七號」的外壁。「工業七號」雖然位在暗礁宙域之中，不過殖民衛星周圍畢竟有經過清理，在艦橋環顧可見的範圍並沒有宇宙殘骸之類的東西。滿目瘡痍的「擬・阿卡馬」靜悄悄地，獨自游在沒有船隻來往的虛空之中，船體到處閃著緊急修理時發出的焊接光。

「港灣管理局仍然保持沉默。我想通訊系統被某種方法遮斷的可能性，比他們被封口的可能性要來得大。裡面的居民被完全關起來了吧。」

蕾亞姆單手拿著營養果凍的軟管，一樣仰望著殖民衛星的外壁說著。靠著緊急處理班的貢獻讓艦內保持氣密度，並且下令對全艦配發戰鬥口糧後已經過了十分鐘。護航的ＭＳ隊也歸艦了，總算是熬過一場危機的安心感讓艦內的氣氛變得鬆弛，不過「工業七號」與外界斷絕接觸的異常狀況卻又引起另一波不安。美尋面對通訊操控台，嬌小的身軀微顫：「會是亞納海姆……畢斯特財團做的嗎？」細聲說著的她，臉上帶著與戰鬥時截然不同的不安。

「這也有可能……不過好像有某些更強烈的力量在作用著。也許是那座『墨瓦臘泥加』在支配殖民衛星的系統。」

蕾亞姆回應道，視線看向「轆轤」後方，殖民衛星朝向月球方向的那一邊。如果把與殖民衛星一樣，靠著自轉產生離心重力的迴轉居住區當作殼的話，那麼「墨瓦臘泥加」的形狀看起來就有如伸出觸角的蝸牛。奧特喝光沒什麼味道的營養果凍，凝視著聳立在殖民衛星建造者的甲殼上下，那有如山脈般的岩層。從吸附在迴轉居住區的岩盤以及周邊宙域採取來的宇宙殘骸中萃取建材，並從「轆轤」中生出殖民衛星的巨大建築物。這座擁有創造「世界」力量的建築，現在正與「工業七號」一同陷入沉默，位於甲殼圓心部的docking bay處於封鎖狀態，對它呼叫也得不到任何回應。各部位的警示燈雖然周期性地閃爍著，不過位於蝸牛頭部的司令區，只有窗子上閃著昏暗的光芒，仍然無法抹去整體那股空無人煙的感覺。

上一次是靠亞伯特的關說才能進到裡面，不過這次行不通了。要是那裡面有「拉普拉斯之盒」的話，可能會布下某些防禦機構對抗入侵者。奧特的視線移向逐漸接近docking bay的94式噴射座身上。康洛伊等ECOAS的先遣部隊搭乘這架噴射座，平安地與「獨角獸」純白會合，那與「墨瓦臘泥加」比起來只有一丁點的機影，正浮在螢幕的一隅。「獨角獸」的機體跪在台座上，眺望著docking bay巨大的閘門，由旁人看來就有如正面對著城門的中古世紀重鎧騎士。跨越了許多的試練，終於帶回了開啟「盒子」之鑰的城主──

「王者的歸還啊……」

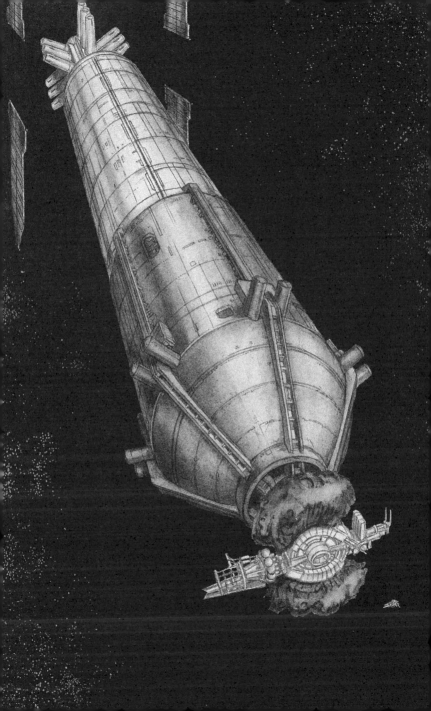

不自覺地脫口而出的聲音，讓蕾亞姆訝異地轉過頭來看向自己。奧特對美尋開口問道：

「『墨瓦臘泥加』有動靜嗎？」

「還沒有動靜。ECOAS試著侵入，不過氣閘門似乎全部封鎖了。他們說大概只能用噴槍燒開。」

「這也沒辦法。都到了這個地步總不能吃閉門羹啊。追兵的狀況如何？」

「米諾夫斯基粒子的濃度下降中。光學感應器觀測範圍內並沒有新吉翁的艦艇接近。」偵測長回答。「友軍呢？」

「月面的駐守艦隊似乎有動作了。另外雖然在偵測圈外，不過推測地球方面也有追蹤部隊接近中，就是派出那架『獨角獸』二號機的部隊。」

「偵測長別有意涵的聲音，讓奧特原本與蕾亞姆交錯的目光看向了美尋。「在那之後，利迪少尉有回應嗎？」奧特問道，美尋用更為低沉的聲音回答「還沒有」。

「通訊應該傳達得到，繼續呼叫他……美尋少尉，用妳的話語呼喚他。」

她不只接收到「報喪女妖」無線電，也聽到了他的「聲音」。奧特反駁著仍然在腦海中迴響的許多「聲音」，再次體會到不知是否算確信的感覺，他蹬離艦長席往窗戶方向流去。

看著美尋的眼睛補上這句話後，美尋小聲地回答「是的……」並再度面向通訊操控台。

那有如風壓般交錯的「聲音」已經不復存在。在一場狂亂之後陷入死寂，安靜得可怕的

宇宙包圍著「擬・阿卡馬」。那片黑暗無邊的真空，吞噬了瑪莉妲中尉，以及其他許多條性

命。迷失歸途，不知該如何是好的利迪少尉也在這片黑暗之中——

「這樣好嗎？他可是襲擊過我們的敵人。」

站在一旁的蕾亞姆，用只有奧特聽得見的音量問道，奧特移動目光看向她。

「副長妳也聽到了吧？那股『聲音』。」

「……聽起來彷彿在哭泣。」蕾亞姆一瞬間似乎心虛地避開視線，不過馬上就恢復成強

硬的態度回看著奧特。「可是，這件事跟——」

「我知道，沒有證據可以證明那是現實。如果那是精神感應框體的共鳴現象所引發的，

那麼以我們的立場來說，必須去懷疑那是對方預測到會有此現象而做出的擾亂手段。」

「沒錯。」

「但同樣的，也沒有證據證明那不是現實。」

背後傳來蕾亞姆嚥下反駁的氣息，奧特把視線轉回窗外。重新看著那片在閉上的眼瞼內

喚起亂舞的神祕光芒後，回到黑暗的虛空，「都已經走到這個地步了。」他靜靜說下去。

「我不會要大家一股腦地什麼都信。不過，我們也不要用我們古板的頭腦去判斷一切

吧。否則的話,我們可能會在這節骨眼漏看許多重要的事物。」

微微聽到的鼻息聲就是她的答案。奧特看著蕾亞姆那不需多說,心中已經明瞭的側臉,自己也吐了一口氣,回頭看著「墨瓦臘泥加」。

「我們只能去接受已經發生的事情。因為我們眼前可是足以顛覆世界的祕密——」

「『墨瓦臘泥加』發生異況!」

突然響起的叫聲,讓感傷的氣氛一下子煙消雲散。在艦橋全員僵住的同時,蕾亞姆的一聲「怎麼回事!?」響徹了空間。奧特連忙回到艦長席上,聽到偵測長回應「是docking bay,宇宙閘打開了!」讓他急忙看向主螢幕。

有如很久以前的相機快門一樣,排成圓形的羽毛型金屬板慢慢地打開,讓裡頭透出的光芒慢慢擴大。奧特看著從先遣隊傳送來的影像,同時以肉眼看著映在窗外的「墨瓦臘泥加」。

司令區,他壓低聲音問道:「有其他動靜嗎?」「沒有變化……不對,引導號誌正發出訊號。」偵測長回答道,美尋報告的聲音跟著響起:「通訊沒有反應。司令區保持沉默。」在這期間閘門仍然持續開啟,一點一點閃現的引導號誌光芒在傳送來的影像中搖動著。

「ECOAS說要進去調查呢?」

「讓他們去。本艦也拉近『墨瓦臘泥加』間的距離,嚴加進行外圍監視。」

奧特毫不猶豫地下令，並且凝神看著有點暈開的影像。港口雖然還留有一個月前戰鬥留下來的痕跡，不過與以前看到的樣子沒有兩樣。穿越宇宙闸後是中央港口，接下來是大型艦用的船塢，再穿越隔牆後是有如「墨瓦臘泥加」中樞的工廠區塊。是裡面有人在操作？還是「墨瓦臘泥加」本身認知到主人歸來了？但是不管是哪一種，從閘口看進去，中央港口並沒有船隻停泊，也沒有看見作業員的人影。在連一通帶路的無線電都沒有的情況下，噴射座艙載著「獨角獸」靜靜地穿過圓形的閘門。螢幕上大大地映出港口內寬廣的空間，在影像的明暗度經過自動調整之後，還看得到牆壁上四處留下的焦痕。

「……我們也進去看看吧。」

下意識說出口的話，讓蕾亞姆皺起眉頭：「艦長？」奧特的目光沒有從螢幕移開，繼續說道：「如果港灣設施還能用的話，可以用在應急修理上。」

「擬‧阿卡馬」已經到極限了，沒辦法再跟之後的追兵作戰。只要在入港後關上閘門，還可以將『墨瓦臘泥加』當作防空洞用。」

「是這樣嗎……」

「留在這裡也是一樣危險，那麼我想盡可能採取安全的行動。」

雙方都知道艦體現況只能勉強維持氣密性，完全無法期待戰鬥力能復原。本著不想再有

人犧牲的想法，蕾亞姆瞳孔也閃過一絲同意之色，不過被從旁一句「等一下」給打斷了。

「要是連我們都進去裡面，將會使外圍監視弱化。我們應該留在這裡，等待『獨角獸』傳來的情報。」

辛尼曼從艦橋的門口踏進來，用粗獷的聲音大喊。「上尉……」蕾亞姆回應的態度略帶語塞，也許是因為想起了辛尼曼在「剎帝利」被擊墜時的失態吧。然而辛尼曼似乎毫不在意，在眾人矚目之下漂到艦長席的旁邊，用一派輕鬆的表情說道：「我剛才去查看修理狀況。」奧特定定地回看著辛尼曼那看起來似乎已經洗去哀慟與動搖的瞳孔。

「應急處理班還在努力著，已經恢復到可以跟吉翁的艦隻再戰一場的水準了。」

「可是，在真空中進行修理總有極限。我們必須要趁『帶袖的』艦隊動彈不得的時候，盡可能恢復到萬全的狀況——」

「『留露拉』仍然健在。」

辛尼曼毫無顧忌地說出口，並對幾乎忘記這件事的奧特看了一眼，「而且，聯邦的行動拖拖拉拉的，這點也讓我很在意。」他繼續說道，並讓身體流向窗邊。

「可能是在思考如何將我們一網打盡吧。為了不管發生什麼事情，我們都能夠進行處理，艦體最好在港外待機。」

「這道理我是懂⋯⋯」

「是瑪莉姐告訴我的。」

那隔著肩膀望過來的瞳孔，散發著清澈的光芒刺進自己的心中。對一時語塞的奧特看了一眼，「有什麼東西正瞄準著我們。」辛尼曼再度開口。

「我們就等待『獨角獸』吧，這次輪到我們這些大人保護他了。」

一邊說著，辛尼曼那沒有捨去一切，反倒承受了一切的瞳孔看著虛空。現在才正要輪到我們發揮──是嗎？要是現在堅持守勢的話，至今所有的犧牲就等同白費了。現在才正要輪到我們發揮──是嗎？奧特在心中低喃，並看著那道付出的犧牲比任何人都大的背影，接著將視線移向了逐漸吸入「墨瓦臘泥加」殼中的「獨角獸」。

有如篝火光芒般搖晃的引導號誌，指引著純白的鎧甲穿過了城門。「審判的時刻到了」這句話突然劃過腦海，讓奧特渾身起了雞皮疙瘩。

※

組成圓形的許多片羽毛，與打開時同樣地慢慢關上。通往外界的洞口逐漸變窄，隱蔽了

引導號誌的光芒，也掩蓋了在虛空之中待機的「擬・阿卡馬」那白色的船身。

『閘門要關上了，還有保持通訊嗎？』

康洛伊的聲音，從跟在後面的94式噴射座傳來。『中繼器，運作確認。』巴納吉也聽到加瑞帝上尉的聲音，同時將移回正面的目光左右轉動。寬廣的宇宙港吞下了「獨角獸」與噴射座，填滿了全景式螢幕的視野。看到把牆壁燻黑的光束著彈痕，再看向足足有五百公尺四方的空間同時，輪到前方的隔間閘門開始滑動，在閘門後方展開的空間打開入口，就像是在引誘巴納吉一行人。該空間與港口的亮度比起來，相當地昏暗。穿過隔牆後應該有大型船艦用的船塢，不過照明似乎關上了一半。

『是有人在控制嗎？』

『不，看起來是機械性的反應。是「墨瓦臘泥加」的系統辨識到「獨角獸」了吧？看來只能繼續前進了。』

耳邊聽著康洛伊與賈爾的對話，並穿過了「擬・阿卡馬」足以輕鬆穿過的隔牆。對這個空間的第一印象，是燒焦的空洞。照明大半部分都已經打不開，無法照亮船塢全體，燒焦的棧橋，以及已經倒塌而漂在空中的起重臂，都深深地留著一個月前戰鬥的痕跡。隔牆的閘門上也開了個洞，不過倒是已經修補好了，可以看得出有顧慮到氣密度的最低限度修補痕跡。

恐怕是自動修理機器人去進行的。惟獨隔牆的洞上貼著全新的鋼材，巴納吉想起那是這架

「獨角獸」打穿的痕跡。還搞不清楚狀況就坐上駕駛艙，只想著要排除掉瑪莉妲所駕駛的

「剎帝利」，在那一瞬間所打出的破洞——

在路途中的隔牆上也看到了同樣顯眼的修補痕跡，對面有工廠區塊，以及「獨角獸」所沉眠的專用機籠。那個人的遺體，是不是也還留在這片昏暗中的某處？鮮活的記憶突然充滿心中，讓巴納吉握住操縱桿的手僵住。不過從旁伸出的另一隻手掌疊在自己的手掌上，體溫透過手套傳來，宛如在吸收自己多餘的力道。

奧黛莉從旁邊的副駕駛席稍微探出身子，並輕輕地點頭看向自己。看著她無言地訴說著

「有我在」的瞳孔，巴納吉也點頭回應，並且壓下即將湧起的感情，將視線看向前方。在後方的閘門關起來的同時，正面牆壁那巨大的牆面開始滑動。『噴射座在此待命。』康洛伊發出命令後，與噴射座並行的兩架「洛特」似乎稍微加速，一起跳出到「獨角獸」的前方。

各自變為MS型態的ECOAS特務機，穿過隔牆進入下一個區塊。右肩扛著對空機槍的是康洛伊等人所乘坐的920，備有格林機砲的是賈爾搭便車的729「洛特」。跟著全高十二公尺的兩架小兵，「獨角獸」穿過門口之後沒過多久，長寬達兩百公尺的閘門開始關上。閉合的四片牆面遮住了噴射座，氣流呼嘯的聲音敲打在「獨角獸」的機體上。被從四面

八方吹來的氣流推著，巴納吉與圍繞在左右的「洛特」一起下降到棧橋的一區。

是空氣開始填充了。噴出的空氣填滿了廣大的空間，將推進器的噴射音、可動式框體驅動聲，還有之前聽不到的許多聲音傳達到駕駛艙。巴納吉的鼓膜已經習慣了真空，在受到空氣振動而感到刺痛的同時，他讓「獨角獸」朝著前方的隔牆前進。兩架「洛特」也將腳跟的勾子咬進地板的凹槽，藉以讓茶褐色的機體前進。空氣在三架機體抵達隔牆之前填充完畢，大得讓MS看起來像小矮人的隔牆慢慢地左右打開了。

前面就是隨時充滿空氣的工廠區塊。整個空間顯得更加昏暗，並由無數交疊的起重機，以及縱橫交錯的輸送帶組成了一座鋼鐵森林。其中大部分的物體都被狂暴地扯斷，燒焦的碎片漂在無重力之中，精製中的原料塊塊浮在昏暗之中。當然，沒有一樣設備運作著。與「工業七號」的通訊似乎完全被遮斷了，別說是修理作業，這裡甚至沒有最近有人活動過的痕跡。在看不到底的昏暗之中，周遭所能見到的只有一堆又一堆的冰冷殘骸，有如時間停止的靜寂在「墨瓦臘泥加」的中樞堆積著。

在這片昏暗的盡頭，將會看到「拉普拉斯之盒」。抑制著胸中那股不像是恐懼、也不像是興奮的熱度，巴納吉看著這片幾乎是廢墟的無人工廠區。肩膀上寫著編號729的「洛特」踏出一步，『前方有下降到重力區域的升降梯。』賈爾的聲音響起。

『應該有MS也能搭上的搬貨用升降梯，我們走吧。』

用沒有五指的手推開扭曲的起重機，編號729的「洛特」逐漸深入廢墟。在跟著它後面的「獨角獸」身後，編號920的「洛特」也發出腳步聲前進。『全體不要放鬆警戒。』

康洛伊緊張的聲音在無線電中響起。三架MS只拉開不會被一次掃射而全滅的距離，在昏暗的工廠區塊中前進。巴納吉帶著剩下兩發彈藥的光束麥格農，在注意不要偏離前導機路線的同時讓機體前進。

『移建到這裡的豪宅地下，有畢斯特財團創始者的藏身之處……是冰室嗎？我可以理解有這東西，可是我不懂。』

穿過工廠區塊，抵達通往升降梯區的通路時，康洛伊那不確定是否為自言自語的聲音在無線電中響起。『你是指？』

『就算這座「墨瓦臘泥加」的建造本身就在財團領袖的計畫中，流到外部的構造圖是假的好了，我不懂他為什麼敢藏在房子地下這麼簡單易懂的地方，更不能理解為什麼至今都沒有穿幫。那叫瑪莎的女人，應該把財團的相關設施毫不保留地全部查了一遍吧？』

『你們在之前的作戰時應該也調查過房子裡，可是卻什麼都沒有發現。』

『是沒錯……』

『不只是因為燈台底下最黑暗這種盲點，其中還設了一些讓人不容易查覺的機關。房子的地下這個說法沒有錯，不過也不全然正確。』

對賈爾故作神祕的說法，康洛伊並沒有繼續追問下去。三機抵達升降梯區，在MS尺寸的蛇腹型閘門前停下了腳步。

從位於回轉居住區中心軸的現在地，用升降梯下降五百多公尺。位於「蝸牛」的外殼內壁上的重力區域中，有畢斯特家從地球移建而來的豪宅。巴納吉跟在用手腕的前端伸出的機械臂按下按鈕，並先一步搭上升降梯的729「洛特」後面，讓「獨角獸」也搭上升降梯。

920「洛特」退了一步，『我們在這裡待命。』康洛伊的聲音從無線電中傳來。

『巴納吉，要多多進行聯絡。不管發生什麼事都要冷靜應對。不要忘了你的背後還有我們在撐著啊。』

諄諄教導自己的聲音，正是康洛伊說話的方式。感覺到心中的緊張稍微放鬆了一些，巴納吉回應「是的」。蛇腹型的閘門關上後，升降梯開始下降。站在閘門另一端的920「洛特」轉眼間便往上方流去，升降梯口的牆面掩蓋了視線之後，能夠看到的就只剩下以一定間距流逝而去的檢修燈光芒。

『我也不是什麼都知道。這座「墨瓦臘泥加」，是由領袖直屬機構進行施工管理的。正確

的設計，就連與卡帝亞斯大人熟識的殖民星公社幹部也不會知道吧。』

重力的包膜隨著下降覆蓋在身上，將全身的血氣漸漸地往下壓。巴納吉讓「獨角獸」的頭部轉動，俯瞰著身高只到自機腰間的「洛特」。

『如果不是卡帝亞斯大人將事情託付給我以防萬一的話，我想就連我也不會知道冰室的所在地。因為就了解一切祕密這一點來說，宗主大人本身就有匹敵「盒子」的價值。』

也就是說，他一直過著必須防範刺客的人生嗎？感覺到血氣因為重力之外的原因下沉，巴納吉在口中低喃著：「畢斯特財團的創始者……賽亞姆・畢斯特。」這總覺得與自己無緣的名字，與亞伯特指稱「殺害親生兒子的男人」的語音交疊，『他也是您的曾祖父。』賈爾接著說道。不過每一樣事實都令人難以接受，只有破碎的話語在巴納吉心中亂舞著。

『我就不說他是怎麼樣的人了。請您用自己的眼睛去確認，並加以判斷。現在的我能說的，就是推測「拉普拉斯之盒」與賽亞姆大人同在。冰室與「盒子」……雖然我從未想像過這兩件物體會在同一個地點，不過既然拉普拉斯程式指向這個地點，那麼我也想不到其他場所了。雖然從冰室簡樸的構造來說，我不認為還有藏東西的餘地。』

「在祕密之下又藏了祕密。靠著冷凍睡眠這樣危險的技術，度過一百年的時光……」

奧黛莉用帶著敬畏與同情的聲音低語著。曾經一度嚥下去的感情再次湧現在喉頭，讓巴

納吉用僵硬的聲音說出「跟那沒關係」打斷了她的話。

「很多⋯⋯太多人死去了。要是那東西不值得這些犧牲的話⋯⋯」

強壓在心中的熱度燒灼著五臟六腑，讓全身痛苦得透不過氣來。感覺到奧黛莉在背後想說些什麼，卻又遲疑地閉上口，巴納吉盯著從下面向上流去的檢修燈不放。過了不久後燈光中斷，眩目的光芒一瞬間覆蓋了全景式螢幕，隨後重力區域那寬廣的人造天空與大地擴展在「獨角獸」的眼前。

高達兩百公尺左右的天花板上投影著青空與雲朵，從上方眺望會呈現出極大弧度的草原。就算這樣，這一切對於剛穿越真空戰場的雙眼來說，仍然是眩目無比，鮮活的色彩與光芒足以讓身心的緊張一口氣融化。升降梯從透明塑膠製的電梯井滑過，漸漸降落到被草木覆蓋的重力區域大地上。巴納吉無法適應視覺上的變化，而感受到輕度的暈眩，同時已經抵達最下層的重力區域大地發出了沉重的金屬音。

蛇腹型的閘門開啟，從升降梯離開的「獨角獸」朝大地跨出一步。升降梯前的空地露出被踩得紮紮實實，而且光禿禿的土壤，左右兩邊是草原，在正面的側壁被高聳的樹木掩蓋。巴納吉一行人似乎到了比較遠的區域，從這裡看不到畢斯特的私邸。也許是被兩架巨人的腳步聲嚇著了，正面的樹叢飛出一群小鳥，一齊飛向微微彎曲的人造天空之中。巴納吉一個月

前第一次與奧黛莉一同造訪時的感觸被喚醒，讓他短時間內呆滯地看著那鮮艷的綠意。

只是頭髮變長了一點，自己的肉體上完全沒有變化——可是，自己對事物的看法以及解釋法，已經與那時候判若兩人。腦中還無法思考這樣又有什麼影響，倒是先聽到賈爾說道

『我們在這裡等著』的聲音，後方監視器映出「洛特」的短小身軀向後退一步的畫面。

『請駕駛「獨角獸」繼續前進。拉普拉斯程式的封印已經解開了，只要接近，應該就會有某些反應。』

賈爾沒有繼續提示，也是因為他至今仍然對卡帝亞斯效忠，嚴守冰室的祕密所致吧。只要判斷自己是合適的駕駛者，「獨角獸」就會打開前往「拉普拉斯之盒」的道路——喚醒刻在心中那句卡帝亞斯的話語，與奧黛莉互相點頭後，巴納吉打開節流閥，踩下了腳踏板。

推進器的噴射風吹在站立不動的「洛特」身上，「獨角獸」蹬離地面，奔馳在低矮的青空之中。巴納吉注意著高度計，同時貼著天花板飛行，每次看到空地就反覆進行下降與跳躍，移動在彎曲成甜甜圈狀的造景之中。從上空俯瞰，他發覺空地比想像中要來得多。除了每隔一定距離會設置的搬入用升降梯前方之外，森林與草原也隨處可以見到光禿禿的地面，而且每處都被大型卡車可以來往的林道連結。與森林的分界線很明顯地有受過整修，可以判斷是刻意留下的空地。被踩實的地面上到處可以看到的人造物體，應該是插座，可以直接連

結到收有生活機能補給線的共同管道吧。

「巴納吉，這是……」

「嗯……這不只是普通的空地。好像設計成可以事後加蓋倉庫或學校等大型設施。」

巴納吉吞下差點脫口而出的基地、兵舍等字眼，並看回正面。可以重建「盒子」開啟後的世界，創造全新體制的基礎──看到之前由賈爾口中所說出，卡帝亞斯那些夢想化為現實擺在眼前，讓巴納吉稍微感到背脊發涼。接著他看到立體投影出的雲朵另一側，浮現畢斯特家的豪華建築。

經過修剪的庭院以及受過地球風雨粹鍊的石造建築，都跟一個月前造訪時一模一樣。看著備有車道的房屋前院，巴納吉說道「要下降了」，沒等奧黛莉點頭便開始讓「獨角獸」下降。推進器短暫噴發讓機體減速，並以拋物線狀軌道降低高度。隨著「獨角獸」以面對房屋的姿勢著地，機身也被重力捕捉，讓腳陷入前院地上，推進器的噴射風吹襲著整座庭園。

種在庭中的矮樹窸窸窣窣地搖動，噴水池的水也被吹斷而濺出。房屋的玻璃窗雖然也產生振動，不過這種程度還不足以撼動這百公尺的建築物。雖然只是三層樓建築，但由於每一樓的高度都高得誇張，使房屋的屋頂甚至比「獨角獸」的頭頂還高。順著頭部主監視器的視線望去，可以看到裝飾在正面玄關正上方的浮雕，嵌在中央的時鐘正指向十一點半。

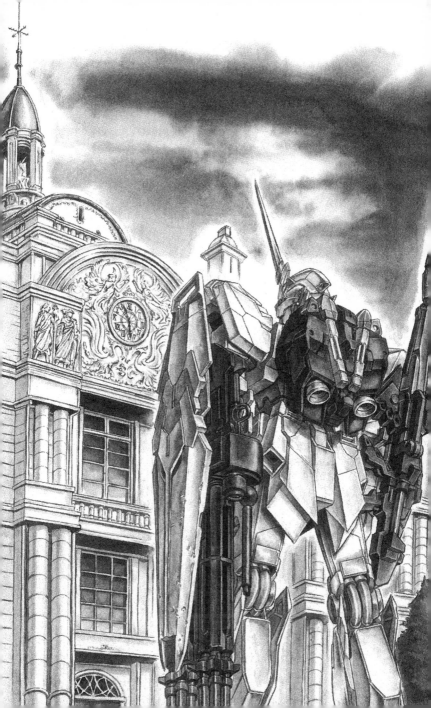

窗戶的窗簾全部被拉上，仍然沒有任何人居住的氣息，想來也不會有人出門迎接，巴納吉與說著「我們是不是該下去……？」的奧黛莉眼神交會時，正面螢幕突然浮現「La＋」的字樣，巴納吉感覺到從腳底吹上來的風震撼著頭蓋骨。

──找到了是吧？

強風化為「聲音」，並化為光芒穿透額頭。溫柔的聲音，讓人覺得曾經聽過的人聲。是誰？巴納吉在心中呼喊的剎那，全景式螢幕的影像消失，駕駛艙陷入短暫的黑暗。巴納吉不自覺地抓住奧黛莉的手，並且在再次開啟的螢幕上看到一幅投影出來的畫。

一位貴婦站在小小的帳篷前方，並將自己的首飾放進侍女捧著的盒子之中。配置在左右兩邊的獨角獸與獅子，拉開帳篷的下襬，似乎在催促貴婦進入帳篷般舉起前腳。這並不是單純的畫，在深紅的底色上所描繪出的花紋以及動物們，全都是縫在大片的布料上的。這是從古老的年代縫製流傳下來的六幅織錦畫，「貴婦人與獨角獸」的最後一幅……巴納吉想起了卡帝亞斯曾經說過的那些話。與象徵著人類五感的其他五幅比起來，只有題名為「帳篷」的這一幅令人不知道代表的是什麼。而那個人告訴過自己，就是因為不知道所以要描繪、要思考。去追求無以言喻的認知以及真實，並且了解帳篷上面那句古語──「A MON SEUL DESIR」的意義。

「我唯一的願望……」

對自己訴說「找到了是吧」的「聲音」再次貫穿全身，化為光芒爆開。無話可應，只能用不知該如何解答的表情看著「帳篷」的巴納吉，感覺到從腳底往上攀的沉重震動感。

這不是「獨角獸」的震動。而是構成重力區域的地盤區塊在鳴動，有如地震的震動感傳到機體身上。自動平衡器讓身體扭動，強風讓播放外界聲音的擴大器喇喇地響著。「巴納吉……」奧黛莉呻吟著，巴納吉抓著她的手，凝視那片大大地放大在全景式螢幕上的織錦畫。

在貴婦人面前敞開的帳篷搖晃，就有如吞噬著祕密的黑暗在蠢動著一般。

※

起因，只是熟悉的男人打來的一通電話。

『你真是一點進步都沒有。身為隆德・貝爾司令的人，到現在還沒辦法跟政治妥協是想怎麼樣？一般這種立場的軍人，要找到一個可以援助的議員，以備將來出馬競選吧？』

凱・西登仍然是一開口就不饒人，同時在電話中告知了三項事實。首先是羅南・馬瑟納斯議員把他叫到達卡，想將他捲入與畢斯特財團的政爭之中。再來是當時對方搬出布萊特的

名字，當成人質對他進行威脅。還有，對於讓一位現任中央議會議員是非不分到這種程度的

「拉普拉斯之盒」，軍方與議會似乎打算做某個形式的了斷——雖然這項有一半是臆測。

他身為記者的才能，只能由世間的評價去推斷。不過，自己很確定曾經一同在「白色基

地」上出生入死的凱，絕對不會對自己說一些僅僅是空穴來風的臆測。布萊特馬上打了幾通

電話，開始反證凱所帶來的情報。雖然自己身處調職中，不過沒辦法連他個人橫向的聯繫都

一起切斷。梅藍副長還留在修理中的「拉・凱拉姆」上，藉由他的幫助，不用靠還沒還清人

情的羅式商會，也能大致了解了事件的概要。

瑪莎帶著最高幕僚議長闖進移民問題評議會這件事，在達卡的幕僚之間已經成了眾所周

知的事情。布萊特透過達卡防衛隊的知己，也知道了之後瑪莎將羅南帶出議場、坐上包機，

以及目的地是北美夏延基地，不過接下來他也沒有可以掌握的線索了。畢斯特財團與移民問

題評議會的首腦，躲在宛如舊世紀遺物的夏延基地是要做什麼？布萊特沒有任何手段可與

「擬・阿卡馬」聯絡，也感覺到透過傳言進行的情報收集工作有其極限，結果他只得選擇了

透過隆德・貝爾的代理司令準備特別班機，親赴現場的無謀選項。

靠著前「白色基地」艦長，一年戰爭英雄的別名硬闖，連續用「緊急馳援」、「你難道

不知道嗎」等等臨時想到的藉口突破基地的警備網，幾乎是半闖進去管制室，最後看到很清

楚的陰謀構圖映在大型螢幕上。「工業七號」、「擬・阿卡馬」，還有格利普斯戰役中惡名遠播的殖民衛星雷射。在司掌管制的通訊員群背後，有羅南與瑪莎的臭臉，裝飾用的基地司令忙著看顧戰況以及那兩人的臉色。布萊特沒心情去看艾布爾斯司令那張打高爾夫曬黑的臉，也不想與驚訝看著自己的瑪莎視線交錯，他將追究的矛頭指向背對自己不動的羅南。

整理好與警衛拉扯而亂掉的衣領，撫平頭髮之後，布萊特再次用比較冷靜的聲音開口：

「這到底是怎麼回事？」而羅南面向螢幕的臉卻一動也不動。

「我沒聽說殖民衛星雷射修復了，更不要說將民間的殖民衛星視為攻擊對象——」

「我們會把對殖民衛星雷射的傷害減到最低限度。目標只有『墨瓦臘泥加』。雖然那算是歸在殖民衛星公社的管理下，不過實際上可以說是畢斯特財團的所有物。」

瑪莎代替毫不動彈的羅南開口。「所以，妳就有權利破壞它？」布萊特立刻回嘴，讓瑪莎一臉不耐煩地抓起頭髮，背過身去面對螢幕。布萊特抬頭看向司令席高台，「這是明顯的違法行為。」他的矛頭轉向艾布爾斯。

「請立刻中止發射。拒絕的話，我將會告發你們。」

「布萊特上校，這是受到認可，滿足維持治安要件的緊急避難行為。也已經計畫好事後的核准了。請你立刻離開這間房間。你現在才是正對軍方的機密管理以及指揮系統進行違法

的干涉。」

「你們想用什麼藉口得到國民的認可！要說為了葬送對聯邦有害的祕密，所以把整個殖民衛星燒掉了嗎!?這是以前吉翁或迪坦斯的手段啊！」

「造成這狀況的是你喔。」

就在艾布爾斯裝作滿不在乎的表情似乎快到極限的同時，瑪莎插嘴了。布萊特彷彿被將了一軍般回頭看著她。

「是你讓『獨角獸』與米妮瓦・薩比逃走，還讓他們與『擬・阿卡馬』會合的。你奪走我們其他的選項，現在還敢說這種話。」

「這些事的前提是你們對軍方不當干涉。我只是應付事態罷了。」

「是啊，你用感情去處理；我們不同。我們的行動原則，是為了那必須維持的秩序。」她的眼神與聲音，讓布萊特有那麼一瞬間懷疑，是自己做錯了。「我們的作為可不是在開玩笑。」她毫不停頓地繼續說著，全身轉往布萊特的方向。

「些許的扭曲與不平等，是為了讓一百二十億人類繼續生存必然會有的事。勉強要去糾正，會立刻讓整體的均衡毀滅，並讓世界崩壞。你也有家人吧！為了孩子們著想，學聰明一點如何？」

「我只想讓自己做一個不會恥於面對孩子們的父親。」

即使是嘴上針鋒相對，布萊特也不打算退讓。瑪莎的神情越來越險惡，「真是……男人這種生物真難講道理。」她的口中低喃著。帶著險惡的冰冷聲音，讓布萊特感到一陣惡寒。

「那種虛榮心、自我表現欲就是一切爭端的源頭，為什麼你們都沒發現？想變得更好，覺得人類這種生物可以做得到的自負感，讓人類走上錯誤的路。我們只是為了補足肉體的脆弱而發展智慧，與其他生物沒有什麼不同。我們只需要安穩地反覆著出生與死亡的循環就好了。不需要去做殘殺自己的親人這種傻事，只要滿足於自己伸手可及的事物……」

布萊特看見瑪莎撥起前髮的指尖繃緊著，塗了紅色指甲油的指甲刺進額頭。她那不是在對自己說話，彷彿正對著不在此處的某個人說話的聲音刺進耳朵，讓布萊特忍著寒意凝視著瑪莎的側臉。

「可是，這種生活方式對男人……對人類的雄性來說難以做到吧。舊世紀似乎有雌性化的傾向，但是一得到宇宙這片新環境，雄性又忘了教訓而亂來。那麼，會覺得只好讓女性來掌權也是——」

羅南突然開口。瑪莎那彷彿被什麼東西附身的眼睛顫抖了一下。她眨動眼睛，目光好像

「瑪莎夫人，這裡不是辯論的好地方。」

搞不清楚自己身在何處般地游移，之後馬上回過神來，低語著：「……沒錯，不好意思。」

布萊特看著畢斯特財團首腦這出乎意料的反應，重新認識到她似乎不單純是被權勢欲望薰心的女人，但是布萊特的目光馬上移向仍然背對著自己的羅南。

結果，可以好好交談的只有這個男的了。「羅南議長。」布萊特的呼喚，讓羅南粗大的脖子微微轉動。

「我立刻與『擬・阿卡馬』聯絡，並督促狀況。請不要急著下判斷。憑這裡的設備，可以透過中繼衛星直接與他們交談。」

「聯絡之後要做什麼？你想對他們大叫殖民衛星雷射正對著你們嗎？」羅南回過頭遞來的眼神，似乎在說……是我的話就會這麼做。他的視線從一時語塞的布萊特身上移開，「而且，忠告恐怕也沒有用。」羅南毫無表情地補述著。

「畢竟他們單艦擊退新吉翁艦隊，抵達目的地，應該是不會在沒確認『盒子』的內容前行動的。之後該怎麼做……我剛才也說過了，選擇權在他們手上，不在我們手上。」

「可是……！」

「不過，他們看到『盒子』的真面目，會先傻眼吧。」

稍稍低下的側臉上，有著了解真相之人才有的沉重自嘲感。羅南看著無話可說的布萊

特，再看向屏氣凝神聽著的瑪莎，用充滿苦澀的目光看向螢幕上的「工業七號」。

「它本身並沒有意義。知道了會覺得沒什麼了不起。不過，我們不能承認。承認的瞬間聯邦就會顛覆。絕對不能讓『盒子』開啟。在新人類這樣的『可能性』已經誕生的現在……」

聽不懂他話中的意思——不，是本能在喊著知道了就無法回頭，讓布萊特說不出話，被寒意籠罩的身體往後退了一步。瑪莎的眼睛瞇起，彷彿已經查覺到什麼，讓她眼神中露出一絲昏暗的光芒。「難道說……」她動口的剎那，管制員大叫「目標出現異常！」讓管制室的空氣瞬間凍結了。

「擴大來看。」艾布爾斯說道。在六面螢幕的其中一面，映出「工業七號」現況的影像階段性放大，大大地映出在與細長筒身前端接合的殖民衛星建造者，也就是在這裡的人員稱作目標，正被殖民衛星雷射瞄準的「墨瓦臟泥加」。布萊特看著反覆進行CG修正，讓細部變得明瞭的影像，感覺有如看到魔術一般讓他眨動著眼睛。

裝在全長超過六千五百公尺的細長本體上，像蝸牛殼一樣的迴轉居住區圓環，就像挾到什麼物體般動作越來越鈍。圓環由直徑超過一千六百公尺的筒身，以及包在外圍五十公尺厚的緩衝帶組成，兩者各自往反方向迴轉藉以抵銷旋轉力矩，不過那緩衝帶也逐漸停了下來。

「重力區塊……！」「要停下來了嗎？」聽著通訊員的叫聲，讓布萊特冷汗直流地凝視著大型

螢幕。大小匹敵殖民衛星的巨大建築物重力區塊停止──那對宇宙居民來說就有如行星停止

自轉一樣。離心重力消失，讓一切生活行動無法進行這一點來說，與外牆開了大洞一樣是毀

滅性的景象。

不過，異象不只這樣。一度停止的內側筒身，又開始往反方向緩緩旋轉，而外圍的緩衝

帶也配合著開始轉動。筒身迴轉半圈、緩衝帶便迴轉四分之一圈，接著再次轉動的筒身往反

方向迴轉四分之一圈。就好像過去的保險箱號碼鎖一樣，雙重構造的圓環反覆進行迴轉與停

止，讓巨大的蝸牛殼劇烈地改變著。

「發生什麼事了!?」

「迴轉居住區反覆進行不規則運動──」

「這我看也知道！查明原因！」

艾布爾斯歇斯底里地吼著。布萊特沒有去看滿臉疑惑的通訊員，而是看向身旁站著的瑪

莎。原本期待既然她敢毫不羞恥地吼著「墨瓦臘泥加」是財團的所有物，那麼對這情況也許心

裡有數，不過瑪莎也只是疑惑地抬頭看著螢幕。迴轉居住區無視在殼的中心，docking bay

前浮著的白點「擬・阿卡馬」，仍然持續著奇異的行動。就好像在找鑲在殖民衛星一端的號

碼鎖開鎖位置般，持續著迴轉與靜止──

「封印解開了嗎……」

凝視注視著三十萬公里外遠方所發生的異變，羅南發出呻吟聲。布萊特只能用戰慄的表情盯著螢幕不放。

※

在重力區域呼嘯而過的風敲打著「獨角獸」，扯斷噴水池的水往下風處吹去。圍繞畢斯特邸的森林，樹木也窸窣騷動，房屋窗戶則各自振動，發出彷彿要碎裂的聲音，響徹前院。

從駕駛艙爬出，正想將簡易升降梯從駕駛艙門拉出時，超乎預期的強風吹來，讓巴納吉幾乎被吹走的身體貼在「獨角獸」機身上。人工對流裝置沒辦法產生這麼強的風。如果不是外壁破洞，讓空氣洩進宇宙真空之中的話，不會有這麼激烈的強風吹襲——

『你說每次都要照這程序？』

『沒錯。重力區域的迴轉停止，讓裡面的空氣隨慣性流動。冰室馬上就會……了……』

吹襲的風聲混著電波干擾的雜音，讓巴納吉沒聽完賈爾回康洛伊的話。「賈爾先生！」巴納吉對無線電叫著，但是奧黛莉的聲音傳來……「巴納吉，快看！」讓他探頭看向駕駛艙。

「噴水池的水……！」

包覆著駕駛艙內壁的全景式螢幕，映出位於「獨角獸」背後的噴水池。不只是噴水裝置噴出來的水被風吹散，化為無數顆粒浮起，連累積在接水皿的水也像果凍般蠕動，化作大大小小的水滴被風吹散。「是重力變弱了嗎……？」巴納吉低語道，並將確實感到變輕的身體轉向房屋。居住區的迴轉停止，重力就會消失，靠慣性繼續流動的空氣也會化為強風是沒錯，但是這跟冰室有什麼關係？搖動腳邊的震動毫不間斷，用疑惑的目光看向周遭的巴納吉，被奧黛莉大叫一聲「對了……！」給嚇了一大跳。

「就好像以前的迴轉式號碼鎖一樣，這個迴轉居住區是雙重構造。」

「雙重構造？」

「我們所在的這個區塊的外側，還罩著一層其他的居住區。平常兩邊的迴轉方向不同，只有冰室的入口要打開時才會兩邊都靜止，以讓外側的區塊與這個區塊的出入口相連。」

她是指抵銷旋轉力矩用的緩衝帶嗎？猛然思考，並且想通的巴納吉回問：「那麼，冰室就在那外側的區塊裡？」「大概沒錯。」奧黛莉回答，並穿過駕駛艙門。

「平常兩邊的迴轉方向不同，所以那邊是以很快的相對速度在這區塊的地下移動。說是房屋地下並沒有錯，但也不完全正確……當然調查也找不到，因為冰室沒有停在一點上。」

巴納吉從吹襲的暴風中護著奧黛莉，目光同時看向腳邊。因為大小是普通的殖民衛星一半以下，「墨瓦臘泥加」的重力區塊迴轉速度超過時速兩百公里。如果冰室位在反方向迴轉的緩衝帶中的話，那也就是說它在這重力區塊的地下以極高的相對速度不斷移動。只有雙方迴轉停止，房屋與冰室重疊的時候，前往冰室的門才會開啟——奧黛莉沒有回顧總算理解的巴納吉，朝無線電呼喚：「賈爾先生！」

「冰室的入口在哪裡？我們得趁門還相連的時候盡早過去……！」

電波雜訊越來越嚴重，掩沒了賈爾『跟平常不一樣……』「盒子」的封印……解開……』的叫聲。巴納吉看著著距離不到十公尺的房屋牆壁，再看向被風拍打作響的二樓窗戶玻璃。也許是風吹進了縫隙，閉上的窗簾微微晃動著。就像一切的封印解開，正要拉起帳蓬下襬——

「……在那裡。」

幻視到的織錦畫圖案，化為幾近於確信的直覺穿過腦中。「巴納吉？」奧黛莉抬頭問，巴納吉牽著她的手，踏出艙門外，俯瞰腳邊房屋的正面玄關。幸好，風是向著房屋吹去。下去時只要靠著「獨角獸」擋風，應該就不會被吹走而可以抵達玄關。巴納吉只想著這一點，並低聲說道「走吧」，奧黛莉回握巴納吉的手，明確地點頭，並看向正面的玄關。巴納吉抱住她的肩膀，屏住呼吸蹬離艙門。

巴納吉用頭朝地面的姿勢，沿著機體下降。雖然被亂流吹襲，不過蹬了一腳「獨角獸」的膝蓋斜向飛去的巴納吉與奧黛莉，仍翻滾似的抵達玄關前的門廊。他們沒有閒功夫去使用獅子造型的門環，一口氣推開了沒有上鎖的大門。被咻的一聲吹進房內的陣風推著，兩個人腳還沒著地的便穿過了玄關。

與一個月前嗅到的空氣一模一樣，寒冷的空氣味道被吹進來的風吹散，讓吊在挑高的天花板上的奢華吊燈微微晃動著。在斷絕重力的房內傾斜著浮起的吊燈，就有如在虛空中漂流的外星人太空船一樣。巴納吉脫下頭盔，掛在後頸的釦具上，一邊回頭。他還沒開口叫奧黛莉，奧黛莉已經出聲：「我知道，是那邊對吧？」她關上玄關門，隨蹬地板的流勢往裡面的走廊移動。追著那毫不遲疑的太空衣背影，巴納吉也朝著目標的房間踢動雙腳。

他們穿過玄關大廳，側眼看著排著雕像的中庭，在長長的走廊上移動。進入相連的隔壁棟，在通過彎成直角的走廊後不久，就到了飾有六幅織錦畫的挑高房間。被一個月前的記憶

──不對，是更早前，還住在這棟房子裡的記憶所牽動，巴納吉走到桃木製的大門面前。除了這裡沒有其他地方了。屏氣凝神，打開沉重門扉的巴納吉，看到眼前的景象而兩腿發軟。

一切都是來自這房間。母親彈奏的鋼琴音色、父親的聲音訴說著織錦畫上所描繪的事物，飾有六片巨大織錦畫的牆壁，以及擺放在一角的平台式鋼琴，都跟記憶中的沒有兩樣。

放在鋼琴上的相框浮在空中，上頭卡帝亞斯與亞伯特母子用彷彿在斥責侵入者的目光看過來，不過那不是讓他兩腿發軟的原因。在房間中突然聳立，有如織錦畫上的帳篷般的圓錐型物體。高達三公尺的石造結構體，正面開著應該是通往地下的黑暗洞穴。想必是埋藏在地板下的構造，隨重力區域的變動而浮上來了吧。雖然已經有心理準備，但是眼前的景象仍然令人一時無法接受，巴納吉壓抑著嘆通嘆跳動的胸口，慎重地踏入房內。

在圓錐型結構體的上頭，有著「A MON SEUL DESIR」的浮雕字樣。這有如「帳篷」本身的結構體，其中洞穴太過黑暗，雖然大得足以讓人穿過，不過看起來並不像有通往地下的階梯。面對著這黑暗的開口，巴納吉與奧黛莉互望一眼。奧黛莉翡翠色的瞳孔，說著我們非去不可。巴納吉對她點點頭，深呼吸一口氣後，一起跨進黑暗的深淵中。一瞬間感覺到自己浮在空中，之後腳底傳來有如野獸咆哮般的聲音，兩個人轉眼間就被吸進地板下，落下的感覺包圍了巴納吉的全身上下。

不是重力恢復了。可以感覺到有抽風機之類的機具啟動，將自己往下拉去。在什麼也看不見的漆黑之中，巴納吉抓住奧黛莉的手拉近自己的胸口，盡可能縮起身子去忍耐落下的恐怖感。頭上的入口轉眼間消失，似乎在管道中移動的身體被時左時右拉扯。巴納吉已經失去天地的感覺，連自己是在落下還是在上升都無法判斷。他們高速通過盡頭不知在何處的黑暗

走廊，風壓將兩個人運往深淵之中。

過了一分鐘……不，也許更短，移動的感覺突然間消失，兩個人被拋出到沒有聲音的黑暗之中。他們連眼睛都不眨一下，盯著靜止的黑暗，過了不久，腳邊發出微弱的光芒，照明一點一點地亮起，畫出一條直線。同時設置在左右兩邊牆上的燈光也亮起，巴納吉這才發現自己浮在一條狹窄的通路上。

背後是牆壁，地板與天花板看不出有疑似出入口的縫隙。在沒有一扇窗戶的走道盡頭只有一道鐵門，別說知道這裡是哪裡，連自己是怎麼被送過來的都沒有頭緒。看著幾乎是全黑的通路，巴納吉與奧黛莉面面相覷，同時手肘碰到牆壁。碰到的同時重力對身體產生作用，浮在空中的身體被拉到地板上。

「重力，恢復了……」

「這裡是外側區塊……嗎？」

雖然只有1G的一半，但是突然作用的重力仍然讓人感受到血肉從骨頭上被削下來般的沉重感。兩人互相支撐著身體，腳步踩上點點光芒亮起的通路後，目光再次看向三十公尺外堵住道路的鐵門。畢斯特財團領袖所居住的冰室——也是「拉普拉斯之盒」沉眠之處。互相抓住對方肩膀的手掌流露出緊張，嚥了一口唾液後，巴納吉與奧黛莉緩緩地踏出第一步。

照明隨著步伐一個個消失，背後的通路逐漸被黑暗抹去。既然離心重力恢復了，那表示居住區的迴轉運動應該恢復，已經沒有回到畢斯特邸這個選項，像是被黑暗追逐般不斷前進的巴納吉，在稍微彎曲的鐵門前停下腳步。最後的照明也消失，鐵門發出宛如嘆息般的聲音往一旁滑動。鐵門的另一側也與通路一樣漆黑，再次降臨的黑暗完全掩蓋了兩個人的視野。

「我等候多時了。」

從黑暗的深處發出聲音，迴響的聲音讓人感覺這裡有很寬廣的空間。巴納吉與奧黛莉肩頭一震，直立的身體就這麼僵住了。

「只為了告訴你們一件事。」

微弱的光芒滲出，刺激著習慣黑暗的視網膜。無數發出銀色光芒閃動的光之顆粒，讓人看出那是宇宙的群星。沒有地板、牆壁與天花板的分別，視野之內盡是群星之海，讓人有被投入虛空的錯覺，甚至失去站立的感覺。掌心抓住的奧黛莉肩膀成了唯一的支撐點，巴納吉對看不見的地板穩穩地踏出一步。關門聲在背後響起，關起的門板也浮現出星光。連門板的接縫都分不清楚，三百六十度的星空包圍著他們兩人。

不，不只兩個人，讓整片黑暗蠢動的聲音來源——這座冰室的主人也在其中。巴納吉凝神看著精細到有高景深的星空，簡直就像是用肉眼直接看著宇宙一樣，但是那不可能。只是

機動戰士
鋼彈UC UNICORN
MOBILE SUIT GUNDAM UNICORN

裝在房間全體的螢幕面板上投影出的影像，精緻的立體影像吧。巴納吉說服自己這不過就是大得誇張的全景式螢幕，總算安撫自己幾乎陷入恐慌的神經時，星空中有一塊帶有影子的黑色塊狀物映入視野。在應該是圓頂型的冰室中央，獨自佇立的影子，被群星的微光照耀，露出類似床舖的形狀。巴納吉辨識到那上面有人影。

在稍微傾斜的床舖上，有位兩手放在毛毯外面的老人看著自己。巴納吉看到他的目光，無條件地聯想到卡帝亞斯‧畢斯特的目光，使自己呆立的身軀動搖。

巴納吉發不出聲音。不是因為過於驚訝，而是看到他的眼神那瞬間，壓抑在胸口的熱潮爆發，飛散的碎片堵塞了喉嚨。巴納吉緊握雙拳，回望著那也與鏡中的自己相彷的瞳孔。奧黛莉站在一旁，勉強擠出沙啞的聲音：「您就是賽亞姆‧畢斯特宗主……對嗎？」老人橫躺在床上的身體動也不動，把看著巴納吉的目光移向奧黛莉。似乎是生命監控器的髮箍型頭帶，反射著星光微微閃動著。他那簡直是皮包骨的臉孔露出像是微笑的表情，巴納吉心中突然閃過一股難以抗拒的印象，說著自己認識這個人。

「繼承我們一族血脈的末裔，以及吉翁的公主……要託付『拉普拉斯之盒』，沒有比你們更合適的人選了。」

柔和的笑容在他的嘴邊綻放，深褐色的眼睛露出血親的和藹神色。雖然他那帶著一絲寂

寬的笑容深深地刺進胸膛，不過巴納吉的目光仍然沒有從賽亞姆‧畢斯特臉上移開。那就算帶著笑容卻仍然不失銳利的目光，放出強烈的光輝再次看著自己。不帶一絲威嚇，只是不斷地注視著的目光不經意地搖動，穿越漫長的時間薄膜，投射著獨一無二的光芒。

※

一度完全停止的迴轉居住區，慢慢地開始迴轉。這次沒有在中途停下，順著原本方向開始迴轉的筒身逐漸加快速度，給從外面遠眺的人們異象已經結束了的印象。

環繞在筒身外圍的緩衝帶也朝著反方向開始動起來，正常地逐漸提高相對速度。一切好像都逐漸恢復正常。利迪吐了一口氣，從像是極大號烘乾機的「墨瓦臘泥加」迴轉居住區移開視線。雖然發生了什麼事只能憑想像，不過在這個時間點發生的異狀，不會與「盒子」沒有關係。巴納吉他們抵達了吧，他曖昧地說服自己，無處可去的目光在虛空之中舞動。周遭盡是漂著宇宙殘骸的黑暗空間。漫無目的，隨著漂流接近「工業七號」的「報喪女妖」，也許也只是宇宙垃圾之一罷了。

越接近殖民衛星，宇宙殘骸的密度越低。照這樣漂流下去，沒多久就會漂離藏身的隕石

群中了。利迪已經沒有多餘的精神去恐懼「盒子」的開啟，也不知道之後該如何是好。身在這裡、來到這裡的理由也變得曖昧，利迪漫不經心地看著跟手臂差不多大小的「工業七號」。也許是剛好轉到了另一側，所以看不到一個月前的戰鬥中，對外壁造成破壞之後的修復痕跡。倒是看到緊守在「墨瓦臘泥加」附近的「擬・阿卡馬」白色的艦影，讓利迪原本已經沒有感覺的胸口又開始陣陣刺痛。

你的聲音，我也聽到了。大家都在等你，回來吧，利迪少尉——剛才美尋的聲音一直在開放回路呼喚，而現在已經聽不到了。大概是因為「墨瓦臘泥加」的異態使得大家無法分神，但這對利迪來說就算是僥倖。我怎麼可以回去？如果不是她⋯⋯瑪莉姐・庫魯斯挺身阻止我的話，我已經狙擊「擬・阿卡馬」的艦橋了。連美尋在內，艦橋內的全員都可能都已經被我殺死，我哪有臉回去？我又能向誰乞求原諒？目光移開那眼熟的艦影，利迪拉動操縱桿。

就在讓原本任憑漂流的「報喪女妖」翻身，趁著呼叫還沒再次開始離開現場的同時，他在無數的殘骸另一端看到別的機影。

是噴射座。識別訊號顯示所屬是「雷比爾將軍」，但不是載送「報喪女妖」來的機體。

打開擴大視窗，利迪看到承載在台座上的許多貨櫃，一下子明白對方的身分倒抽了一口氣。

抱著再次感到刺痛的胸口，連忙想採取脫離的舉動時，『是利迪嗎？』熟悉的男性聲音透過

無線電傳來。

聽到這令他無顏以對的聲音，讓利迪僵硬的身體動彈不得。「亞伯特……」利迪發出呻吟，看著那彷彿在漂流的噴射座。

雖然不知道亞伯特是為了什麼，會帶著預備用的精神感應框體投身到戰場之中，不過利迪的確感覺到了，他寧可不顧家族的問題、不管對巴納吉的私怨，一切只為了追求一個人的存在的那道思維。剛才那段思維交錯──追求、失去、傷痛的無數「聲音」遙遙地迴響，讓心中再起波濤，利迪的視線從噴射座那扁平的機身移開。這股痛楚，毫無立場的自責念頭就是報應。因為我做了無法挽回的事……

「抱歉。我……我把她給──」

『別說了。』

被僵硬的聲音打斷，讓利迪眼皮一震。噴射座一動也不動，『我要說不是這種問題。』

低沉的聲音接著透過無線電敲進耳中。

『這種事情已經不重要了……』

說完，沉重的寂靜降臨。面對自己心中萌生，那無處可去的自責，利迪也閉上他毫無資格說話的口。沒有打算接近，卻也沒有打算遠離的兩架機體漂在虛空，只有時間流逝，讓他

們確認失去的東西有多麼重要。周圍的殘骸看起來宛如靜止，只有「工業七號」與「墨瓦臘泥加」閃著警示燈，各自進行永無止盡的自轉運動。

『……我檢驗了剛才「墨瓦臘泥加」的動作。』

過了一陣子，亞伯特咕噥出這一句話。利迪稍稍抬起低下的臉。

『那奇妙的行動，應該是為了讓居住區與緩衝帶同調的動作。讓兩個環上的特定一點重合，開啟從居住區降下到緩衝帶的路。宗主所居住的冰室，恐怕就在該處。』

雖然自己的腦袋尚未清醒，但也覺得這是合理的推論。利迪看著如同蝸牛殼般，有數層重疊的「墨瓦臘泥加」回轉居住區。『還不只如此。』亞伯特的聲音繼續說著。

『我看到緩衝帶的外圍，還有另外一圈薄層在動。所以就是三層構造。這部分平常固定在外殼部分，看起來就像是要掩蓋與迴轉層間的縫隙──』

利迪接著回答。居住區、緩衝帶，還有最外緣的隱密層──三個圓環在規定的位置上重合，才能夠解開的超大密碼鎖。一小段沉默之後，亞伯特的聲音傳來……『也就是封印被解開了吧！』沉重的聲音裡盡是灰心。

『收藏「拉普拉斯之盒」的隱藏房間……嗎?』

『一切馬上就要結束了……可以告訴我嗎?』

沒有虛張聲勢，也不帶諷刺的率直聲音。利迪的目光，看向相對傾斜的噴射座。

『「盒子」的內容……束縛我們的詛咒的真面目。在一切消失之前。』

一切消失，這個說法沉重得不像只是比喻，不過利迪沒有多餘的精神追問，只有詛咒這個字眼在空蕩蕩的心底迴響。這樣也好，反正「盒子」的封印解開了。既然一切馬上就會明朗化，那麼亞伯特有早一步知道事實的權利。被家族的重力所囚禁、被自己太過認真的個性所綑綁，結果讓他無處可逃。連唯一一次自己想完成的希望都無法達成，越是追尋，失去越多的男人。利迪心中帶著也刺在自己身上的感慨，看向筒身上下有岩塊聳立的「墨瓦臘泥加」。無數的警示燈有如螢火蟲般閃動之中，與「轆轤」的連接口附近有其他的東西發光。

比警示燈要來得強烈的白色光，閃著如同針頭般的閃光——

「光訊號……？」

無視緩緩地閃動的警示燈，獨自急促閃動的光點。如果角度不同，可能會被「墨瓦臘泥加」遮蓋住。利迪正想移動「報喪女妖」往光點追去時，接近警報的蜂鳴聲在駕駛艙響起，利迪驚訝地往偵測器的指定方位看去。

高速移動的兩個光點，穿越殘骸之海往「工業七號」接近。在利迪注視之下，光點一瞬間被吸入連接口，在一瞬間的寂靜之後，爆出灼熱的爆炸光芒。

無聲地膨脹的火球，照出「墨瓦臘泥加」的剪影，也稍稍照出被「轆轤」包覆的殖民衛星。雖然距離太遠衝擊波傳不過來，不過爆炸性地擴散的光芒非常耀眼，連防眩遮罩都無法完全遮蔽的閃光燒灼著視網膜，蒸發因為爆炸壓而扯碎的破片，也多少照亮了漂流的殘骸與噴射座。

「居然是飛彈……!?」

沒有其他可能了。有人對「墨瓦臘泥加」發射了長距離飛彈，直接擊中與殖民衛星的連接口。利迪讓「報喪女妖」舉起光束步槍，將索敵的視野轉向飛彈飛來的方向。『什麼？是什麼打過來了!?』亞伯特動搖地喊著，接著筆直的光芒從數十公里外閃爍並劃虛空。與飛彈同樣方位射過來的MEGA粒子彈光軸，雖然因為距離太長而使得直徑變細，但是仍然讓「墨瓦臘泥加」與殖民衛星連接口爆出了第二次光圈。

※

配置在前方整片牆面上的多面廣角螢幕之一捕捉到「工業七號」，影像一隅閃動著強烈的光芒。足以判斷是直擊的光芒隨即消失，之後發生的雜訊讓顆粒過粗的望遠影像混亂。

「直擊！目標誤差，範圍零點一。」

雷達員的報告，響徹了「留露拉」的戰鬥艦橋。位於一般艦橋正下方的戰鬥艦橋，天花板的高度只夠讓人不需彎腰駝背地站著，塞進七人份的座位與操控台後就幾乎沒有立錐之地了。希爾‧道森凝視著設置在艦長席前方的專用廣角螢幕，一邊質問：「上校傳來的光訊號是？」「代號10S，健在。請求繼續攻擊。」聽到通訊長迅速的回答，讓希爾有股衝動想把手上太空衣的頭盔摔在地上。

這感覺糟透了。沒有宇宙居民對殖民衛星發射飛彈或光束還能保持冷靜。就算在戰鬥中，不攻擊背對著殖民衛星的敵人是鐵則，如果不是極端的劣勢，也不會有人想拿殖民衛星當盾牌。那內藏著百萬、千萬人生活的銀色圓筒，有著這樣的重量，更別說對它進行艦砲攻擊，這只是為舊公國軍加新的罪名罷了。

可是，數分鐘前開始觀測到的光訊號——還沒有進入射程圈內，從「工業七號」的一角發出來的光訊號，仍然要求對殖民衛星進行攻擊。靠著從L1標準座標推算出來的殖民衛星絕對座標，以及光訊號的誘導設定軌道，用長距離飛彈直擊殖民衛星以及殖民衛星建造者的連接口。雖然因為射線上有大量的殘骸，讓這樣的射擊就好像用線穿針頭一樣。不過確定好軌道之後，第二擊以後要打中就容易了。不論進行這樣的禁忌行為有什麼樣的理由，對希爾

來說最重要的，是這乃弗爾・伏朗托所下的指示。光訊號的代碼是伏朗托的沒有錯，他是查

覺「留露拉」接近才下指示的。

在當初的目的地「L1匯合點」消滅，轉舵前往暗礁宙域已經過了半天。其間「帶袖的」

的主力坦尼森艦隊與「擬造木馬」衝突，面對事實上幾乎毀滅的困境。艦隊大多數被破壞輪

機部，陷入漂流狀態，現在能夠承受戰鬥的，只有這艘「留露拉」以及隨行的兩艘姆薩卡

級。安傑洛等伏朗托親衛隊也斷絕聯繫，如果沒有會合的機會的話，就成了失去核心戰力，

沒有主幹的小艦隊。

只不過半天的光景，情況完全不一樣了。自從昨晚的變化後，與吉翁共和國的摩納罕・

巴哈羅之間的聯絡也中斷了，現在的新吉翁逐漸失去身為一個軍隊組織的外貌。已經沒有人

可以下指示，也沒有進行下一步行動的方針，但是只要伏朗托還活著，紅色彗星，夏亞再世

還健在，我們就還有機會重見天日。希爾從螢幕中抬起頭，對雷達員問道：「『擬造木馬』

的反應呢？」「無法觀測。藏在殖民衛星建造者的背後沒有移動。」聽到回答，希爾再次凝

視復原的望遠圖像。

「上校的目標是『拉普拉斯之盒』嗎⋯⋯」

「擬造木馬」事先預測我方的進攻方位，並藏身在死角。既然他們沒有動靜，那麼伏朗

托會下令砲擊看來是有別的用意。藏有「拉普拉斯之盒」的殖民衛星建造者——也就是說遊戲還沒結束。理解到這點，希爾不再迷惑，「一號二號主砲，對同一目標再次同時射擊。」

他下令，並戴上頭盔。

「雖然在射程圈外，不過打中的話殖民衛星的外牆仍然會被破壞，絕對不要打中『工業七號』，只要狙擊與殖民衛星建造者的接口就好了。」

複誦的聲音在狹窄的戰鬥艦橋響起，第二發的瞄準微調也開始了。有如自己手腳的乘組員們可以迅速反應，讓自己的命令發揮機能，這也是因為新吉翁還保有軍事組織的體裁。要是組織在此第三度毀滅，這樣的規律以及統率也會馬上被渾沌所吞噬。不分階級，也不分指揮系統，乘組員們眼中只剩想要活下去的念頭，全員化為烏合之眾的渾沌。希爾在內心喊著他不想再看到第二次了，並看向伏朗托藏身的黑暗中。「誤差修正。」「發射準備完畢。」等待這些聲音連續喊完之後，希爾對積滿了不安與憤慨的下腹部使力。

「發射！」

在鮮紅的船體兩舷所裝備的主砲，二連裝的砲口閃出帶電的光芒。下一瞬間，光芒化為調整到最大射程的ＭＥＧＡ粒子彈而開啟，共計四條光軸從「留露拉」船身發射。以亞光速直線前進的光束穿過殘骸的縫隙，間隔零點幾秒之後刺進「工業七號」。望遠影像的一角噴

出爆炸光，讓來不及做ＣＧ補正的螢幕上出現塊狀雜訊。

※

膨脹的爆炸光照亮「墨瓦臘泥加」的迴轉居住區，照出無數被吹飛並染黑的鐵片。之後，衝擊波打飛球體偵察攝影機，讓傳送到主螢幕的影像充滿雜訊。

「方向確認！是從『留露拉』的進攻方向來的！」

偵測長迅速敲著觸控板，重新調整與艦橋間用鋼纜連接的球體攝影機位置。「擬·阿卡馬」為了對應「留露拉」的進攻，躲進「墨瓦臘泥加」後頭，因此遠隔操作式的球體偵察攝影機是唯一可以消去死角的眼睛。奧特沒有等影像復原，大叫：「距離多少？」「大約一萬！方位、速度不變！」偵察長用不輸奧特的音量回報，船體受衝擊波的影響微微震動著。

「完全在射程圈外。」抓準絕對座標後進行的超長距離攻擊……是想對殖民衛星進行打擊，引誘我們出來嗎？」

雖然因為擴散而使得威力減弱，但是那仍然是光束兵器。「墨瓦臘泥加」與「工業七號」的連接口在受到長距離飛彈直接命中以及兩度的砲擊之後，已經出現最大直徑達百公尺的龜

裂，並且噴著藍白色的煙霧。居然趁這種時候……奧特在內心咬牙切齒，並看向站在一旁的蕾亞姆。副長也無法回應艦長的臆測，蕾亞姆回看他並問道：「要派出ＭＳ隊嗎？」

「可以行動的機體有？」

「羅密歐010可以立刻出動，高爾夫001在五分鐘以內可以準備好。」

也就是說，只能派出疲憊不堪的「里歐爾」。奧特忍住咂舌的衝動低語：「要把『獨角獸』叫回來……？」迴轉居住區的異常停止後，「墨瓦臘泥加」便保持著令人感到恐怖的寧靜。蕾亞姆眼中隱含我們居然只能依靠「獨角獸」的苛責，但下一瞬間便以無言表示同意，把臉轉向通訊席。當她即將對先遣隊下達指示時，辛尼曼粗獷的聲音插入：「不對，這是聲東擊西。」

「盒子」的封印可能已經解開了，沒有人能保證下一發砲擊不會射穿迴轉居住區。

「無視規矩對殖民衛星進行攻擊……會被逼到必須做出這種事的情況，並不常見。應該是要讓同伴侵入、或是從殖民星離開，其中之一。」

辛尼曼斷定的聲音，讓奧特全身戰慄。用長距離砲擊打出大洞，到現在還企圖侵入「墨瓦臘泥加」的敵人——「難道是……」蕾亞姆呻吟著，「還沒有確定**他被擊墜了**。」辛尼曼用忍住焦慮的聲音接著說道。

「也叫ECOAS的人們注意。要是這樣的話，他已經──」

「收到友軍傳來的緊急通訊！」

突然傳來的叫聲，讓辛尼曼驚訝得閉上嘴。「友軍！？」蕾亞姆回吼的側臉也滲出驚愕，

奧特回頭看向坐在通訊席上說話的人。美尋緊張地用手扶著內藏通訊器的頭盔…

「他們自稱是隆德‧貝爾的三連星，現在正在追擊疑似紅色彗星的敵機。他們請求與指

揮官交談。」

「把回路接過來！」

機械式地複誦後，美尋動搖的目光看向奧特。「是一群的三連星？為什麼會在這……」

蕾亞姆自言自語，偵測長接著報告「接近的高熱源共兩個，是『獨角獸』的資料庫裡有留檔

的聯邦新型機」，不過奧特沒有全部聽進去。腦海中只聽到紅色彗星這一個字眼，與辛尼曼

視線對上一下子後，對美尋發出變調的吼聲…

「把回路接過來！」

※

『……是的。我們現在沒有攻擊貴艦的意思。就說我們與「獨角獸」共同作戰了啊！』

戴瑞有點上火的聲音在無線電中喧嚷著。奈吉爾沒有去聽「擬‧阿卡馬」的艦長回答了什麼，目光在頭頂的「工業七號」外壁上飄移。只有砲擊造成的碎片漂過，沒有看到其他會動的東西。偵測器也沒有反應，只看得到飛在身旁「傑斯塔」的我方機體識別訊號。

他不可能會消失。奈吉爾的確看到了混在殘骸之中，並接近「工業七號」的紅色機影。追蹤他的奈吉爾等人被甩開，失去他的行蹤後不到五分鐘，艦砲的光束便對紅色機影消失處展開攻擊，直擊殖民衛星建造者的連接口，因此兩者必定有關連。狙擊連接口的理由，奈吉爾也大概猜想得到。

『我們的部署與「報喪女妖」相同，不過是個別行動。這不是我們部隊所有人的意見，而是我們小隊內的共識……』

戴瑞的說明越說越不得要領。也沒辦法，雙方的立場已經複雜到難以用言語說明。奈吉爾丟下一句「戴瑞，說明就交給你了」，駕駛自己的「傑斯塔」先走一步。一邊防範擦過殖民衛星外牆的砲擊，並一口氣拉短與殖民衛星建造者間的距離。

穿過了只有一處顏色不同的「轆轤」外牆，沿著略帶圓潤的尖端移動，隨後看到了覆蓋整個docking bay的連接口威容。連接殖民衛星與殖民衛星建造者，應該稱之為空中走廊的建築物，以直徑超過一公里的圓柱體直接連接兩者的圓心，本身並不進行自轉而保持靜止。

現在它的外壁上，有光束直擊過後留下的鮮明焦痕，龜裂大到遠遠都能看見，旁邊還有藍白色的氣體雲滯留。雖然沒有燒紅，不過熔歪的破洞還未冷卻。漂在周圍的碎片也被餘熱燒灼，熱源感應器上顯示出無數的反應，如同光點亂舞。

紅色的機影——「新安州」的氣息完全消失了。奈吉爾咂舌，並俯瞰著大到MS可以輕易穿過的裂縫。

「太晚了嗎……」

潛伏地點是殖民衛星？或是殖民衛星建造者？若要提防對方埋伏，只能放棄立刻追擊，無計可施的奈吉爾仰望著殖民衛星建造者的迴轉居住區。遠望起來會讓人聯想到蝸牛殼的居住區，從外殼的缺口露出迴轉層的斷面，化作一堵覆蓋視野的高牆聳立在「傑斯塔」眼前。

　　　　　　　　　※

位於小腿內側的履帶部往下滑動，包覆著四個轉輪的履帶隨著轟轟聲開始迴轉。同時腳底板的滾輪機關也開始迴轉，讓「洛特」的腳邊噴出大量沙塵。將坦克型態時用的履帶部當作滑輪使用，腰部稍微放低的人型機體在重力區域的大地上滑動。留下因為沙塵低重力而飛

得特別高的沙塵，肩膀上寫著729號的「洛特」滑進升降機，進行緊急煞車的機體與地板擦出摩擦而生的火花。

『我們對連接口附近進行巡邏。729配置到升降機區域周邊進行警備。侵入的敵方好像只有一架，不過不要大意。自從冰室開啟之後，就很難進行通訊了。』

在蛇腹型的閘門關上，升降機開始上升之前，機內還聽得到康洛伊透過無線電傳來的聲音，不過雜音的確很嚴重。等同被米諾夫斯基粒子干擾，在冰室開放之後擴散到

「墨瓦臘泥加」全域。「了解。對升降機周邊實施警戒。」背著車長回應的聲音，賈爾看向副操縱士席的個人用螢幕。偵測器等器具也受到電波障礙的影響，幾乎等於失效。在「盒子」的封印解開這關頭，也許有排除所有竊聽可能的系統在保護著冰室。

讓賈爾最在意的，是保持無人駕駛，放在畢斯特邸前面的「獨角獸」。雖然身為「盒子」鑰匙的任務已經結束了，不過它仍然是可以守護巴納吉·林克斯，無以取代的鎧甲。說不定搜索入侵敵機的任務應該交給920的康洛伊他們，我們應該守在畢斯特邸前面才對？在賈爾思考之際，爬升了五百多公尺的升降梯抵達最上層，踏離地板的「洛特」漂向無重力區域。

賈爾敲著顯示在螢幕上的鍵盤，開始登入「墨瓦臘泥加」的安全系統。同時背部的兵員輸送室艙門打開，背著地表行進器的八位ECOAS隊員快速地散開。

可以從相當於迴轉居住區中心軸的升降機區塊，降下到重力區塊的資源搬運升降機共有八座。不過人可以使用的普通電梯，多達兩倍以上。這些電梯配置在沿著迴轉居住區中心軸的內壁，呈現巨大圓形的通路上，沒有辦法從同一個地點對全部進行監視。就算八名隊員都配置在不同的升降機上，也不知道能不能掌握到無數的電梯。賈爾專心地打著鍵盤，而沒去聽隊員們回報部署狀況的聲音。車長看到賈爾苦戰的模樣，用焦慮的聲音問道：「不能至少切斷升降機的電源嗎？」

「我有試，不過很難。現在一切控制權似乎都集中到冰室，連我的密碼也被拒絕了。」

只有拒絕連線的文字不斷浮現又消失，安全系統的門戶完全沒有開啟的跡象。如果可以攔截到設置在設施內的監視器影像的話，還有方法可用。車長的目光繼續看著面前的潛望鏡，說道：「既然世紀大祕密正在公開中，那也沒辦法。」聽到這毫不膽怯的聲音，讓賈爾敲著鍵盤的手停了下來往背後看去。他的年齡與階級雖然都不及康洛伊，不過目中已經有足補，擔起ECOAS729的指揮。

以領導一小隊的威儀。雖然兩人之間連名字都沒有互報過，不過能夠知道這男人足以託付自己的性命，在這毫無頭緒的狀況下，多少能慰藉自己的精神。

由於整體繞成了圓周，升降機區域的通路就像是永無止境的上坡，而且眼睛已經習慣重

力區塊的亮度，讓通路相對顯得極昏暗。因為節約電力而讓照明有三分之二是熄滅的，使得高達百公尺左右的天花板一半被黑暗籠罩，幾乎看不到形成天花板面的升降機井外壁。紅外線攝影機狀況也不佳，只能依賴肉眼，「洛特」閃著右肩的探索燈慢慢地漂在通道，並讓探索燈的光圈照向四周。在機內的三人各自凝神監視時，車長突然開口：「你之前是屬於哪個部隊的？」賈爾聽到他斷定的聲音而露出苦笑。自從與「擬・阿卡馬」會合之後，賈爾從來沒有提過自己的個人資料，不過看來已經根留在身上的習慣是會表現在動作之中的。

「戰爭中做過很多事。戰後在情報局待了大概三年。」

「難怪……」車長回應的同時嘴角也露出苦笑。身為自認是幫聯邦掃水溝的ECOAS隊員之一，他應該不難想像情報局有些什麼見不得人的工作。「是不習慣戰後的環境嗎？」

車長繼續開口閒聊，「只是我沒什麼毅力罷了。」賈爾也用閒聊回答。

「所以，我曾經決定不要跟隨主子……不過總是不從人意。」

「我懂。腐朽到出賣一切的傢伙，是無法從事這種工作的。就算是走狗，我們可也是上好的走狗。」

就在車長半開玩笑地說著，賈爾剜深嘴角苦笑的皺紋時，一股冷空氣突然從頭上降臨，穿過太空衣令人汗毛直豎。

不，不是空氣。是潛藏在暗處，俯瞰著我方的冷笑氣息。嘲諷著走狗不過就是走狗、吹散那些能交流的冷氣，在一瞬間包覆了「洛特」。還來不及懷疑是否是自己的錯覺，車長低吟「什麼……？」並且目光離開潛望鏡，坐在隔壁的駕駛員將主監視器往上方移去。探索燈的光芒跟著移動，照亮天花板，同時讓藏身在牆壁凹陷處的異形物體深深映在賈爾的眼中。

一瞬間賈爾還以為是驅魔的神像。如同神像般地安靜，卻又有異樣外型的巨人，單眼在它被熱能燒燬的臉孔上閃動。獰笑般的單眼，讓賈爾立刻聯想到冷氣的來源──那有著一頭飄揚而豐厚金髮的面具男人，身體覺悟到可能逃不掉而僵直了。下一瞬間，異形的巨人閃動推進光，失去單手的巨體有如幻影般融入黑暗之中。

「紅色彗星……！」

車長大喊，駕駛員也採取後退動作。但是包括想對無線電出聲報告的賈爾在內，這一切行動都太晚了。「新安州」快速地逃離探索燈的光圈範圍，並放出光劍。粒子束的光芒在極近距離啪嘰啪嘰地爆出閃光，一瞬間照出四處都有融解痕的紅色裝甲，接著賈爾的五感就被激烈的閃光與爆炸聲掩沒了。

「新安州」的光劍橫向劈去，將「洛特」的胸部以上斬飛了。雖然發電機並沒有被引爆，但是「洛特」一口氣失去了頭部與雙手，只剩下曝露著灼熱切斷面的身軀與腳部。即時

蹲下，而沒有當場死亡的賈爾，看到了頭部消失的駕駛員，以及車長的下半身燒黏在焦黑的車長席上。而這一切都被隨後壓過來的熱浪吹走，與無數的碎片一起沒入黑暗之中。接著

「新安州」舉起光劍的巨體，直接映入視線。

面罩已經壞了一半，單眼的移動軌道與傳輸纜線曝露在外，有如露出神經線的眼球般滴溜溜蠕動。燒焦的裝甲像腫瘤似的搖動著，失去左臂的人型機體從頭上襲來的同時，賈爾失去最後的一絲意識。全身被迫在眼前的光劍熱波所包裹，他被拋入灼熱的閃光之海中。

遠方發出的爆炸震波，讓散滿星光的冰室地板微微抖動。雖然比起剛才宛如整個「墨瓦臘泥加」都在震動的震度弱，也不覺得這股震動會繼續，不過直覺告訴巴納吉的神經，震動逐漸在逼進了。

「還有追兵嗎……」

賽亞姆似乎感覺到了些許的緊張，開口說道。他仰望毫不動搖的星空，那眼神已經讓人難以判斷他是否同為人類。聽著他那有如累積起來的「時間」本身在說話的聲音同時，巴納

吉也一直看著他躺在床上，那枯萎的身體。這個人都知道，巴納吉化為堅石的內心低語著。

他知道他現在發生的事、至今發生的事，也許，還包括之後會發生的事。

「您都看到了嗎？」

口中不加思索地說出這句話，巴納吉往前跨了一步。賽亞姆的眼神往巴納吉他們瞪去，讓身後的奧黛莉似乎繃緊了神經。

「至今發生的事……在我們身上發生的事，您都從這裡看到了嗎？」

壓抑在心中的熱量，化為低沉的聲音從口中噴出。如果真是這樣，那麼這個人和弗爾·伏朗托也沒有兩樣。祕密地藏在這種地下室，自己完全不伸出手，只是一直看著犧牲不斷擴大。就像神一樣，只是等著淘汰到最後剩下的勝利者抵達神殿。

賽亞姆埋在枕頭中的頭部動了一下，沒有立刻回答，而是望向天花板。他略帶動搖的瞳孔被眼瞼掩蓋，之後再次張開的雙眼盯著虛構的群星。過了一陣子，「是啊，我看到了。」

賽亞姆回答的聲音像風一般吹過，讓巴納吉感到內心的熱度脈動著。

「雖然不是一切，只限於在這裡所能知道的……」

不帶傲慢、也沒有苛責，那是不斷地承受一切的人才會有的表情與聲音。巴納吉感覺到心中熱量的脈動幾乎令自己窒息，正想再踏出一步時，他的手臂被從後方抓住而留在原地。

奧黛莉不放開抓住的手臂，反而是自己往前走了一步，視線看著賽亞姆。「這是場激烈的戰爭。」她擠出壓抑的聲音。

「犧牲的不只是被『拉普拉斯之盒』所迷惑的人們，還有許多無辜被捲入的人們犧牲了。我們是什麼人、繼承了什麼樣的血脈，那都不重要。希望您能了解，我們是代表這場戰爭的犧牲者而站在這裡的。」

從手掌流過來的溫暖，告訴著自己要冷靜。巴納吉深呼吸一口氣，放鬆了緊握的拳頭。

賽亞姆的眼睛瞇起來到幾乎看不到，「你們的話，我聽到了。」他沉重的聲音響徹冰室。

「不過，即使如此，我還是要向妳道謝，也許就是有妳這樣的人在他身邊，他才能夠平安抵達這裡。」

說完，他看向巴納吉的眼神，一瞬間帶有看著親人的心安。不過賽亞姆馬上抹去情感，「我就將一切告訴你們吧。」他說著，眼神中閃著冷酷的光芒。巴納吉再次握起差點完全放鬆的拳頭。

「不過，代價是你們必須選擇。是要開啟『盒子』、或是關閉，又或是為了不留後顧之憂將它破壞。甚至就這樣什麼都不問便回去，也是選項之一。」

那是試探的眼神。巴納吉將力量注入幾乎發抖的雙腳，回望著賽亞姆。

「決定權在你身上，知道了嗎？」

最後再一次使力後，奧黛莉抓住巴納吉的手鬆開了。巴納吉自己踏出一步，對那寄宿有卡帝亞斯影子的眼神點點頭。賽亞姆回應的目光一晃，手伸出到床舖之外。圓柱型的控制面板無聲地由地板的一角突起，有如側桌般固定在床頭後，那受盡百年風霜的手放到了面板上。

巴納吉感覺到有股令身體發抖的震撼感從腳底湧現。同時位於床舖正面的地板停止投影星光，宇宙的幻象上出現邊長三公尺的四角形大洞。巴納吉與奧黛莉同時退了一步，凝視著那從深淵中浮現的物體。群星的微光照在它光滑的表面上，那光澤不甚鮮明的物體漸漸露出它的全貌。是個放在台座上，正六角形的硬塊。巴納吉對它有印象。不久之前好像才看過極為類似的東西？

抱著劇烈跳動的胸口，巴納吉看著那現身在地板上的物體。邊長約一公尺的六角形表面刻有無數的文字，讓它看起來像是蜂巢一樣。這發出銀色光芒的物體是──

「宇宙世紀憲章的，石碑……？」

奧黛莉發出沙啞的聲音。「過去也被稱作拉普拉斯憲章。」賽亞姆回應，巴納吉朝著有不少地方損壞的石碑走近一步。

在宇宙世紀開始那一天，與改元宣言一起發表的聯邦政府基礎。以當時的首相為首，各

個構成國的代表在長達數章的憲章周圍，沿著六角形的邊邊刻下自己的簽名，在達卡的中央議事堂，巴納吉也看到同樣的東西裝飾著。放在這裡的是複製品，原始的石碑在「拉普拉斯事件」時已經炸碎了——那時羅妮·賈維是這麼說的。

那麼，也就是說：眼前的這塊才是原始版？可是就算是這樣，那又如何呢？巴納吉完完全全無法理解，呆滯地看著只不過是石塊的石碑。這玩意兒、這種東西，就是「拉普拉斯之盒」——？停滯的思考化為言語，即將轉化為怒氣之際，「巴納吉，你看！」奧黛莉緊張的聲音傳進耳朵。

「這跟我們所知道的不一樣。條文的章節多了一條。」

奧黛莉指向憲章下方的手指，微微地顫抖著。雖然在學校曾經學過，不過巴納吉並沒有當過會把宇宙世紀憲章全文背下來的模範生。「十四條的下面，第七章。」被繼續說下去的奧黛莉催促，巴納吉的目光看向寫著〈第七章　未來〉的碑文。讓刻在上頭的文字深深映在視網膜上，全神貫注地去理解條文的內容。

第七章　未來

地球聯邦必須懷有龐大的期待與希望，為了人類的未來，對以下項目做準備。

第十五條

一、為防備地球圈外發生生物學上的緊急狀況，地球聯邦必須擴大研究與準備。

二、將來，若是確認有適應宇宙的新人類產生，必須讓其優先參加政府運作。

「將來，若是確認有適應宇宙的新人類產生，必須讓其優先參加政府運作……」

奧黛莉照著唸的平板聲音，在腦海中爆炸，讓心臟猛地一跳。背對著被碑文吸引，完全不離開的奧黛莉，巴納吉目不轉睛地凝視著賽亞姆。就是這個，這種東西，居然會因為這樣……巴納吉無法定下的思路在腦海中奔騰之際，賽亞姆承擔了他的混亂，目光靜靜地晃動，埋在枕頭中不動的臉孔眺望著遙遠的群星。

「這就是『拉普拉斯之盒』……百年間束縛我們的詛咒真相。」

累積了許久的嘆息，震動著冰室的空氣穿透身心。聽到那宛若時間在說話的聲音，巴納吉的視線回到突然浮現在虛空中的石碑上。

「同時……也是祈願。」

賽亞姆接著說道。在「拉普拉斯」聽到的亡靈之聲與這句話重合，巴納吉不自覺地靠近石碑，手伸向那有不少破損的六角形表面。磨光的石板表面，隱約照出自己身穿白色駕駛員

裝的樣子。反射的影子，化身為百年前，同樣將手伸向這塊石碑的不知名青年，兩者的手超

越時間互相碰觸——

※

「就⋯⋯只是這樣⋯⋯？」

吐出來的聲音不自覺地沙啞、顫抖。亞伯特下意識地轉動頭部，確認過噴射座昏暗的操縱席後，亞伯特那彷彿在搖動的視線看向正面窗戶。與之前完全沒改變。擔任駕駛員的上尉下去引擎室後就沒有回來，窗外是接近到極近距離的「報喪女妖」臉孔。半隱藏在它身後的

「墨瓦臘泥加」，現在也不復遭到砲擊時的混亂，神似蝸牛的奇妙外型靜靜地浮在虛空中。

沒錯，什麼都不會改變。原始的石碑、被抹消的條文。就算聽到了內容，自己也還是覺得世界不會有任何改變。這種東西就是會顛覆聯邦政府的祕密？我們至今的謀略與忍耐，還有再也無法彌補的無數犧牲，一切都是為了這種東西——亞伯特沒有浮現憤怒或悲嘆之情，更不致手足無措，只是腦中一片空白。亞伯特的視線回到告知事實的「報喪女妖」身上，那漆黑的面罩看著虛空中的一點。『雖然這不是最大的理由。』利迪沉重的聲音再次響起。

『不過，里卡德‧馬瑟納斯的確為了將這項條文放入憲章，而利用了「拉普拉斯」這個密室。遨翔在宇宙的首相官邸，成為宇宙世紀開闢之地的「拉普拉斯」⋯⋯刻有憲章的石碑，原本預定現場刻上各國代表的簽名，在改元宣言結束的同時公開。之所以打算一切都在「拉普拉斯」裡面進行，是為了不讓政府內的反對勢力有機會插手吧。當時政府普遍認為，就算只是可能性，也不該答應宇宙居民給他們多餘的權力。而在這種氣氛下還追加條文的里卡德，可說是真正的理想家。他的人品，多少為宇宙世界的真相⋯⋯其實只是棄民政策這種露骨的真相起了些掩飾作用──』

「不過對那些覺得過多的人類不需參政權的人們來說，他便成了阻礙。」

亞伯特不自覺地接著開口，並交握起血液停滯的指尖。為了讓無法承受熱污染以及人口過度增加的地球延續生命，斷然進行宇宙移民，將大半人口棄向宇宙的聯邦政府。聯邦為了排解每個國家、每個人之間的衝擊，而命中注定必須毫無慈悲而傲慢。這人類史上最大的權力機關，需要里卡德‧馬瑟納斯這張理想的外表，卻也排擠了他⋯⋯帶著逐漸冷卻的內心，亞伯特用催促的眼神看向「報喪女妖」。金色的角稍微垂下，同時聽到利迪低聲說道『沒錯』，讓亞伯特有股彷彿是「報喪女妖」在說話的錯覺。

『不過，這真的就像是祈願。我想當時的保守勢力，並不會真的將適應宇宙的人類云云

的視作潛藏危險。只是有太多人覺得自由主義的里卡德很礙事，而石碑這件事只是契機吧。

結果，他們決定實行暗殺計畫，並偽裝成分離主義分子恐怖攻擊。

這是在改元宣言中炸毀「拉普拉斯」，連同偏里卡德的代表一起消滅的大計畫。同時要是因此讓撲滅恐怖主義的聲勢高漲，既可以將分離主意者一掃而空，又可以強化聯邦的權限。為了這項一石三鳥的計畫，他們雇了一批用完就丟的恐怖分子。賽亞姆‧畢斯特……

你的曾祖父也是那批人之一。而且計畫主謀者的代表，是喬治‧馬瑟納斯。眾所周知外號小馬瑟納斯的第三代首相，也是里卡德‧馬瑟納斯的兒子。』

繼承被暗殺的父親遺志，繼臨時就任的副首相之後當上首相的喬治‧馬瑟納斯。他以「毌忘拉普拉斯」為口號，對恐怖主義實行強硬政策，直到二十年後宣布「地球上的一切紛爭均被消滅」為止。讓聯邦政府呈現過度肥大的組織所會有的惡習，又讓與社會脫節的官僚主義橫行，但是對上反動分子卻能進行迅速甚至過剩的壓制。聯邦延續至今的這種體質，可說都是由喬治政權上台後二十年間培養的。以暗殺事件為契機，小馬瑟納斯等人想讓聯邦永保非常狀況救濟機關權限的企圖，可說是得到了意料之中的結果。

這令亞伯特也無言以對。父殺子、子弒父──之後連綿不絕，不斷繼承的因果齒輪，居然從一開始就在轉動了。想到自己也是織成這因果的線條之一，同時也理解到一直稱真實為

「詛咒」的利迪，有多麼深沉的苦惱，亞伯特無話可說的臉再次看向「報喪女妖」。那漆黑的側臉滲出苦澀之情，『計畫成功了，除了一點小小的誤算。』利迪幾乎消失在黑暗中的聲音繼續說著。

『賽亞姆‧畢斯特……沒有人知道他怎麼活下來，又是怎麼得到拉普拉斯憲章石碑的。

賽亞姆第一次接觸政府時，事件已經發生超過十年以上。而他所持有的原始石碑上，記有現行憲章所不存在的條文。雖然那只不過是寄託給未來的祈願，不過那內容提到的可是宇宙居民的將來，可以讓人聯想到，將之刻意削除的作法與暗殺事件，都是政府的陰謀……你應該可以想像到，當時的關係者們有多麼慌張吧。

暗殺賽亞姆的方法，恐怕他們也想過不下百條。不過賽亞姆是聰明的男人。就算會威脅政府，也不會做出太過分的要求。他只會要求與問題比較起來不過是小利的一點點方便，投注在當時只是新進企業的亞納海姆電子公司發展上。而他自己不浮上檯面，是以亞納海姆為溫床創立畢斯特財團，插手基礎產業——』

「也開始了與聯邦之間的共生關係。靠著隱匿原始石碑……『拉普拉斯之盒』而維持的系統。內容是什麼已經不重要，化為世界秩序象徵的『盒子』……」

以偶然得手的祕密為資本爬上來的前恐怖分子，以及選擇與他共生的聯邦政府。亞伯特

自己以及利迪，都活在這扭曲的歷史所產生的結果。一開始擁有的野心與算計早已風化，自己不過是個想守護既得利益──**已經存在的世界**，一介誠摯的凡人。聽到了最後還是歸結到自己親人身上的真實，亞伯特吐出沉重的嘆息。

『一開始，那只不過是會威脅到時下政權的醜聞材料。就算真相曝光，那也不會顛覆聯邦政府，對宇宙殖民政策更不會有重大的影響。政府也不是沒有承認原始石碑，重新公布條文這個選項。可是又過了二十多年，在聯邦與畢斯特財團的共生關係已經安定下來的時候，一名男子出現了極為麻煩的思想。他的思想沒有多久便擴展到全地球圈，讓「盒子」的意義徹底改變了。』

用力榨出的聲音落在心底，讓心臟強烈地跳動了一下。亞伯特愕然地瞪大雙眼，凝視持續看著遠處一點的「報喪女妖」側臉。

這才是真實──「盒子」魔力的真正意義。利迪說過，『直到一年戰爭發生……一切的一切也隨之改變』、『包括賽亞姆，還有沿著他鋪的軌在走的聯邦政府，才在此時恍然大悟』，自己一直以來做的事有什麼意義，也發現了「拉普拉斯之盒」具有的真正「力量」。亞伯特追著「報喪女妖」的視線看去，在殘骸之海中閃爍的月球進入他的視野，亞伯特領悟了利迪所凝視的東西是什麼之後，驚愕得完全說不出話。

雖然從這裡看不到，可是無疑地存在於月球背面的殖民衛星群。某個男人將極為麻煩的思想散布在地球圈的發信地ＳＩＤＥ３──

『吉翁・戴昆所提倡的新人類論。訴說上了宇宙的人類可以更加進化，而身為棄民的宇宙居民正是所有人先驅的思想。在這樣的思想與宇宙居民的獨立運動融合，生出吉翁主義這全新的主義那一瞬間，「盒子」真正地成為禁忌。要讓適應宇宙的人類，優先參與政府的運作……原本放眼遙遠未來的祈願，只經過半個世紀就化為實體了。同時也成為顛覆聯邦政府的詛咒……』

※

以月球為背景，一望無際的大艦隊群同時展開砲擊。數十、數百條的光束撕裂恆夜的宇宙，射進對立的艦隊群之後，綻放出無數大小的光圈，有如燈飾般閃爍著。

反擊的火線從不斷綻放又消失的火球間穿過，與立即射過來的第二波光束群交錯，交錯的ＭＥＧＡ粒子彈束燒熱了真空。在頭上擴散的閃光，眩目到令人想遮住眼睛，也讓巴納吉呆立的身體動搖。受到直擊的吉翁公國軍姆賽艦爆炸，艦底中了數發飛彈的聯邦艦被火球吞

沒。在聯邦艦從輪機部噴出火光，無法操舵而與僚艦相撞的同時，另一邊飛過一群薩克型的MS，各自擊發手中的火箭砲。火箭彈拖著氣體尾巴炸掉聯邦艦的艦橋，被衝擊波波及的戰鬥機化為其他「薩克」的戰績。

畫面中沒有看到聯邦軍的MS。聯邦軍在戰前，得到情報而知道吉翁在開發MS這樣的新兵器，可是巴納吉有聽說過聯邦軍犯下輕視情報的愚昧行為，結果在一年戰爭的初戰嘗到徹底敗北的滋味。巴納吉在心中的一隅思考著這影像大概是當時的記錄，同時看著投影在冰室全體的戰場。聯邦艦一艘接一艘地被葬送掉，它們的目標，是一座開放型的宇宙殖民地。殖民衛星的巨體比起來，環繞著殖民衛星的姆賽艦大小就像芝麻一樣。殖民衛星軀體的另一端發出核脈衝引擎的噴射光，並與姆賽艦一起緩緩地移動。圓筒上裝飾的三片鏡子已經折斷，銀色的外壁沾上了無數的焦痕，但是全長三十公里的圓筒仍然緩緩地加速著。

它的目標，是籠罩著藍色大氣層薄紗的地球。太近了。連殖民衛星一起拍進去的地球，看起來就像殖民衛星被地球拉著。追擊的聯邦艦隊進行攻擊也毫不管用，與吉翁艦隊一起前進的殖民衛星不斷加速，終於接近了行星輪廓，化為箭矢突進的殖民衛星就有如染黑的污點般浮現在大氣層那道極長的弧線上。

看起來不可能會這麼大。那強大的重力已經開始作用，看起來就像殖民衛星被地球拉著。

「我還記得殖民衛星落下的那一天。」

賽亞姆悄悄地說著，他的床舖看起來就像浮在地球的輪廓線上。旁邊的奧黛莉似乎繃緊了身子，不過巴納吉仍然看著賽亞姆的側臉。

「開始聽到吉翁之名後，過了二十多年。一直害怕哪一天會發生的惡夢，在那一天終於化為現實。但是我記得的，不是恐怖或悲傷之類的感情，而是非常鮮明的既視感。自己曾經看過這個景象的感覺⋯⋯沒錯，我的確看到了殖民衛星掉下來的景象。在百年之前⋯⋯炸毀『拉普拉斯』的那一天。」

地球的反射光，照出奧黛莉驚訝地皺起眉頭的臉孔。炸毀了「拉普拉斯」，這句話響徹心底，讓巴納吉感覺到身體強烈動搖，但是巴納吉仍然繼續看著被逆光掩蓋的賽亞姆身影。

「我一直以為是幻覺。在我看到這景象化為現實前，我連自己曾經看過都忘了。可是，當時我看到了，有如惡鬼般的『薩克』大軍，以及被大氣層燒灼的殖民衛星。當時連MS這個名詞都沒有⋯⋯那是『拉普拉斯』的亡靈們讓我看到的未來景象吧。為了讓我阻止事情發生。要我用『拉普拉斯之盒』──真正的宇宙世紀憲章，防止這毀滅性的發展⋯⋯」

接近地球的殖民衛星，尖端部碰到了大氣層。筒身被摩擦熱烤成潰爛的紅色，剝落的外壁化為它拉長的尾巴，就這麼沉入大氣層之中。已經無法看到殖民衛星的全貌，灼熱的前端

發光，讓它有如巨大的火矢，被灰色的煙塵包圍著，撕裂大氣薄紗落入地上，在地球的表面留下醜陋的爪痕。殖民衛星化為前所未有的巨大隕石撞擊大地。

「我曾經有機會阻止——要是我在一年戰爭前開啟『盒子』就好了。如果我證明了聯邦政府的根柢，留有要讓適應宇宙的人們進入政治的中樞……這樣的理念，也許會有不一樣的未來。封在『盒子』中那『應有的未來』……那的確曾在我的手中。」

瞳孔中映著眼前的慘劇，不過賽亞姆搖晃的眼神卻在看著其他東西。這一瞬間，顛覆聯邦政府的「力量」，在巴納吉心中化為實體，讓巴納吉看向「拉普拉斯之盒」——記載真正宇宙世紀憲章的石碑。

提倡上了宇宙的人有可能進化為新人類，而成為被棄置在宇宙的人們希望的吉翁·茲姆·戴昆，以及只知道對他進行彈壓的聯邦政府。但是聯邦的根柢，其實埋有對適應宇宙之人——**對新人類的產生寄予期待**，並且抱持應該優先讓他們參與政府運作的理念。雖然這只是結果論，但是聯邦葬送了這項理念的存在，連同「拉普拉斯事件」的真相一起隱瞞至今。

如果被信奉吉翁的宇宙居民們，知道了這等於竄改他們未來的事實——

「可是，我卻忘了那一天的幻影，甚至該說我一直刻意忘記。原本應該是為了把『盒子』寄託給未來而創立的畢斯特財團，不知不覺間迷失目的，只是變得越來越肥大……我，以及

應該如同我的分身的組織，一起迷失了『唯一的願望』。只握著染滿血跡的現在，沒有將手伸向未來……」

賽亞姆將枯萎的雙手舉在面前，在他的背後，殖民衛星消失在地平線的另一端，著地時發生的閃光，就有如黎明的太陽般強烈，將地球的輪廓染成灼熱的顏色。

緊咬著嘴唇的奧黛莉，似乎是再也忍不住地轉過頭去。巴納吉看著賽亞姆被光芒照亮的雙手。殺死親生兒子、捏碎了「應有的未來」的那雙手掌緩緩地放下，指尖只滯留著抓不到東西的空虛感。殖民衛星落下的閃光沒有多久便沉靜下來，只剩下點點繁星的黑暗，籠罩了老人那充滿苦澀的側臉。

充滿戰慄與驚愕的身心，慢慢地在冰冷的黑暗之中載浮載沉。衝擊感離去後，只留下不明顯的餘韻，亞伯特現在心中沒有任何被喚起的感情。也沒有明確的悔恨感，只有隨波逐流的悲哀悶在內心之中。亞伯特突然想到，姑姑，瑪莎‧卡拜因她，仍然用殖民衛星雷射瞄準著這個宙域嗎？但是連這件事都變得好像與自己無關，亞伯特用空虛的目光望著窗外的宇

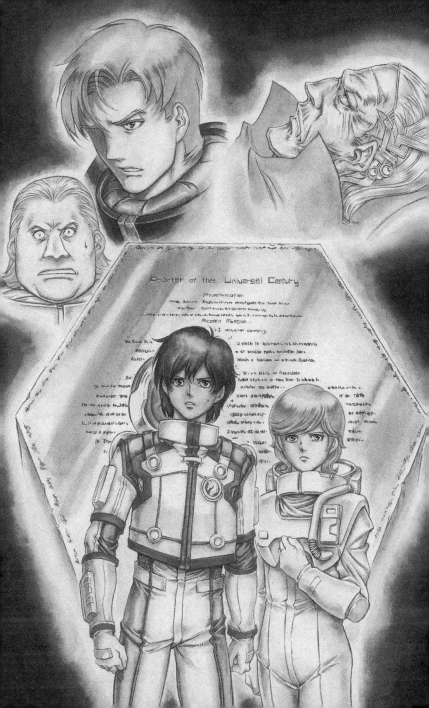

宙。『這也沒有辦法。』利迪低喃的聲音，從一動也不動的「報喪女妖」機體中流出，沙啞的句尾融在虛空之中。

『沒有科學資料可以證明新人類的存在。這反過來說也就是，可以任人捏造。而且最重要的，是聯邦葬送了這樣的條文，這件事本身對信奉吉翁主義的人來說，就是最大的武器。知道了「盒子」存在的宇宙居民，如果在吉翁帶領下揭起反旗的話……當時地球的人口三十五億，我們只能保持沉默，只能守護祕密。只為了讓這個世界不會化為地獄。』

新人類思想為等同棄民的宇宙居民們帶來了希望，但同時也成了病原體。帶來了新人類與舊人類這新的階級差，將好不容易整合在一起的人類再次一分為二的病原體。由於有「拉普拉斯之盒」這樣的把柄，讓聯邦徹底地進行彈壓工作。過度的壓迫，也許只是源自於恐怖，但最後也逼到吉翁公國高呼獨立。承認新人類，並讓他們優先參與政府營運——這等於讓那些被捨棄在宇宙的人們佔領王宮，沒有人可以容忍。

『可是，結果地獄還是降臨了。一年戰爭……失去半數的人口，聯邦總算是擊退了吉翁公國。這場戰爭的犧牲之巨大，以及在戰爭中實證了新人類的存在，讓「盒子」的詛咒更加地沉重。沒有人知道內容是什麼，只有恐怖根植在人心之中。不要打開「盒子」、打開的話，聯邦政府就會走向末路……所以父親他們，也只能繼續保守這個祕密。不只是為了隱瞞家

醜，也是為了保護住在這個世界的百億人口。面對再一次發生毀滅戰爭的恐怖感，人們選擇了在扭曲的體制中慢慢地被飼養至死的道路。』

戰後，在徹底獵捕吉翁殘黨之際，聯邦政府也徹底採取了以地球為中心的政策。對宇宙居民的過度的壓迫，讓迪坦斯這種極右組織有抬頭的餘地，引起了讓聯邦軍一分為二的內亂。結果，聯邦軍弱化，而新吉翁趁這機會兩度引起新吉翁戰爭。雖然聯邦軍費盡千辛萬苦之後獲得勝利，總算保住唯一最高權力機關的面子，可是宇宙居民的不滿已經遍及表裡，讓戰後社會一直處於不安定的狀況。

現在反政府運動雖然沉寂了，不過新吉翁化為「帶袖的」保有一定勢力，其背後也隱約可以看到吉翁共和國的一部分勢力。雖然那是在經濟控制下，已經被制度化的紛爭，不過仍然有走錯一步便會引爆的緊張氣氛，總體戰的惡夢也還沒有完全抹去。在這種狀況下，利迪的父親他們與畢斯特財團一同守護「盒子」的祕密，並在共和國解體的同時企畫了聯邦軍重編計畫——移民問題評議會的行為，就守護聯邦政府的觀點來說是完全正確的。藉由驅逐新人類神話，以期斷絕吉翁主義的ＵＣ計畫……這些想找回該有的宇宙世紀的行為，亞伯特也認為不該遭到非議。

「盒子」的祕密就是這麼沉重。一年戰爭的慘劇，多達總人口一半的死者靈魂，讓它的

存在越來越沉重。又有誰敢說，如果暗殺事件沒發生，原始的宇宙世紀憲章就這麼公布了，新人類就一定會受到祝福而被接受？一年戰爭以及之後的紛爭都不會發生，我們會邁向以新人類為中心的理想社會？

根本不可能，那樣也只會以別的形式發生全面戰爭罷了。只是構造不是聯邦與吉翁，而是地球居民與宇宙居民──捨棄的人以及被捨棄的人之間，充滿血腥的全面衝突。到時候聯邦政府也將分裂，人類史上第一個統一政權不到百年就會崩潰了。

但是，在這同時──如果一年戰爭開始之前，在吉翁主義發揚之初開啟「盒子」的話，吉翁公國便不會以那樣的形式暴亂，這樣的可能性也不能夠否定。如果吉翁‧戴昆知道有將統治權委讓給新人類這條憲章存在的話，也許他也不會到處散布新人類，而領導公國的薩比一家也會有不同的舉動。但是說到底這一切都只是假設，只不過是可能性。面對著那沒有人能夠肯定的「該有的未來」時，我們那些不是新人類，只不過是凡人的父祖輩們，選擇了最妥當的選項而阻殺了「可能性」──又或是封印了。我們又怎麼能去責備他們？一切都是為了守護這個世界而做的。如果我們站在同樣的立場也會那麼做，最少至今一直都是這樣。

然後……我們也失去了一切。不只是未來，連一分一秒之後的展望與希望都得不到，化為擁抱著失去的可能性嗚泣的肉塊。不只我們，這整個地球圈的每一個人都迷失邁向明天的

目標，沒有讓全體社會進步的計畫，總是專注在調整只不過是百億分之一的個人帳本上。

『可是，我們這樣做，保護了什麼秩序？』利迪的聲音接著響起，亞伯特錯將這句話聽成自己的心聲。

『我做了無法挽回的事。我的確聽到她，瑪莉姐・庫魯斯的「聲音」了。聽到了只是擦身而過，沒有交談過，也不知道名字的她的「聲音」。這到底是怎麼回事？

人是可以互相理解的，人類有這樣的可能性。我口頭上說要保護對方，但是卻沒有去相信我要保護的對象。結果讓大家失望……失去了一切……』

逐漸帶著熱度與溼度的言語，讓漂流在無盡虛空的身心產生動搖。沒錯，我們無法相信，無法將自己寄託在相信這個行為上，只會害怕著自己或世界產生變化。亞伯特的目光從低著頭，彷彿在啜泣的「報喪女妖」身上移開，視線移到保持沉靜的「墨瓦臘泥加」上。

「一切都是由人所創，由人所為的……是嗎。」

包括賽亞姆、卡帝亞斯，還有馬瑟納斯一族，大家都抱著同樣的不信任以及絕望，選擇了他們認為最好的行動。因為不懂得去寄身於相信上，使得一切的結果都得由自己負擔，結果困在現實的牢籠中動彈不得。在最後一步無視利益，就算與世界為敵都要開啟「盒子」的父親與賽亞姆，他們相信的是什麼？只是為了對他們封閉了可能性，也封鎖了未來而贖罪……

……亞伯特在內心希望不會只是這樣。希望他們是相信著某些自己不知道的事物而想開啟「盒子」。不然的話，也太過悲哀了。

不管是多傑出的人，仍然只是脆弱的人類。在現在懂得失去的痛苦、背負事物的沉重之後，亞伯特總算能用同樣的角度去理解他們的苦惱。到了最後都沒有說出真心話，被亞伯特親手殺死的卡帝亞斯·畢斯特。在人生的最後遇到另外一位兒子，得以託付「獨角獸」，這樣的偶然可說是他的人生中唯一的一次奇蹟吧。身為流有同樣血脈之人，同樣是男人，亞伯特現在反倒感謝這樣的僥倖。因為對無以溝通的自己，父親一定不肯說出真心話──

「一句話……只要你肯說那麼一句話……」

只要這樣，我就會用盡一切心力為你而工作了。對父親最後的抱怨，彈回到無法向瑪莉姐坦承心意的自己身上，而似乎將心底的芥蒂漸漸地融化了。看著漂有卡帝亞斯魂魄的「墨瓦臘泥加」，亞伯特只是不斷地流著眼淚。

※

手碰觸了圓柱形的控制面板後，冰室牆壁上的宇宙消失，叫出了新的影像。些許光源在

頭上遠處搖晃著，只有黑色與藍色互相傾壓的昏暗世界。讓人感受到沉重壓力的水包覆著冰室，與瑪莉姐的瞳孔顏色相近的深海顏色映在周遭所有螢幕中。

「從海洋誕生的生命，花費億萬年才登陸……經過數度的興亡，在得到人的外貌前，還需要再花億萬年的時間。」

受到賽亞姆的言語引導，位於海底的冰室逐漸開始上升。從深藍色的世界前往混青藍、綠色的水藍色世界。魚兒們身上的鱗片閃著銀色光芒，有如雲霞般聚集著，突然之間全部散開，在牠們的對面是閃爍著光芒的水面。銀色的魚群充滿了令人感嘆的生命力，還有從數億年前便不斷照在地球上的太陽光──被那讓人感覺到熱度的光芒所震攝，巴納吉用手擋在面前的剎那，冰室穿過水面飛到了海上。

四方飛散的泡沫讓光芒散射，猶如稜鏡的效果讓青空中出現虹光。雲朵飄在濃密的大氣之中，下面是寬廣的海原，水平線上還看得到陸地的影子。冰室劃破天際在海上遨遊，並前往那片陸地。碧藍的天空與蔚藍的海洋，多達數層的漸層色彩令人眼花撩亂地通過，巴納吉感受到彷彿會被吹走的恐怖感，與奧黛莉兩肩相併。

「進化就是像這樣。憑藉個體的壽命是無法體感到的。不過，新人類所擁有的是認知力的擴展……可以促使個體的意識改變。」

已經穿過了海岸仍然沒有停止的跡象，冰室繼續往陸地的深處突進。荒涼的平原從腳邊流逝，不久後有如螞蟻般聚集的大群動物出現在視野中。掩沒整片平原，那默默行軍，貌似鹿的動物，是正要前往溫暖土地的北美馴鹿群。牠們受到本能驅使而不斷地行走，就算遇到河川或岩壁也阻止不了牠們。為了逃離饑餓、寒冷與不合理地威脅牠們生存的事物，牠們不斷地持續著嚴酷的行軍。這種沒來由的衝動，也可以套用在飛過嚴寒天際的候鳥群身上吧。

為了追求那約定之地，數千、數萬的鳥兒們一同展翅，鳥群化為一道蠢動的絨毯覆蓋空中與地面。不知停留的鳥群圍繞著冰室，緩緩地從後方離去。在鳥離去的方位上，巴納吉看到一架古時的螺旋槳機拖著飛機雲飛行。影子落在峻峭的岩壁上，保持飛行的飛機，正是沒有翅膀的人類靠著知識所得到的翅膀。鳥能做到的事人沒有道理做不到──被不知名的衝動所驅使，而孕育出的智慧產物──人類知道去對抗自然，對人類來說才是最自然的事。

「藉由智慧、也為了智慧而進化……在我們所知的範圍內，這個世界同時擁有智慧以及血肉的生物，也就只有人類而已。如果藉著智慧而與其他生命分道揚鑣的人類，是靠著智能的進化創造出新的系統樹的話，那麼用前例來對照本身就是沒有意義的。我們所知道的進化歷史，是伴隨著肉體形象的變化。而精神這種無形的『力量』進化的例子，我們至今尚未見過。」

螺旋槳機慢吞吞地沿著地面飛行，而配備了噴射引擎的大型客機從它的上方飛過，在更上層拖著白色噴煙的細小影子，應該是飛向宇宙的太空梭吧。太空梭的目標朝向連鳥兒都無法到達的高度，而冰室也追著太空梭上了高空。一望無際的地面急速遠去，露出大陸的形狀不久，星光開始在從藍色變為深藍色的天空閃動著，與深海相似的黑暗塗滿了巴納吉的視野。

從深海的黑暗之中誕生的生命，穿越色彩的洪水再次進入黑暗。這樣就結束了……這裡就是數億年進化軌跡的終點站站嗎？環顧了恆夜的真空，巴納吉感受到一股漠然的恐怖感，同時他聽見噗通的一聲，震動著空間的脈動聲。

這不是結束。聲音告訴自己，這片恆夜的宇宙，將會成為促成下一個開始的約束之地。聲音與自己的心拍聲產生共鳴，而逐漸填滿虛空。血肉進化的盡頭，連接往知性的進化──靠著內在的可能性，向世界展示人類的力量與溫柔。吉翁‧戴昆所夢想、父親認定是責任義務的全新進化，已經在無邊的黑暗之中開始胎動。結束了第一巡旅途的百億條生命，正在為了準備下一段旅程而累積力量，他們的律動傳達而來。搭乘著這座劃破虛空的冰室，巴納吉探訪這股律動的來源──身為進化搖籃的那些銀色之卵們。

在地球與月球之間，五個重力均衡點上群生的銀色之卵，閃爍著無數警示燈並進行自

轉，在巨大的筒身內壁有百萬、千萬的生命在呼吸。人類在宇宙建築的人工大地，數百座的宇宙殖民地發出銀色的光輝，巴納吉聽到它們有如等待孵化的卵一般，發出脈動的聲音。那噗通噗通響的健康的聲音，就如同原始的生命在仍然不見光芒的深海中蠢動。

「身為『盒子』的守護者，度過了對單一肉體來說過於長久的時光……我有個『唯一的願望』。」

平靜的聲音，抵銷脈動的聲音響徹了冰室，讓游離的意識回到肉體上，回神的巴納吉眨動眼睛，看向床上的賽亞姆。

「如果，真的有新人類存在……如同真正的石碑上所記載，有適應宇宙的新種人類實際存在，我想將『盒子』託付給他們。就算我們這些舊人類做不到，但是他們可以將『盒子』運用得更好，並取回『應有的未來』吧……結果只是重複了百年前的祈願。又或許，是附在我身上的『拉普拉斯』亡靈們，讓我這麼想的……人的精神……如果可以碰觸人心的技術完成，我還真想確認看看。」

七彩的光芒朦朧晃動，逐漸覆蓋冰室。讓人覺得有如極光織成的窗簾般安穩的光芒──映出人心，發出光輝的精神感應框體之光。巴納吉看到有如共鳴的光芒化為帶狀，形成感應力場，並且環繞在地球軌道上。被重力牽引而接近地球的小行星，是新吉翁的宇宙要塞「阿克

西斯」吧。影像比以前艾隆給我們看到的更加清晰，化為巨大隕石的「阿克西斯」進入到墜落地球的軌道，發出七彩虹光的光帶捕捉到那團黑色影子。將「阿克西斯」的軌道改變，往遙遠的太陽伸去的光帶包覆了一切，接下來放著同樣光輝的純白巨人映在全景式螢幕上。

以精神感應框體為血肉的「盒子」鑰匙，「獨角獸鋼彈」拖著虹光飛翔。在恆夜的宇宙閃動的七彩洪水……那看起來，跟從深海的黑暗中誕生的生命，透過搖晃的水面所見到的太陽光相仿。顯示著互相共鳴之人思維的光芒，就是原始的生命仰望所看到的**下一個世界之**光？道路還在延續，在這道彩虹的彼端——

「在宇宙世紀0100的吉翁共和國解體之後，吉翁的歷史便會完全結束。新人類這個名字也會隨之風化，總有一天『盒子』的詛咒也會回歸於無。」

賽亞姆繼續說著。飛離的「獨角獸鋼彈」與虹光一同消失，巴納吉回顧那留在虛空之中的床鋪。

「在那之前……在一切被忘卻的深淵吞沒之前，必須要讓『盒子』的真實問世。趁著『詛咒』還是『詛咒』，『祈願』還可以傳達時……」

「可是，這樣的話又會引發戰爭。」

有著打斷力道的堅強聲音，讓賽亞姆稍稍轉頭，奧黛莉沒有回望也看向她的巴納吉，往

前踏出一步注視著賽亞姆。

「既然有各國代表的簽名，那麼寫在原版石碑上的條文就有法律效力。而對新吉翁或共和國的摩納罕‧巴哈羅這種男人來說，這是可以打倒聯邦，獨一無二的武器。要是被逼緊的聯邦祭出武力回應的話，這次真的會重現一年戰爭……化為捲入所有宇宙居民以及地球居民的全面戰爭。如果這是『該有的未來』要付出的代價，那未免太──」

「所以，我才想將事情託付給你們新人類。」

被安穩，但是內心堅定的聲音溫和地回應，讓奧黛莉似乎沒有意思繼續說下去。賽亞姆看著奧黛莉的目光不變。

「你們就這樣不打開『盒子』也好，毀了它也罷。如果這樣你們不能接受的話，那麼就將我這老骨頭打一頓，送我上路也沒關係。」

最後的一句話，以及無聲地轉動的目光都是對著巴納吉。巴納吉緊握顫抖的手掌，承受著賽亞姆那生來便銳不可當的目光。

「可是……我對『盒子』開啟所帶來的未來，有著更殘酷的預測。就是什麼都不會改變的未來。」

視線移開，賽亞姆仰望天上群星的側臉被陰影籠罩。「什麼都，不會改變……？」奧黛

莉低語的聲音，輕輕地傳進巴納吉的耳中。

「言語只不過是言語。法律也可以隨著人的方便而有許多解釋。當然，在短期內會造成大騷動吧。有可能政權會垮台，有人發起運動要求執行那些條文。可是，也就只是這樣。新人類是適應了宇宙之人的樣貌嗎？甚至新人類是真的存在嗎？無數的檢驗以及反證堆積如山，結果還沒得到結論就結束了。尖銳化的議論會失去對大眾的訴求，總有一天被棄之不理……」

大概──不，最後一定會變成這樣。無條件地確信的身體凍結，巴納吉凝視著賽亞姆的臉。奧黛莉步履蹌跎地後退，「那麼……究竟為了什麼……」她發出沙啞的聲音。賽亞姆一言不發，手伸向了床邊的控制面板。

宇宙的實景影像消失，全景式螢幕映出看起來像是某處公園的景象。這不是地球，也不是殖民衛星內的景象。頂多六七十公尺高的天空被棋盤型的採光窗所掩沒，由外面的反射鏡透進來的太陽光照射著。地面是緩緩地傾斜的斜坡不斷延伸，讓前後左右每個角度看起來都像是上坡道。就好像身處於比「墨瓦臘泥加」的回轉居住區小上一圈的甜甜圈型空間。

在這片內壁的一角，有棟看起來像演唱會館的氣派建築，被修剪過的植樹襯托著純白色的牆壁。場館的屋頂聳立著巨大的演講台，以邊長超過二十公尺的地球聯邦政府旗為背景。

在隱藏起採光窗而吊著的旗幟兩邊，設有大概八百吋的大型螢幕，可以大大地映出演講台上的人影。

演講台上似乎放著特殊的書寫板，每當一位穿禮服的人士簽名後，下一位人士便站上演講台，同樣在書寫板上寫下自己的親筆簽名。接著繼續簽名的人不下五十位，他們默默地動筆，與下一個人輪流簽名並走下演講台。其中的一台大型螢幕照出他們的身影，映出寫下簽名的手，同時另外一台螢幕照著六角形的石碑，並且現場轉播碑面上刻下文字的樣子。每當演講台上寫下新的簽名，機械臂驅動的雷射就會連動，沿著六角形的邊緣刻出同樣筆跡的簽名。一位又一位刻上去的各個構成國代表們的簽名，引導宇宙世紀憲章的石碑逐漸完成──

「西元最後一天……宇宙世紀開始的那一瞬間，那個東西完成了。」

賽亞姆說著。憲章的內容在發表之前仍然保密，所以這是預定要在之後公開的記錄影像吧。記者席沒有任何人，成串的參加者座席也沒有多少人。只有簽名完畢的代表，與他們的家族以及關係者站在儀式會場。巴納吉看著那即將誕生的「拉普拉斯之盒」。

九十六年前的除夕……數小時後即將進行改元儀式，西元最後的一天。雖然螢幕等設備比較古老，但是人的外貌與現在沒有差別。那些立體影像投影出來的人們好像伸手可觸，他們在眼前通過，只是緩慢地攪動著「拉普拉斯」內的嚴謹氣氛。

「民族、宗教、國家……為了跨越相互爭執的許多利益關係，而設立的絕對調停機關，聯邦政府。他們都知道，這個石塊會束縛將來的宇宙居民，成為讓棄民政策完成的基礎。將增加得太多的人丟棄在宇宙……這殘酷的行為，才是能夠拯救垂死的地球、讓人類活下去的唯一道路。所以，他們自知罪過而署名。接著，他們為了多少補償這罪孽，將一縷善意寄託在遙遠的未來。」

這一句話與埋藏在心中的某些東西共振，使得眼前的虛像變得有血有肉。「善意……」

百年前的亡靈穿過不自覺地低語的巴納吉，目不轉睛地走過去了。那是哪個國家的代表？穿著燕尾服的老紳士，與穿著阿拉伯裝的代表交談兩三句之後，沒多久便走向有家人等著的自己座位。蹦地從座位起身迎接的五歲小男孩，一定是他的孫子吧。露出笑容，抱起小男孩的老紳士背後浮現塊狀雜訊，才讓巴納吉想起來這一切都是影像。

「託付給超越自己、超越現在的某些生命，他們在憲章上加了『未來』這一章。不負責任的祈願……託付給了一千年、一萬年之後的人類，為了贖罪的祈願。在宇宙與地球之間，他們在那一天的晚上，解放了名為可能性的神。卻不知道他們馬上會被打碎，被封在『盒子』裡長達百年……」

沒有理會母親的斥責，坐上老紳士膝蓋的男孩仰望著螢幕。摸著孫子的頭，對他耳邊說

了幾句悄悄話的老紳士，笑容隨即消失並用帶著苦澀的表情看向石碑。好像在低語著這已經是最大的努力了。又像在對年幼的孫子說，那是唯一能留給你們的。

「存放人類與世界全新契約的約櫃……這裡沒有已存的神之名。之後要是最後的審判降臨，那麼必定是我們自己的心靈所招致的破局。一切都決定在我們手上——那個人是這麼說的。」

影像切換，照出了「那天晚上」的儀式會場狀況。反射鏡在夜間改變角度，不讓太陽光照入「拉普拉斯」之中。可以看到一位男性，站著被照明照亮的演講台上。坐滿的會場，從記者席排出的攝影機陣容。聯邦政府初代首相，背對這用布幕蓋起的宇宙世紀憲章石碑，用溫和的表情對聽眾們演講，在「拉普拉斯」的殘骸中響徹的亡靈之聲便是他的聲音。里卡德·馬瑟納斯的雙眸被照明的光芒照亮而發光，那與利迪同樣顏色的瞳孔深深地印在巴納吉的視網膜上。

「藏有所有可能性，不斷改變的未來。不要為別人寫下的劇本所迷惑，用心中的神之眼去認清楚……這不是對其他人，正是對我說的話。被別人寫下的劇情所操弄，爆破了『拉普拉斯』的可憐青年……然後，我看到了『光』。」

賽亞姆仰望演講台的的眼睛瞇起，與巴納吉同樣顏色的瞳孔寄宿著些許光芒。他的眼神

與剛才在石碑面上幻視到的青年重合，在巴納吉想對床舖走近一步之際，突然發生的閃光包覆了儀式會場。

天花板的採光窗同時碎裂，圓環狀的居住空間充滿火焰的色彩。列席者連椅子一起被炸飛，就當會館瓦解，站在演講台上的里卡德・馬瑟納斯被吸出真空之後，充滿雜訊的畫面便斷訊了。

全景式螢幕的影像馬上切換，投影出「拉普拉斯」的外觀。甜甜圈型的圓環扭曲、從內側破裂，大量的建材、外板與玻璃片四處飛散，這股奔流也打在甜甜圈上下兩邊展開的兩片反射鏡上，扭曲了回轉軸的軸心。這就是在電視的歷史節目上看過許多次的首相官邸「拉普拉斯」的末路……沒有時間回望身旁的奧黛莉，巴納吉反芻著這一瞬間的崩潰，並凝神看著漂在虛空中的無數碎片。撕裂的外板與鐵架混在一起，被吸出到真空中的人們，一定也還來不及回望身旁的家人，便被死亡所吞噬。其中也包括那位老紳士以及坐在他膝上的小男孩。

反射鏡失去光輝，一切的警示燈全都消失的「拉普拉斯」，建物本身化為陰暗的廢墟在低軌道上漂流。扭曲的甜甜圈也逐漸開始分解，不停溢出的碎片向四面八方灑出光之粉。而巴納吉看到其中之一強烈地發光，閃著銀色光芒往這裡接近。從台座上鬆開，漫無目的地漂在虛空中的六角形石塊，結冰的空氣有如金蔥衣般籠罩在它的全身，慢慢地回轉的石碑變得

越來越大，刻在它表面的文字反射著遙遠的太陽光。

「在億分之一的偶然之下所遇到的『拉普拉斯』石碑……刻在上頭的善意，讓我看到了『光』。獻給遙遠未來的『光』。那道告訴我，一切都是發自人們的善意，並且終將回歸的『光』……如果這些現在不化為制度出現的話，恐怕就會失去光芒。被百億的生活所吞沒，並回到再也打不開的『盒子』之中吧。」

言語就是言語，如果沒有用心去接受，那只不過是一連串的雜音罷了——沒有疑惑與失望，巴納吉接受了現實，並看到躺在床上的賽亞姆對石碑伸出手。他化為百年前，被偶然所引導，而與石碑邂逅的青年，虛空之中映出那與自己神似的側臉。

「可是，只要千人、或是萬人之中有一人，能夠查覺這道『光』的話，就像那時候的我一樣，知道了世界並不完全是由絕望所構成的……那『光』就會永遠活在他們的心中。寄宿在他們心靈深處，一代又一代地繼承下去……相信直到全人類都成為新人類的那一天之前，『光』可以與可能性之神一起，在黑暗中點燃一盞微弱的燈光……」

影像的石碑化為實物，映在碑面上的青年外貌與巴納吉自己重合。一瞬間，巴納吉實際體會到自己繼承了一切。他緊繃雙腳，讓自己不要輸給壓力。

這不是緊箍咒，也不只是為了贖罪而做的。一切都是出自於善意，而自己只是繼承了那

道善意所顯示的可能性。巴納吉緊握奧黛莉的手，從也緊緊回握的手掌中得到勇氣，巴納吉正面面對著名為「拉普拉斯之盒」的石碑。它會化為祈願響徹雲霄，還是會化為詛咒呼喚毀滅？這不是只靠自己能下斷的，他集中精神，聽著在這間冰室中集合，那許多人的聲音。

『正當或不正當並不重要。但是那對他們來說是必要的。為了抵抗絕望，在殘酷而不自由的世界中活下去，必須要有一些東西讓自己相信這個世界還有改善的餘地……』

『那不是詛咒而是祈願。』

『能夠駕馭它的，大概只有駕駛員的心而已。那是一顆懂得體會、容易受傷害，也會讓人產生恐懼的心。更是一顆脆弱、欠缺效率，有時甚至覺得不存在比較好的心——』

『很悲哀。明明是為了拋去悲哀才活下來的……為什麼會這樣呢……?』

『從人類開始將宇宙做為生活的場所算起，馬上就要滿一百年了。不能再滿不在乎地接受規矩，該改變的事，就要去改變才行。』

『儘管個人是無力的，但團結在一起的個人意志，也有能將世界從黑暗深淵拖回來的時候。別讓狀況給壓垮。如果你不是新人類的話，就該鼓起勇氣，將絕望的想法逼退。』

『超越世代而繼承的思念，會一點一點地進化，連接未來。而最後抵達的高處，就是新人類，您不這麼覺得嗎?』

『對現在絕望的人，沒有資格談論未來。因為未來不過是今天的結果。只要停留在黑暗之中，那麼期望的未來就不會來臨。如果不自己走向光芒的話，我們……』

塑造現在這個自己的許多話語——讓自己這個人類成型的「光」騷動、共鳴著，並削出一個的答案。沒錯，如果不找出大家都能接受的答案的話，我無法決定「盒子」的去留。巴納吉閉上眼睛，最後聆聽父親那留在他記憶深處的聲音。

『人的五感所感受不到，超越現在的某種東西……那可能是人們稱為神的東西，也可能僅是因人的願望產生的錯覺。但是相信其存在、並且可以推動著世界的話，那麼也有可能改變現實。』

只有人類擁有神。可以描繪出理想，為了更加接近理想而發揮的偉大力量。百年前，集合在「拉普拉斯」裡的人們編織出對未來的祈願，並讓賽亞姆看到了「光」。改變他的現實的那道「光」，至今仍然寄宿在他身上閃耀著。「光」超越世代繼承下去，現在正要移宿到自己的身上。

『以內含的可能性，將人之所以為人的力量與溫柔示於世界……對於吃垮地球後，只能往宇宙尋找尋出口的人類來說，這是必須要完成的責任。不要畏懼，去相信，相信自己的可能性。相信，並且盡你所能，自然會開拓出一條道路。

你認為該做的事，便去做吧。』

就算那只是一瞬間的「光芒」。就算只是無法照亮所有人類、將被不會改變的未來給吞噬的燈火——巴納吉睜開眼睛，看著映在石碑上的自己與奧黛莉。在銀色的鏡子中，以及她的心中持續存在，那可能性的神獸。就如同古代的人們所留下來的詩詞中的一節，映在銀色盤面上的兩條人影交融，讓刻在上面的文字浮出。

「這就是，我『唯一的願望』。」

賽亞姆說道，他失去青年的面容，變回一棵躺在床上的朽木。承受不是由累積的時間，而是由賽亞姆這個人所傳來的目光與聲音，巴納吉的身體轉向那彷彿浮在虛空中的床鋪。

「每個人的『唯一的願望』都不一樣。你們期待著什麼？希望著什麼……？」

答案已經決定了。巴納吉確認與自己緊握的掌心，吸了一口氣之後，放開奧黛莉的手往前跨出一步。

「如果新人類，是全新的人類樣貌的話……我想現在的人類並沒有能力去辨識。人們只是為了方便而用這個名字，去稱呼那些顯現出異於常人的能力之人罷了。」

說出來的話流暢得連自己都感到意外。巴納吉的目光與不同意也不否定，一直看著自己的賽亞姆眼神交會，毫不畏怯地接著說下去。

「雖然說我受到『獨角獸』認可，但也只是通過了機械式的測試。沒有證據可以證明我是真正的新人類。我並不認為我有您想追求的資質，也不知道怎麼樣做才是最好的。」

巴納吉再踏出一步。他可以感覺得到跟在後面的奧黛莉，在背後支持著自己。受到卡帝亞斯及瑪莉妲姐，還有其他許多人的支持，巴納吉看著已經近到伸手可及的賽亞姆臉龐。

「不過，身為一個人類。有您、有父親，才有我。若以經過世代交替，一點一點逐漸前進的人類一員身分而論……我就有答案了。」

奧黛莉表示同意的體溫，隨著她甘甜的髮香傳遞而來。她的體溫與自己的體溫混合、共鳴，讓心中懷有去孕育下一個世代所需要的原始的熱情，巴納吉化為連鎖環節之一的身體站在曾祖父的面前。賽亞姆用無言的眼神注視著巴納吉，隨後沒有催問答案便別開了視線。他不需多問便已經理解一切，嚴峻的表情也從賽亞姆臉上消失，嘴邊慢慢地露出巴納吉他們第一次看到的笑容。

「我都已經準備好了。」

賽亞姆一度閉上眼睛，隨後睜開的瞳孔中映著天上的群星。同時冰室的地板發生震動，某些東西鳴動的低沉響音讓室內的空氣開始震動。

與剛才爆炸而發生的震動不同，這是讓「墨瓦臘泥加」全體共振的深度震動。賽亞姆沉

默不語，晃動的程度更加激烈，毫不間斷地撼動著冰室的地板。巴納吉與奧黛莉依偎在一起，無所適從地抬頭看著被震動移位的星空。

※

一定間隔設下的爆離栓，接連引爆炸斷了連接部。數以百計的爆炸光圍繞著直徑五百公尺以上的一定圓周，微微地震動著連結「墨瓦臘泥加」與「工業七號」的連接口，兩邊docking bay解除連結而開始分離。

雖然說還在建造中，不過全長達二十公里的「工業七號」質量，不是連在它其中一端的殖民衛星建造者可以比較的。相對於在固定軌道上紋風不動的殖民衛星，「墨瓦臘泥加」看起來似乎單方面地被彈開，不過那不是爆離栓引爆所帶來的動量。看起來有如蝸牛的結構體各處噴出推進光，「墨瓦臘泥加」搖晃著它全長六千五百公尺的巨體，靠自己的推力逐漸脫離「工業七號」。它的**船首**徐徐地回頭，集束在輪機部上的電漿加速環發出微光的同時，吸附在迴轉居住區上下的岩塊出現無數的裂痕。

從資源小行星切割出的巨大岩塊，雖然在建設殖民衛星的過程中被從內側刨削，不過附

在「墨瓦臘泥加」上的樣貌仍然氣勢有如山嶽。如今，這座岩山被內側的壓力繃出裂痕，大小不一的碎岩噴向四方，附在蝸牛殼上的皮一塊塊地剝落。破碎的數億噸岩石化為漩渦，隕石洪流在「工業七號」附近噴散的同時，完全由殖民衛星脫離的「墨瓦臘泥加」間歇地微量噴射姿勢控制推進器。大小與大型艦的主推進器匹敵的噴射光在各部位閃爍，進入自律航行狀態的殖民衛星建造者似乎微微一抖，岩石被它的巨體給壓碎而往四面八方飛散。

即使碎裂，直徑仍然長達數百公尺的碎岩，從連忙後退的「擬‧阿卡馬」艦首掠過。漂在茶褐色濁流中的純白船體，盯著狂嘯的隕石流看。雖然相對速度不算快，但是每一片碎片都過於巨大。要是被那質量超過船體的岩石打中，「擬‧阿卡馬」將會在一瞬間粉碎。

奧特隔著艦橋的窗戶，從旁觀者看來肯定像是飛散的岩塊群之一。警報音響徹全艦，舵的氣息，立刻大叫：「不要亂動！」

「輪機加速！全艦緊急回頭！」

蕾亞姆第一時間下命令並坐上副長席。奧特感覺到操舵長還沒等艦長追認命令，就想轉

「跟著『墨瓦臘泥加』比較安全。相對距離維持零點五，在docking bay的前方定位！」

坐在位置上的蕾亞姆一瞬間用驚訝的表情回頭，不過馬上便高聲地複誦。這個距離下「墨瓦臘泥加」要是急速回頭，「擬‧阿卡馬」也會被波及，不過活下來的可能性總比衝入

隕石流之中來得高。奧特仰望「墨瓦臘泥加」那把整個右舷部視野全部擋住的 docking bay，擠出顫抖的聲音：「發生了什麼事……」與康洛伊等人的先遣部隊已經斷絕通訊，也沒有辦法知道似乎已經侵入內部的紅色彗星動向。是誰，為了什麼目的啟動「墨瓦臘泥加」？而且還甩掉了殖民衛星建設資源用的礦物岩石──

「對方的核脈衝引擎點燃了。」莫非是想就這樣脫離『工業七號』……」

蕾亞姆說道，並看著從球體攝影機投影在主螢幕上的影像。等同於蝸牛尾部的電漿加速環，就是「墨瓦臘泥加」推進輪機正在運轉中的證據。如果迴轉居住區的前後懸掛著氦3儲存槽的話，「墨瓦臘泥加」有獨自航行到木星圈的能力。奧特看著核脈衝引擎的光，推動著那幾乎可以說是小型殖民衛星的巨大身軀，「可是，到底是為了什麼……」奧特正要回話，不過辛尼曼突然發出的聲音「那裡！麻煩擴大一點」，吸引了奧特的注意力。

球體攝影機的影像分階段拉近，將岩盤剝落的迴轉居住區外殼在螢幕上放大。在飛散的粉砂另一端，埋在岩層中的圓筒狀結構體發出銀色的光輝，讓奧特不知為何感到汗毛倒豎。圓筒不只一個，全長五百公尺，直徑也接近百公尺的巨大圓筒，沿著弧形的外殼大量配置，光是下緣就有二列各九座，有如節肢動物的腳一樣，呈現放射狀突出在外殼上。是從內側削下的岩石中抽出礦物，運送到「墨瓦臘泥加」的工廠區用的精製設施……嗎？這依照常理的

推測，馬上就被接下來發生的異象給打破，讓奧特等所有人全部倒抽一口氣。

在圓筒側面無數的閘門開啟，湧現看起來像是MEGA粒子砲的二連裝砲台。緊鄰的閘門下可以看到許多黑色洞口，應該是大型飛彈的射出口。其他的閘門也陸續開啟，光滑的圓筒表面逐漸浮現形狀複雜的突起物。對空飛彈發射器、備有I力場發生裝置的擴散MEGA粒子砲砲口——

「這是……」

辛尼曼呻吟、並且語塞，美尋接著大叫：「那裡也是！」尖端掛著司令區的「墨瓦臘泥加」本體，看起來有如蝸牛軀體的細長結構體各部位打開閘門，形狀看似近距離防禦武器的砲台竄了出來。由於本體過於巨大，這些突起相對之下，小得不接近局部就看不出來，不過那數量與配置都不是隨便亂排的。與包圍迴轉居住區上下兩側的武裝針山合在一起，鋪設出毫無死角，防護全身的對空防衛網。奧特理解到這樣的配置，必定是設計當初便已經規劃好的，岩盤只是為了掩飾這些的偽裝後，戰慄地看著「墨瓦臘泥加」。巨體捨棄了岩盤外殼，慢慢地從岩石的奔流中脫離。成列的圓筒甩掉沙塵，受到月光照射，一連串的武裝閃著生硬的反射光。

「這才不是什麼殖民衛星建造者。是要塞……巨大戰艦。」

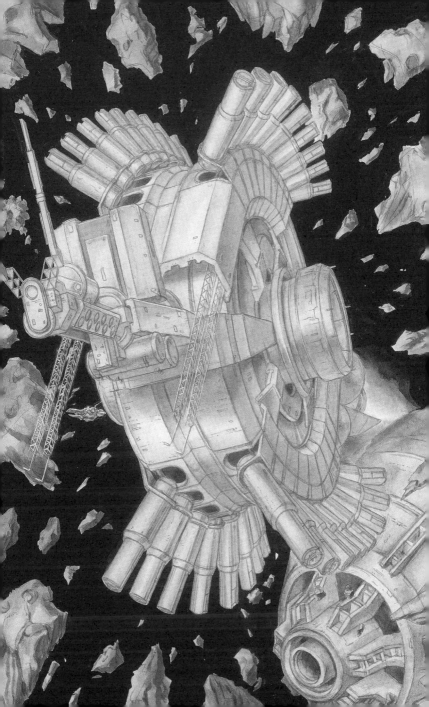

辛尼曼有如呻吟般地低語，沒有人有異議。奧特左右晃動受到震撼的頭腦，吼著目前所能想到的問題：「侵入那裡面的敵機怎麼樣了？還沒有跟ECOAS聯絡上嗎!?」艦橋的成員逐漸回神，再次專注在各自的操控台上。同時露出真面目的「墨瓦臘泥加」微微加速，拉開了與「工業七號」之間的距離。

由於沒有空氣的折射介入，讓這樣的場景看起來只像是太空船正要開始移動。如果不是背景有「工業七號」陪襯，實在沒有辦法想像它居然有全長六千五百公尺這種離譜的規模。

貼在迴轉居住區旁邊的「擬‧阿卡馬」，相較起來就有如小型太空梭或小艇一樣。往返木星的船隻超過一公里的船身，不過規模這麼大的「船」倒是前所未見。一面警戒著頻頻飛來的岩石碎片，利迪透過「報喪女妖」的主監視器凝視著「墨瓦臘泥加」。沒錯，是船。吸附在上頭的岩塊消失之後，更可以看清它原本就顧及到航行而設計的構造。

「那就是『墨瓦臘泥加』真正的樣子……」

殖民衛星建造者「墨瓦臘泥加」──不對，是航宙戰艦「墨瓦臘泥加」。看到那從岩盤底下出現的許多圓筒後，沒有其他更好的形容詞了。露出砲台及飛彈發射口的圓筒，看起來單體就有匹敵巡洋艦的火力。無需多想它是為了什麼目的而建造，利迪忘我地踩下腳踏板。

在「報喪女妖」開始前進後，一群迴轉的岩石從正面接近，之後從採取迴避運動的黑色機體

腳邊流去。岩石掠過位於後方的噴射座，載著貨櫃的平坦機體像樹葉般搖晃著。

千鈞一髮避開撞擊的噴射座，開啟推進器以閃避接著飛來的岩石群。在激烈搖晃的狀況實

席之中，亞伯特也看著「墨瓦臘泥加」。由於在修理的途中遇到這樣的異況，引擎的狀況實

在稱不上是萬全。上尉握著操縱桿，光是控制機體就已經費盡心力，他大叫「要脫離了！」

的聲音帶著切身的沉重響在耳邊。

在這狀況下亞伯特也無法說不，他沒有做出回答，用觀察的目光看向「墨瓦臘泥加」。

既然「盒子」有著這樣的祕密，那麼藏著它的地點「墨瓦臘泥加」本身帶有武裝也不值得驚

訝。恐怕是自動控制的防衛系統在運作吧。問題在於，這場異變太過於明顯了。「墨瓦臘泥

加」甩開資源礦物開始行動的樣子，不只接近中的「雷比爾將軍」，包括在地球監視的人們

也已經捕捉到了。面對著這麼大規模的變動，很難想像他們會繼續坐視不管。

「不妙……」

殖民衛星雷射將會發射。原本已經不管一切，自暴自棄的身體竄過戰慄，亞伯特的視線

看向周圍。他從飛來的隕石群中找出「報喪女妖」的背影，對無線電喊叫：「利迪，你聽得

到嗎？」這麼近的距離，就算受米諾夫斯基粒子影響應該也可以進行通訊，不過「報喪女妖」

沒有立即做出反應。黑色的機體彷彿正在等待某些事物。在機體的遠方，甩掉岩盤的「墨瓦臘泥加」轉動艦首，迴轉居住區被月光照射，發出強烈的光芒。

※

在密度越來越稀疏的岩石群另一端，可以看到「工業七號」逐漸遠去。之後它被新開的顯示窗蓋住一半，正顯露出巨艦本性的「墨瓦臘泥加」3D線圖投影在空中。

其他還有十個以上的全像投影視窗不斷地捲動，顯示著自動控制下的核脈衝引擎狀態、以及總共多達三十六座武裝槽的資料。這景象看來就有如身處於巨大戰艦的艦橋，不過在冰室內可以進行的只有情報監視，各個系統的控制似乎全部集中在司令區。巴納吉從視窗的顯示內容找到索引，看著以立體線圖顯示的「墨瓦臘泥加」全體圖，但是他的注意力，被接下來連續開啟的許多視窗所吸引。

地球圈內動作中的中繼衛星圖像，連同各自的位置與名稱一起顯示出來。從軍方運用的雷射通訊衛星，到民間通訊公司擁有的衛星，依各個系統區分、顯示出來的人造衛星總數破千。網羅地球、月球，還有七個SIDE的衛星群資料出現，隨即消失，巴納吉接著看向賽

亞姆被螢幕反射光照亮的臉。「墨瓦臘泥加」的立體線圖有如要遮住視線般放大，圖上位於艦首附近的通訊區閃著紅色光點。

「這裡的設備足以介入地球圈的所有通訊、播放系統。聯邦軍應該會傾全力阻礙，不過這艘足以承受一定程度的物理攻擊。應該可以撐到你們做完該做的事吧。」

賽亞姆仰臥在床上的身體一動也不動，只是淡淡地開口說著。也就是說他準備了可以干涉所有中繼衛星，對任何播報插播的設備嗎？這就算用畢斯特財團的組織力也不是隨便就可以——不，也許對賽亞姆來說，畢斯特財團就是為了這個時候而培養的，當然可以做到。巴納吉驚訝的神經已經麻痺，口中反駁著阻礙、物理性攻擊等字眼。感覺到這些字眼的沉重，巴納吉緊握起雙手。「墨瓦臘泥加」的異樣已經被觀測到了，面對這足以顛覆百年慣例的事態，聯邦政府絕對不會坐視不管。

「雖然播放內容已經錄好了⋯⋯不過米妮瓦殿下，我希望妳能親口去傳達這件事。妳的言語中，有著能夠深入人心的溫柔。至於巴納吉⋯⋯你明白吧？」

這艘「墨瓦臘泥加」正是真實的堡壘。看著賽亞姆的眼神，巴納吉與輕輕吸了一口氣的奧黛莉一起點頭。直到「盒子」開啟為止，一切傳達完畢為止，必須全力守護這座堡壘。

「可能性的神獸⋯⋯『獨角獸』會借給你們力量。獅子好像也在外面等候著。」

賽亞姆嘴角微微揚起，視線看向映著外圍影像的顯示器。在化為宇宙殘骸漂流的岩石群中，巴納吉認出「報喪女妖」融入黑暗的黑色機體，心中突然感到一絲刺痛。

黑色的機體似乎想靠近卻又帶著遲疑，只隔著一定距離看著「墨瓦臘泥加」，那樣子看起來的確像是在等著什麼。利迪他會接受自己的選擇嗎？巴納吉已經不把利迪當成擊落瑪莉姐的敵人，找回了過去跟他心靈契合的感覺。「巴納吉……！」奧黛莉尖叫的聲音，讓巴納吉訝異地回頭。

奧黛莉將手遮住嘴巴，視線看著氣息紊亂、表情痛苦的賽亞姆。原本就已經蒼白的肌膚失去血氣，漸漸變得如紙一般死白。巴納吉腦中閃過母親臨死前的樣子，隨即衝到床邊。

「賽亞姆……爺爺！」

脫口而出的話語，引出現在才感受到的骨肉親情在胸口前騷動。記憶中，被父親帶到床邊，從床緣抬頭看到滿是皺紋的側臉，以及手指碰觸到臉頰感受到的粗糙觸感——開什麼玩笑，不要這樣，好不容易才剛碰面，卻又在接觸的同時失去他們，這種滋味我不想嚐到第二次了。巴納吉穿過數層立體顯示器，打算接近床舖，不過被尖銳的一句「不要過來！」喝止了。賽亞姆所剩無幾的氣息集中在眼中，造出一道看不見的牆壁，放出比顯示器更強的光芒直視著巴納吉。

「沒有時間了。去做你自己的工作。」

「可是，您會……！」

「守護者的工作結束了。這是一開始就已經決定好的。」

捲在額頭上的髮箍型頭帶，與其中一個顯示器同步閃著紅色光點。靠著反覆進行冷凍睡眠，度過了百年以上時光的肉體——這副生命維持裝置，在「墨瓦臘泥加」覺醒的同時也被切斷了。所以賽亞姆的生命，是開啟「拉普拉斯之盒」最後的鑰匙嗎？巴納吉心中雖然想著這實在太離譜了，但同時又感覺到賽亞姆這個人就是會這麼做，一定是這樣，讓他的身體站在床舖前方，不知該如何是好。賽亞姆閉上眼睛，靜靜地說道：「去吧，巴納吉。」

「人的一生非常短暫。獨自一人的話，只不過是道毫無意義，一瞬間的『光芒』。所以要去愛別人。在絕望之時，也要找出眼前最好的做法。這樣連續下去、產生共鳴時，『光芒』才會產生意義。」

一切靠的不是言語。產生共感而反應的心靈，可以將接受到的話語變為「祈願」，也能化為「詛咒」。巴納吉自覺到身上背負了全新的「盒子」，默默地點頭，賽亞姆的目光輕微地搖晃著。原諒我吧，他的思考透過表情無聲地傳遞過來，臉上帶著悲哀的神色。閉上的眼瞼蓋住瞳孔，他的全身鬆弛，沉入床舖，嘴邊的皺紋透露出受過的苦難，但此時卻充滿安詳的

笑容。

「去點亮，並且聯繫那可能性的『光芒』。」

說出最後的低語後，賽亞姆的眼睛再也沒有睜開了。髮箍的訊號停止閃爍，深深的寂靜累積在那度過漫長時光的軀體上。「賽亞姆先生……」奧黛莉低語，想要接近。巴納吉抓住奧黛莉的肩膀，看著已經完成任務的守護者。

詛咒以及祈願都被自己繼承，已經無法回頭了。長達一生的戰鬥，現在才要開始──巴納吉腳踩住帶有核脈衝引擎震動的地板，面對著呆然佇立的奧黛莉。全像投影螢幕一個一個消失，只留下群星的微光，充滿在昏暗的冰室中。巴納吉看向奧黛莉閃著微光，那翡翠色的瞳孔，心中一瞬間閃過不能再逃入這對瞳孔之中的感慨。巴納吉接著看向往後方流去的岩石群，確認跟著「墨瓦臘泥加」的「擬·阿卡馬」平安無事之後，對奧黛莉說道「走吧」。

「大家都在等著。」

不只有集合在此地的人們。還有被宇宙這座搖籃擁抱，仍未覺醒的無數「光芒」。在地球的重力底下，還有許多仍然不知道如何翱翔的「光芒」，正等著與鎖在「盒子」裡的可能性見面。奧黛莉顫動著與巴納吉對上視線的眼睛，用力地點頭之後，巴納吉與她一起踏出了離開冰室的第一步。

冰室的門扉開啟，宛如篝火光芒般的誘導燈，與進來時同樣地在通道上點亮。即將前往的地點，是可以連線到全地球圈通訊、播放網的通訊區。巴納吉在腦海中叫出之前所看到的「墨瓦臘泥加」構造圖，穿過門口，最後一次把賽亞姆長眠的床舖納入視野。

被棄置在虛空中的床舖上，賽亞姆的臉一動也不動地面對著星空。他在人生的最後，找到了自己唯一的願望。男人的臉孔被星光照亮，讓冰室充滿著安詳的氣氛，接著巴納吉再也沒有回頭，離開了冰室。一路上陰暗、冰冷、奧黛莉與自己手牽著手，從她手中傳來的溫暖化為巴納吉的唯一支柱。

※

背對著散放在虛空中的隕石群，吞下了「拉普拉斯之盒」的船在暗礁的宇宙中飛翔。雖然它脫掉了岩盤外殼，而失去了生物般的外貌，不過接著露出的突起令人連想到蠢動的腳部，讓它的樣子看起來仍然像是蝸牛。不同之處只在於迴轉居住區的上緣也生出了無數突起，所以看起來上下兩邊都有腳，不過「高加索之森」裡沒有人有空去在意這些事。

目標開始動了，在這項報告之後就沒有其他的報告，身在管制室中的所有人全都呆住，

屏住氣息看著在螢幕上移動的殖民衛星建造者。羅南也不例外，與啞口無言的瑪莎以及布萊特一同仰望著螢幕。「工業七號」慢慢地從追著目標橫向移動的畫面中移出。「目標，完全從殖民衛星上脫離。」報告出顯而易見事實的聲音響起，讓緊張的室內空氣稍微冷卻了。

「趕快修正座標！『系統』也許馬上就能實際射擊了。不要忘了地球造成的重力偏移影響！」

站在司令席高台上的艾布爾斯獨自叫著，並看向羅南。羅南把臉從自以為反應迅速的基地司令身上移開，盯著露出巨大戰艦真面目的「墨瓦臘泥加」，他也領悟到答案已經不能再拖延下去，吐出了沉重的氣息。已經沒有時間再猶豫了。那座「墨瓦臘泥加」本身就是「拉普拉斯之盒」，而它開始動作，也就是說——

「看來有答案了吧。」

瑪莎開口說道。隱藏起動搖的眼神互相交錯，羅南的視線轉往映有「格利普斯2」外貌的其他螢幕上。做這種愚昧的事……雖然羅南想開口咒罵，不過就算說了也拯救不了什麼。答案已經出現了，「盒子」即將開啟，要將政局託付給適應宇宙的新人類——不能讓父祖輩所留下的詛咒，在這個吉翁與新人類神話都還沒完全消滅的世界上施展。

「實行吧。」

一旦說出口之後，反而沒什麼感覺的一句話從口中流出。「是！」艾布爾斯回應，並看向通訊員們。命令下達的聲音響起，讓原本陷入沉默的管制室似乎恢復了一些活力，不過那對羅南來說只是另一個世界罷了。這樣子百年的詛咒就會消失，而馬瑟納斯家與畢斯特將會同樣背負新的罪惡。不想去看瑪莎洋洋得意的表晴，羅南的目光回到被殖民衛星雷射瞄準的

「墨瓦臘泥加」上時，「請等一下！」喊叫聲從後腦傳來。

布萊特逼問的眼神散發怒氣，進入視線的一角。羅南仍然保持沉默，臉上的抽搐是他唯一的反應。

「擬·阿卡馬」還在那裡，您真的打算連他們一起燒燬嗎？」

「至少要對他們發出撤退勸告。這樣下去──」

「你認真的嗎？『墨瓦臘泥加』已經靠自己的力量動起來了。要是對他們發出撤退勸告，它會跟『擬·阿卡馬』一起逃掉的。」

瑪莎抱著雙臂，用一副解釋得很不耐煩的腔調插嘴。「可是……！」布萊特回吼，不過瑪莎沒有管他，「接著，它會在逃到的地方施放毒素。」她用冷酷的聲音繼續說著，羅南也悄悄地嘆氣。

「名為真實的毒素，對吧？要預防感染，除了現在沒有其他機會了。」

布萊特緊握雙拳，用眼神質問羅南：你也是這麼想的嗎？羅南沒有看，用持續的沉默代替回答，接著他感覺到布萊特轉身走向出口的氣息。周遭的氣氛突然為之動搖，「你要上哪裡去？」瑪莎的聲音接著質問。

「不論有沒有該守護的秩序，這都是殺人行為。我不能坐視不管。」堅毅的聲音從羅南背後傳來，布萊特的鞋音再次響起，然而細細的金屬摩擦聲止住了鞋音，讓緊張的氣氛一下子瀰漫在管制室中。「我應該說過吧。」瑪莎的口氣聽起來已經連確認都稱不上，羅南回頭，隔著肩膀看向這必然的景象。

「你也是共犯，給我一起看到最後。」

瑪莎冷漠地放話，在她身旁舉著自動步槍的警衛，背帶的金屬釦具發出撞擊聲。布萊特被許多槍口包圍而咬牙切齒。沒有去看布萊特的眼睛，羅南把臉轉回正面，用背脊對著令人難以接受稱之為結局的事態。

也許沒有把利迪牽扯進來，對自己來說是唯一的救贖。羅南想起最後一次見面時，利迪那生硬的側面。發覺自己突然開始想著他在什麼地方，羅南消去一切思路，看著螢幕中的「墨瓦臘泥加」。載有「盒子」的巨艦看起來仍然不知道自己即將消失的命運，蕭然地漂在虛空之中。

※

蛇腹型的閘門開啟，金屬折疊起的聲音響徹這片廣大的空間。「獨角獸」的白色機身踢離回到無重力狀態的地板，漂出升降機之外。

閘門沿著迴轉居住區的中心軸內壁，弧型的通道上並排，升降機區域與剛才一樣，處於一片昏暗之中。除了「獨角獸」外沒有其他會動的東西，寂靜之中依然只有機體的驅動音在迴響著，不過卻感覺到有緊繃的「氣息」滯留著。巴納吉想起一路傳到冰室的爆炸振動，讓「獨角獸」的主監視器往上下左右望去。沒有看到應該在這裡待機的920「洛特」機影。

只有一些似乎從工廠區漂過來的焦黑碎片漂浮在四處，淡淡地反射夜燈的光芒。

「康洛伊先生、『擬·阿卡馬』，這裡是『獨角獸』，聽到請回答。我們已經回到升降機區域了。」

坐在輔助席的奧黛莉對無線電呼叫，不過沒有回應，只有礙耳的雜訊音在頭盔裡迴盪。

原本在重力區域，賈爾他們的729「洛特」也消失了。是因為新吉翁的追兵侵入，所以他們前往應戰了嗎？漂流的碎片也有可能是戰鬥留下的痕跡，巴納吉緊張的眼神與奧黛莉交

會。「是不是回去『擬・阿卡馬』比較好？」奧黛莉慎重地問道，巴納吉回答「不用」，並在螢幕上叫出「墨瓦臘泥加」的3D線圖。

「我們就這麼前進吧。如果追兵已經侵入了，有可能會從內部破壞『墨瓦臘泥加』。要是通訊區報廢掉就完了。」

不管是多麼強大的堡壘，被從內側進行破壞工作，仍然撐不了太久。在背後感覺到奧黛莉點頭的氣息後，巴納吉沿著過來時的道路駕駛「獨角獸」前往工廠區域。

巴納吉用索敵警戒的目光注視著昏暗的同時，靠著從冰室傳送來的3D線圖前往船體區域。「墨瓦臘泥加」的迴轉居住區，是透過支撐迴轉軸的板狀構造與船體區域連繫，要去通訊區只能通過那板狀構造內的通道。把迴轉居住區當成一個巨大的車輪的話，板狀構造就有如支撐車軸的輪叉；板狀構造的全長約七百公尺。由於資源搬運用的通路，大小足以讓MS輕鬆通過，「獨角獸」幾乎是一飛就抵達了通道的終點。

之後繞過一個幾乎直角的彎道，MS大小的通路通往質量投射裝置的發射軌道。而通往船體區的通路相對地狹窄，就算是運貨用的出入口，大小也頂多只能讓迷你MS通過。巴納吉在質量投射裝置的軌道前停下「獨角獸」，並關上頭盔的護罩。等奧黛莉與他做出一樣的動作後，他打開了駕駛艙門。

由於這個區域填滿了空氣，氣壓與駕駛艙內並沒有太大的差距。不過，這片昏暗之中也許潛伏著敵人，讓寒意透過駕駛服滲了進來。巴納吉從腳踝處的皮套中拔出自動手槍，學電影裡看到的動作拉下滑套。第一發子彈裝填的堅硬聲音響起，鋼鐵一下子化為危險物品，重量透過掌心傳來。

「你會用嗎？」

「怎麼可能。」

這是以前康洛伊交給他的槍，就這樣一直放到現在，巴納吉甚至沒有拿起來擺出動作過。沒有去看奧黛莉不安的神情，巴納吉下定決心，離開了駕駛艙。

奧黛莉跟著他離開駕駛艙，兩人降落在運貨用出入口的通道前。寬約七八公尺的通道，對於回到血肉之軀的人來說非常地廣大。通道原則上似乎是給迷你MS等作業機械通行的，所以沒有移動握把之類的東西，只有夜燈照亮昏暗的坑道，一路連到遠方。雖然旁邊應該有人類用的通道平行並排，不過那些路有如迷宮般錯綜複雜，在手邊沒有構造圖的狀況下容易迷路。巴納吉判斷直接用腳走會比較快，單手拿著還拿不習慣的手槍，蹬出第一步。

每隔五十公尺就會有連往左右兩邊通道的十字路口，路口畫有箭頭，以及每個區域的編號。巴納吉突然打開護罩，也許是下意識地為了防備不知何時襲來的敵人，想用身體去感覺

外界空氣吧。每當遇到十字路口，巴納吉就將身體靠在牆上，並窺視十字路口的狀況，接著飛奔過無重力的坑道。只要進入船體區域，那麼就可以使用移動握把一口氣接近通訊區。可以介入全地球圈通訊、播放設備的「墨瓦臘泥加」中樞——馬上就要到了。

「憑我，能夠表達給大家了解嗎？」

在將要通過第五個十字路口時，一道低語聲傳進耳朵，讓巴納吉差點摔倒，而回頭看去。

奧黛莉低著頭，臉被頭盔的帽緣遮住，而看不清楚她的表情。

「賽亞姆先生的思緒、還有留下石碑那些人的思緒……」

「可以的，只要說出妳自己感覺到的就好了。」

巴納吉用雙手抱著她的肩膀，雙腳在十字路口前著地。往牆壁邊靠，確認交錯的路口沒人之後，巴納吉正面看著奧黛莉的臉。奧黛莉翡翠色的瞳孔中出現一抹陰影，並回望著巴納吉的臉。

「如果傳達的人沒有放入思緒的話，那麼言語也不過是資料罷了。我們接受了留下『盒子』那些人的思念。所以我們一定可以表達、也一定要表達，全靠我們自己的言語。」

「可是，我不知道切不切合……」

「說妳自己的體認就好了。一定有人可以感受到妳的意念——」

剎那間，有如冰水般的殺氣潑灑在全身，讓巴納吉閉上了嘴巴。

「這就叫作自以為是啊，巴納吉小弟。」

在十字路口的另一頭，從夜燈光芒無法照到的黑暗中，傳出熟悉的聲音。巴納吉將身體僵住的奧黛莉推到身後，盯著黑暗中產生的那塊陰影。「他」身上凝聚了冰冷的「氣」，答、答的凝耳腳步聲在通道內響著，微光的底下浮現人類的影子。

「如果自己的想法可以完全傳達給別人，那就成了洗腦。想起你是怎麼毀掉安傑洛的吧。」

紅色的人影被夜燈照亮，頭盔上裝飾的角閃著模糊的反射光。第一次看到他穿上的駕駛服，由於考慮到機能性，而設計得十分清爽，不過細部仍然帶有過度的裝置。除了背心型的生命維持裝置之外，衣服的質料幾乎統一使用紅色。除了覆蓋兩肩與袖口的黑色盔甲，以及上面放出金色光芒的新吉翁徽章──

「只是接觸就足以毀掉他人的新人類……這次你想毀滅世界嗎？」

戴著面具的臉孔，在紅色頭盔的深處露出嘲諷的笑容。巴納吉不顧自己肌肉僵硬，舉起兩手握住的手槍。

「你的絕望我已經聽膩了！」

巴納吉大叫，並且將發抖的準星對準戴面具的臉孔。弗爾・伏朗托毫無懼意，繼續站在原地。從黑暗中誕生的高大身軀被夜燈的光芒照亮，讓朦朧的影子伸往通路的交叉口。巴納吉承受著那對血肉之軀來說太過強烈的殺氣，將不能後退的雙腳抵在地板上。

※

『……729被擊隊……了。敵機的位置……已經往司令區……我們……』

在連綿不段的雜訊中，斷斷續續地傳來康洛伊的聲音。明明已經盡可能逼進相對位置了，然而通訊狀況完全不見改善。奧特看向左舷側的窗戶，仰望有如山般聳立的「墨瓦臘泥加」迴轉居住區。「還找不到『獨角獸』的位置嗎!?」他對麥克風咆哮，不過只有越來越強的雜訊回應著他，凝耳的聲音沙沙響在艦橋之中。

『重力區中已經……巴納吉他們也……』

最後說出這話之後，通訊便完全斷絕了。先遣部隊ECOAS中有半數成為入侵者的犧牲品，也還掌握不到「獨角獸」的位置。反芻著這最壞的狀況，奧特看向了通訊操控台。

蕾亞姆將放在耳邊的頭戴式通訊器還給美尋，用緊迫的眼神看著奧特，發出壓低的聲音……

「三連星那邊也無法取得聯絡。」

「『墨瓦臘泥加』正發出強烈的電磁波。出力強到肉體接近會被烤焦的程度。同時好像還發出雷射通訊⋯⋯」

「內容是？」

「不清楚，好像是某些密碼。目前正由許多地點往全方位發信。它開始移動，可能是為了移動到能夠通訊的區域。」

就算在有許多殘骸的暗礁宙域中，視地點不同，也有能夠進行雷射通訊的位置。從目前「墨瓦臘泥加」主推進器熄滅，順勢漂流的狀況來看，這是合理的推斷，不過它究竟想對什麼地方、對誰呼喚？似乎處於自動控制下的巨艦沉默不語，已經不知道第幾次嚥下唾液的奧特，突然想到，並下令⋯「叫艾隆技師過來。」

「他以前也在『墨瓦臘泥加』工作過，也許會知道些什麼。」

雖然知道希望薄弱，不過也沒有其他方法。總之不想點事動動手的話，腦中會充滿最壞的想像，讓精神陷入恐慌。側眼看著準備叫艾隆前來的蕾亞姆，奧特質問偵測長⋯「『留露拉』的動向呢？」「正在用光學觀測捕捉。」緊繃的聲音立刻傳了回來。

「對方正往這裡前進。大概再三十分鐘就會進入射程範圍，不過沒有特別的動靜，似乎

也沒有派出MS隊。

「繼續觀測。如果侵入『墨瓦臘泥加』的敵人是伏朗托，應該會做些什麼當暗號──」

「艦長！羅密歐008……利迪少尉傳來通訊！」

預料外的話語從通訊操控台傳來，讓面臨恐慌懸崖的艦橋氣氛突然動搖。奧特回看美尋無法冷靜的臉孔，「從利迪少尉……？」奧特一瞬間照唸一遍，隨即將視線移向偵測畫面。坐自從「墨瓦臘泥加」開始動了之後，我方就一直沒有掌握到黑色「獨角獸」的動向。

在砲雷長席的辛尼曼頭顳了一下，「能掌握發訊方位嗎？」蕾亞姆用眼神告知方位已確認，奧特拿起艦長用的頭戴式通訊器。蕾亞姆小聲地催促偵測長時，奧特對她點頭之後，命令美尋：「轉到個人線路來。」

「我是『擬·阿卡馬』艦長奧特。利迪少尉，是你嗎？」

視野的一隅看著凝神傾聽的辛尼曼，生硬的聲音在雜訊之海掀起波浪，讓奧特心生不安。

『奧特艦長，這話之後再說。』生硬的聲音在雜訊之海掀起波浪，讓奧特對著嘴邊麥克風說話的音量不自覺地壓低。

『請冷靜聽好。殖民衛星雷射正瞄準這個宙域。目前不知道什麼時候會發射。』

接著傳來的話，揪住奧特猛然一跳的心臟。頭腦空白了半秒鐘後，奧特才勉強擠出沙啞的一句……「你說什麼……？」

※

「……千真萬確。聯邦的艦隊沒有動靜，是因為怕被牽連到。請立刻脫離這個宙域。如果能聯絡上的話，最好連『墨瓦臘泥加』一起離開。」

一邊對無線電喊話，利迪一邊踩著腳踏板讓「報喪女妖」前進。雖然知道「墨瓦臘泥加」正放射出強大的電磁波，不過只要拉近相對距離，通訊的精確度還是會上升。在豎起耳朵聽著充滿雜音的無線電同時，利迪看著螢幕上顯示，那遠遠地都看得出損耗嚴重的「擬・阿卡馬」。它的艦身已經接近到可以用肉眼判別，那貼在「墨瓦臘泥加」艦腹的樣子，讓人聯想到寄生在巨大魚身上的小魚。

「墨瓦臘泥加」擁有這麼多有如針山的武裝槽，就算用一整個艦隊進行攻略也絕非易事——不過，從口徑長達六公里的砲身發射出的殖民衛星雷射，足以輕易地吞沒全長六千五百公尺的巨艦。在前後兩邊突出的船體部分會瞬間熔解，剩下的迴轉居住區也會分解成粉末消失無蹤。而「擬・阿卡馬」，只不過是扯爛蒸發的碎片之一。

全身冷汗直流，讓駕駛服的腋窩溼透了。利迪打開後方監視視窗，看著跟來的噴射座。

照亞伯特的說法，是畢斯特財團與移民問題評議會聯手，決定使用殖民衛星雷射的。就算是累積了許多失誤所導致的擦槍走火，但是這樣的作法已經不只是粗暴，甚至可說是瘋狂了，父親不知道是否參與其中？達卡事件之後，父親的立場與心境只能依靠想像，利迪的視野無意識地飄向地球的方位。『可是，我們與「獨角獸」聯絡不上。』奧特回話的聲音傳來。

『「墨瓦臘泥加」有敵機侵入的跡象。ECOAS的其中一隊被他幹掉了。』

「是『袖的』嗎？」

『恐怕是弗爾‧伏朗托，他似乎單機追了過來。』

紅色彗星。連殺意都感覺不到，便一個一個地葬送掉諾姆隊長等人的紅色MS在心中浮現，讓利迪握住操縱桿的手施了不必要的力量。剛才狙擊「工業七號」與「墨瓦臘泥加」連接口的砲擊，就是為了讓他入侵的嗎？遲來的理解讓利迪咬緊牙關的同時，『利迪少尉，總之先跟我們會合吧！』奧特的聲音傳來，讓利迪愣住，並看著「擬‧阿卡馬」。

『MS甲板有空位。不管發生過什麼事，你仍然是「擬‧阿卡馬」的一員。回來吧。』

失去焦距的目光，讓那閃著些許航海燈的白皚船體看來如此眩目。感覺自己差點毫不遲疑地遵從的同時，利迪停下「報喪女妖」，讓留在原地的機體正對著「墨瓦臘泥加」。我該做什麼──不，現在的自己能做什麼？在利迪陷入沉思的同時，噴射座從身旁經過，『利迪，

我們接下來要移動到可以進行雷射通訊的位置。』亞伯特的聲音傳來。

『我試著請姑姑停止攻擊。只要透過「雷比爾將軍」轉達，應該能與地球取得聯絡。』

「能成功嗎？」

『我也知道不太可能，不過能做得到的總要試試看吧，只要還有「可能性」的話。』

沒有回望佇立在虛空中的「報喪女妖」，噴射座那如同它外號「木屐」的扁平機身進行旋迴。亞伯特最後再一次強調『目光不要離開「墨瓦臘泥加」啊』，之後機體彷彿接受到他的活力，穿過頭上遠去。與利迪自己不同，亞伯特已經找到他該做的事了。在孤單一人的心中低語著，利迪再次看向「墨瓦臘泥加」，試著讓「可能性」這毫無特色的話語貼近自己。

還沒有確定的未來，還有改善餘地的狀況、世界──利迪與隨著腦中浮現的那些字眼，一起看向反射著月光的迴轉居住區。包著米妮瓦及巴納吉，還有紅色彗星的圓筒發出銀色的光輝，看起來有如巨大的鏡子，映出直立不動的「報喪女妖」。

※

距離約十公尺站著的紅色人影毫無防備，連眼前的槍口都不在意。好像不覺得自己會被

槍擊，甚至沒有想到自己有可能死。讓人覺得就算現在開槍，他會不輕而易舉躲開子彈。

不，不是這樣。他只是知道我不習慣拿槍，覺得一定不會打中，瞧不起我。事實上，連巴納吉自己也不覺得打得中，拚命地用指尖去壓住顫抖的槍口。他什麼都知道。預測到我們的想法，堵住我們的去路。從一開始遇到他就一直是這樣。那總是洞察先機，好像在說做什麼都沒有用，帶著冷笑的面具——

「如果你們想開啟『盒子』的話，最好還是住手。」

果然，伏朗托早一步說中，並往前跨出一步。巴納吉反射性地退後，背部撞上停在原地的奧黛莉。

「你們想要做的行動，反而是將可能性封閉的行為。祕密就該繼續維持祕密，當作恫嚇聯邦的道具使用。這樣才會給宇宙居民帶來真正的發展與繁榮。」

「你再靠近我就開槍了。」

用肩膀壓住不肯後退的奧黛莉，巴納吉將手上的手槍往前伸去。但伏朗托仍然沒有停下腳步。帶有電磁的鞋底一步、兩步地踏在地板上。「我說過了。」他威嚇的聲音響徹通道。

「對人類與世界過度期待本身就是錯誤。人不會改變、也不會學習。從黑暗中誕生、然後回到黑暗，只是一道不及一瞬間的光芒。」

「給我讓路，弗爾‧伏朗托。你這種無法相信人類未來的男人，還是閉上嘴吧！」

隔著肩膀探出身子的奧黛莉，用凜然的聲音插話。伏朗托停下腳步，面具下的嘴唇露出笑容而扭曲。

「您還不明白嗎？米妮瓦殿下。我就是您明天的樣子。只要接觸過人類與世界的真實，那麼您與巴納吉小弟都會跟我有一樣的想法。」

冷笑的聲音，讓露出怒意的奧黛莉想往前跨步。巴納吉用單手擋著她，與再次看向自己的伏朗托視線交會。

「這其中沒有我個人的想法，這是人類這種無智的生物總體意志所說的。不需要可能性。『拉普拉斯之盒』就是闖上才有價值。如果你還是不懂的話──」

殺氣爆出，讓心臟強烈地跳了一下。預測到伏朗托持槍的右手將會快速移動，巴納吉下意識地舉起手槍。

「那我就殺了你。」

伏朗托很自然地舉起手槍，漆黑的槍口正對著巴納吉。兩聲槍聲同時響起，灼熱的空氣團掠過頭盔。遭受衝擊的身體轉了半圈，撞開奧黛莉倒在地上。在前一瞬間，巴納吉目擊到伏朗托臉上爆出中彈的火花，紅色的高大身軀往後方彈飛。

鮮紅的駕駛服朝天飛出數公尺後，融入黑暗之中。雖然是無後座力的手槍，不過手掌仍因承受發射的觸感而發麻，自己似乎對人開槍了的無比戰慄感傳遍全身。解決他了——嗎？

撞到地板的反作用力，讓巴納吉與奧黛莉一起漂在空中。巴納吉忍著湧現心中的不快感找尋伏朗托的氣息。夜燈所照不到的黑暗既深沉、又濃烈，令人無法判別融入其中的人影。

「巴納吉……」

奧黛莉用顫抖的聲音叫著，瞪大的雙眼盯著黑暗。自己的確打中了。不管是運氣好還是偶然，巴納吉都看到子彈刺進那戴面具的臉眼的臉孔。雖然心中認為那樣必定當場斃命，但是他仍然不想放下對著黑暗的槍口，並用另一隻手攬近奧黛莉的腰。而就在此時，黑暗的深處有東西站起身來，拉長的腳步聲傳入巴納吉的耳朵。

喀、喀，黑暗的聚合物發出讓人焦躁的聲音走近。那東西穿破黑暗的薄膜，在夜燈之下滲出紅色，並化為左手按住臉部的人影。騙人，不可能。在倒抽一口氣的同時雙腳著地，因此差點踩空的巴納吉，腦海中幾乎一片空白，凝視著眼前的人影。

「……我看到了人們的思維，化為光芒包覆地球。」

用手掌壓著左半邊臉，稍微弓起背部的伏朗托用陰沉的聲音說道。面具的右眼傳來沒有感情的視線，同時血不停地從他的指縫間流出來，使得巴納吉聽到自己汗毛直豎的聲音。

「我被光芒」捲入，推出了地球圈外。我也用自己的雙眼，窺視到宇宙的深淵。」

紅黑色的液體從被擊碎的那半邊面具溢出，不定形的顆粒群漂在頭盔外。就算面具擋到了子彈，這樣的傷勢仍然不尋常，更別說要站起來走路，這傢伙到底是什麼東西？想要逃，身體卻不聽使喚的巴納吉，只能徒然地舉起顫抖的槍口。而反芻過宇宙的深淵這個詞，讓他感受到另一股寒意。

剛才，在戰鬥中窺視到的伏朗托心中的虛無。教導自己人類不過是剎那間的閃爍，那片外宇宙的黑暗，莫非就是他所窺視到的宇宙深淵？他看到了人的思維化為光芒包覆地球——排除掉宇宙要塞「阿克西斯」的感應力場之光。身處發動的核心，之後卻斷絕了消息的某個人——被光芒捲入，推出了地球圈外，並看到宇宙深淵的前新吉翁軍總帥。

「就算目擊那樣的奇蹟，人類還是沒有變。因為他們知道改變也沒有意義。前方什麼都沒有，不管到哪裡都只有同樣的黑暗延續著。就算得到脫離銀河系的方法，一切總有一天會回到黑暗……」

在碎裂面具下的眼睛，隨著那道讓黑暗蠕動的聲音扭曲。他已經不是弗爾·伏朗托這神似夏亞的人，甚至不像是人類。這生物的眼中發出灰暗的光芒，讓巴納吉感到雙腿發軟。

「你真的……真的是夏亞嗎……？」

按著沾滿血的面具，伏朗托再往前踏出一步。就在這一瞬間，大叫「不對！」的奧黛莉從背後衝出來，還來不及制止，她便站到巴納吉的身旁。

「我認得夏亞。會稱讚我的小提琴拉得很好的那個夏亞‧阿茲那布爾，才不是你這種空洞的人類！」

藏著憤怒與悲哀各半的眼中，釀出比槍口更強的壓迫感，瞪著紅色的人影。伏朗托沒有動搖，他用訕笑的語氣回問：「那麼，我是什麼人？」

「像夏亞一樣行動，訴說著夏亞的絕望，『帶袖的』的紅色彗星，到底是由何處產生的呢？」

「吉翁共和國……摩納罕‧巴哈羅所派來的人造之物。模仿夏亞而造的強化人。」

奧黛莉立刻回答的聲音，化為沉重衝擊震撼著身心。沒有回望驚訝地看向自己的巴納吉，奧黛莉繼續用斬斷悲哀的瞳孔看向正面。「哦？」伏朗托低聲回應，稍微抬起了臉。

「為了實現SIDE共榮圈而需要棋子的摩納罕，以及需要組織向心力的新吉翁，兩者間的利害一致，使得你這樣的人偶可以冠名為夏亞再世。不是你騙了大家，而是包括我在內的所有人，都在自己騙自己。因為我們軟弱的心靈，期待著夏亞這個存在所象徵的力量……可以為我們每個人帶來救贖。」

在這裡的紅色彗星，是我們的怨念所生出的幻覺——想起昨晚也聽過同樣充滿悔恨的聲音，巴納吉再次看向伏朗托。正因為空洞，所以每個人會將各自的幻想投射在那無機質的面具上。透過自己的言語認識到這點的同時，暗黑的薄膜破裂，通道的空間似乎變得清晰。

「一切的開始，也許是這樣沒錯。」

壓住臉的手掌繃緊，伏朗托停止訕笑低語著。巴納吉發覺他背後的牆壁上懸掛著緊急用空氣槽。

「不過，現在的我並不空洞。身為容器的這具身體，寄宿了某些東西，會道出夏亞詛咒。」

奧黛莉輕輕地嚥了一口氣，並且傳來稍微後退的氣息。巴納吉的眼神盯著伏朗托不放，意識集中在視野一隅的空氣槽上。

「其實，我自己也不清楚，在人造的容器之中注入的這些怨恨與絕望，究竟是什麼人的

——」

伏朗托瞬間舉起右手，手槍的槍尖舉了起來。不過巴納吉比他早一步大叫「趴下！」，並且往旁邊跳開，壓倒奧黛莉的同時扣下手槍的扳機。

接著射出的子彈劃出亂七八糟的彈道，其中一發從伏朗托身上擦過並直擊空氣槽。巴納

吉沒有餘暇去注意手感以及著彈的火光。閃光淹沒視線的同時，爆出一聲讓頭蓋骨都快要粉碎的巨響，熱波與爆風從趴在地板上的巴納吉頭上吹過。

雖然避開了第一波衝擊，不過被打在牆壁上化為亂流的熱風捲起，巴納吉他蓋住奧黛莉的身體被拖離地面。在空中飛舞的巴納吉，隔著緊抱的奧黛莉肩膀看到著火的牆面、無數在通道內飛舞的鐵片，還有避開火焰蹴離地板的紅色駕駛服。在感應到火災發生，隔牆開始關閉的同時，伏朗托也化為飛散的碎片之一，從腳下通過，並且從通往迴轉居住區那一側的隔牆下面穿過。他沒有前往巴納吉等人目標的船體區域，回頭走向來時路的背影消失在煙霧的另一端，讓巴納吉在內心大呼不妙。

他也藏著MS。要是「新安州」在艦內大鬧，那可就顧不了「盒子」的開啟了。踢向附近的牆，巴納吉降落到另一面的地板後，背對著熱風拉近奧黛莉的肩膀。「奧黛莉，妳先走吧！」巴納吉看著她的眼睛說道，奧黛莉映出火焰顏色的瞳孔微微顫抖著。

「我要去追伏朗托。要是就這樣讓他逃了，不知道他會做出什麼事。」

「可是……！」

「這是我的軟弱造成的。對在眼前活生生的他，我下不了手。駕駛MS時我明明做得到的。」

不是自己不想殺人，而是不想當面承受殺了人的事實。「巴納吉……」在低語著的奧黛莉背後，已經拉下大半的隔牆推開黑煙，逐漸堵住了去路。「快去！」高聲叫著，巴納吉將抱在臂彎中的奧黛莉往那頭推去。

「我一定會回來。不管發生什麼事，都會回到妳身邊。」

翡翠色的雙眸充滿著哀痛的神情，奧黛莉緊咬嘴唇，轉過身遠去。剎那間，巴納吉突然有股撤回前言，衝過去緊緊擁抱她的衝動，不過他自己知道現在不是能做這種事的狀況。巴納吉看著奧黛莉穿過前方的隔牆後，他揮去充滿四周的煙霧，前往反方向的隔牆。

幾乎快要完全關上的隔牆，就有如它的字面意義般成了一道牆擋在眼前。巴納吉一股腦地狂蹬，靠最後的一蹬伸長身子，千鈞一髮地從離地面只剩五十公分的隔牆下方穿過。與煙霧一起滾到隔壁的區塊後，完全關閉的隔牆發出沉重的震動音在通道中迴響。奧黛莉的氣息也與熱波一起被遮斷，冷清的寂靜突然之間再次降臨，讓火焰燃燒的聲音一下子聽不見了。奧黛莉的氣息也與熱波一起被遮斷，冷清的寂靜突然之間再次降臨，包圍巴納吉的全身。

與剛才一樣，緊迫的昏暗之中帶有敵人的殺氣──可是，自己沒有時間可以站著發抖。至少，剛才過來的路上，並沒有地方可以藏匿「新安州」。那麼他必定是從其他路徑過來的，而「新安州」就藏在那途中。巴納吉舉起手槍，追著伏朗托的氣息一路蹬著地板。獨自

通過的通道寬廣得令人感到無用，每一道影子看起來，都彷彿有伏朗托藏身在其中。

※

從迴轉居住區的底面斜伸出來，各十八座，呈現左右對稱的武裝槽，簡直有如蜈蚣的腳一樣。每一個直徑一百五十公尺、長達五百公尺的圓柱體陣，遠看雖然很密集，不過一接近，就會看到中間有足以讓MS輕鬆穿過的空隙。奈吉爾讓自機「傑斯塔」Z字移動，穿越巨大的圓柱叢林，同時看著武裝槽上連串的砲台細部。雖然有幾個氣閘門，不過沒有MS可以穿過的閘門。就算有，奈吉爾也不認為武裝槽會有通往「墨瓦臘泥加」本體的MS用通道。

「這裡也沒有入口啊……」

剛才猶豫著是否要跳進砲擊所產生的連接口裂縫，現在才後悔失去了進入「墨瓦臘泥加」的機會。奈吉爾從武裝槽的叢林中飛出，沿著迴轉居住區的圓筒往「墨瓦臘泥加」的上方飛去。在那邊也有同樣數量的武裝槽排列著，戴瑞正在那進行調查，不過構造與下面不會差太多。正當奈吉爾這麼想時，戴瑞的「傑斯塔」從武裝槽的縫隙間飛出，並傳來光訊號說明毫

無斬獲。

docking bay關閉之後就一動也不動，船體區也一副排拒外人靠近的樣子。明明紅色彗星就在這裡面，可是卻毫無辦法。奈吉爾此時的心境也不想就這麼放棄，與「擬·阿卡馬」會合，他用怨恨的目光看向迴轉居住區，不過卻被突然響起的接近警報嚇了一跳。

奈吉爾反射性地操作操縱桿，讓滿目瘡痍的「傑斯塔」舉起光束步槍。擴大視窗自動開起，映出從腳邊接近的黑色機體，奈吉爾再次感到驚愕的同時，也才了解自己為什麼沒有感覺到殺氣。

「是利迪嗎……!?」

金色的角露出光芒，「報喪女妖」舉起雙手表示自己沒有敵意。『奈吉爾上尉！還有戴瑞中尉！』利迪透過無線電傳來的聲音，帶有對這場預料之外邂逅的驚訝。『你只有一個人？』奈吉爾聽到戴瑞對他的質問，放下光束步槍並拉近與「報喪女妖」間的相對距離。就在奈吉爾正要整理堆積如山的疑問時，利迪先開口問了……『華茲中尉呢？』戴瑞語塞的氣息透過無線電傳來。

雖然對親口說出來還是有排斥感，不過這一定也是隊長的工作。奈吉爾覺悟到，包括他的雙親在內，之後自己必須再做許多次同樣的報告，只簡短地回答「戰死了」。『這……』

利迪一下子無言以對，不過接下來「報喪女妖」短暫地噴發推進器，黑色的機體更加靠近「傑斯塔」，機體的雙眼在面罩深處發光。『奈吉爾上尉，請立刻離開這裡。』利迪緊張的聲音響起。

『殖民衛星雷射正瞄準這個宙域。目前無法想像會有多大的範圍被波及。請與「擬·阿卡馬」會合，盡可能退避到遠處。』

被鈍器敲到頭，大概就是這種感覺。『殖民衛星雷射……你是說「格利普斯2」嗎!?』

戴瑞聲音變調地問著的同時，奈吉爾環顧了周圍的宇宙。『殖民衛星雷射……你是說「格利普斯2」嗎!?』

當然，並沒有辦法看見什麼。既不知道「格利普斯2」已經被修復，更不可能會知道它在哪個方位。但是，即使它的位置定在地球的反方向，殖民衛星雷射所發射的雷射仍然可以在一瞬間燒燬這一帶。射線上的殘骸將會一個不留地蒸發，清出一條縱貫暗礁宙域的高速公路。

「目標是『墨瓦臘泥加』……『拉普拉斯之盒』嗎?」

面對連殖民衛星都可以消滅的雷射，就算有再多的武器也派不上用場。奈吉爾總算理解到以「雷比爾將軍」為首，聯邦軍的動作異常緩慢，背後原來有這層意義。他的視線，看向淹沒整面全景式螢幕的「墨瓦臘泥加」。不擇手段到這種地步也要葬送掉的祕密，還有為此

累積的犧牲——奈吉爾正在反芻著心中逐漸上衝的火氣時，「報喪女妖」傳來一句『沒問題吧』便想轉身離去，奈吉爾不禁說出「等一下」叫住了他。

「在裡面的人怎麼樣了？」

『好像跟先遣隊中ECOAS成員聯絡上。他們應該已經出動去回收「獨角獸」了……』

不明確的說法，讓奈吉爾覺得這是利迪自己還沒有決定該怎麼應對事情的證明。沒有多加催促，奈吉爾只是與並排的戴瑞機一同看著「墨瓦臟泥加」。面對著不停地轉動的圓筒，三架MS依偎在一起，無法做出決定的身體各自漂在虛空之中。

※

就在離開MS用的巨大通道，進入工廠區域時，感覺到有東西勾住肩膀，遠處傳來斷裂的聲音，失去張力的線段有如生物般在面前飛舞。

是陷阱，理解到這一點的身體還來不及有反應，閘門口便爆出閃光與巨響，吹襲的熱風塞住口鼻。巴納吉立刻捲起身軀，屏住呼吸，接著與被爆炸撕碎的鐵片一起被吹進工廠區之內。銳利的碎片有如子彈般從身旁擦過，割開駕駛服的肩膀。被衝擊彈開的身體迴轉，起重

機傾斜的桅杆近距離映在巴納吉的視野中。

太陽穴產生脈動，要巴納吉放鬆力量，不過他並沒有做到。化為一顆硬球的身體撞上桁架構造的桅杆，肩膀與背部傳來令他無法呼吸的劇痛。發出無聲的慘叫同時，巴納吉下意識地踢著桁架，讓自己已經成為標的的身體移動。他沿著桅杆漂向地板，躲在已經半毀的迷你MS身後。爆炸的巨響沒有立刻停止，轟轟的聲音在廣大的密閉空間中迴響著。

巴納吉追尋著伏朗托的氣息，數次繞過十字路口，突然進到了工廠區域。這路線與來時的路線不一樣，「獨角獸」放在距離這裡有一公里遠的質量投射裝置發射軌道前。在這種狀況下，要是他開出「新安州」那絕對沒有勝算，必須想辦法回到「獨角獸」那裡，可是他潛藏在什麼地方？巴納吉自覺到自己完全中計了，並慎重地環顧著已經化為垃圾堆的殘骸叢林。層疊的鐵架之間似乎有東西漂過，巴納吉的身體反射性地扣下了手槍扳機。著彈的火花在鐵架邊緣綻放，同時灼熱的空氣塊咻咻的從頭盔旁擦過。巴納吉有如被拉扯般往後倒下，背部撞到地板的反作用力讓身體浮在空中。在揮舞手腳改變動作的同時，第二發子彈從側腹部擦過，打碎迷你MS僅存的防風罩。巴納吉好不容易用力一蹬迷你MS的手臂移動，而第三發子彈追著巴納吉刨起鐵製的地板。

「真是奇妙的感覺。」

伏朗托的聲音，壓下槍聲的迴響，響徹這片殘骸叢林。巴納吉躲在倒下的貨櫃搬運車後頭，對完全無法掌握對方位置的自己感到焦慮。不是聲音從四面八方迴響，而是恐怖使得精神動搖，因而無法感覺到殺氣。巴納吉對自己失去「獨角獸」這具盔甲的身體，居然如此脆弱，而感到恐懼、萎靡。

「總覺得過去我也曾經想過同樣的事。就算是新人類，使用肉體戰鬥仍然需要訓練。所以我引出『鋼彈』的駕駛員，靠肉體一決勝負──」

「你想模仿別人到什麼時候！」

巴納吉打斷他的聲音，並擊發手槍。在門型起重機ㄇ字型的巨體腳邊，紅色的影子在扭曲的貨櫃另一端掠過，頭盔的裝飾角閃動著。沒有時間瞄準，反射性擊發的子彈在貨櫃的一角噴出火花。

「你才不是夏亞。只是刻意做得會學夏亞的人偶！」

應該是這樣，巴納吉告訴自己，並蹬了一腳地板，從運貨車的後方跳出。瞬間，工場區全體發生沉重的震動，高架的輸送帶同時動了起來。

壓製機與裁切機也發出運轉聲，連光束噴槍都發出噴發的響音。噴槍開始逐次熔斷輸送帶上運送的資材，在工廠區的空間中散發熱能，將沉在靜寂之中的殘骸叢林染成熔爐的顏

色。應該是伏朗托打開主控開關了，陰暗的垃圾堆搖身一變，恢復了原本工廠區域該有的活力。巴納吉被眼前的喧鬧震撼，一陣暈眩的身體毫無防備地漂著。光束噴槍燒切著資材塊、油壓驅動的壓製機咬碎廢料。喀答、噗咻，規律的機械音連續產生，同時輸送帶的影子中出現紅色的駕駛服——

他手上的槍口閃爍，遲來的槍響與洪水般的機械音交疊。雖然巴納吉在一瞬間扭動身軀，飛來的子彈仍然擦過巴納吉的左臂，劃破駕駛服以及裡面的皮膚。

感覺有如被燒熱的火鉗打到，巴納吉被彈飛了數公尺，壓著麻痺的上臂藏身在輸送帶的支柱後。溼潤的觸感透過手套傳來，駕駛服的撕裂口中噴出血粒。首先必須止血、以及進行服裝的補修。巴納吉想起在亞納海姆工專學到的順序，從背心中拿出止血噴劑，燒傷的痛楚傳遍了全身。

「你應該知道殘留思念這個名詞。」

伏朗托的聲音，與毫不間斷的機械音一起傳來。巴納吉咬緊牙關，對傷口噴出噴霧，同時體驗到噴出來的血瞬間凝固的噁心感。

「精神感應框體擁有反應人類意志的性質，同時也會吸取人類的意志。精神感應框體能夠發動足以移開星體的力量，而代價是將擔任核心的人類意志吸收殆盡。」

對方明明也受了重傷，但是他的聲音沒有些許紊亂。聽著那忽近忽遠的聲音，巴納吉用

修補用的膠帶貼在駕駛服的破洞上。這樣就算到了真空下也能保持氣密性。至於痛楚——就

只能忍耐了。

「如果其人的意識，失去回去的場所徬徨在宇宙的話……那麼會寄宿在偶然出現的神似

外貌之中，也沒什麼不可思議的。就像你說的一樣，人類是在其他人的心中找尋自己的生

物。」

訕笑的聲音還沒結束，紅色的身影便劃過視野。「淨說些讓人聽不懂的話……！」巴納

吉叫著，並擊發手槍。他追向藏身在起重機柱子後的人影，踢一腳輸送帶。以漂浮的迷你Ｍ

Ｓ殘骸為踏板，繞進柱子的後面。剎那間，壓迫感從頭上傳來，仰望的視野被伏朗托的駕駛

服所淹沒。

往頭上轉去的槍口被踢開，彈飛到空中。巴納吉被伸長而至的手臂抓住喉嚨，背部被推

去撞上起重機的吊臂。被兩人份的質量以及慣性能量撞上，搖動的吊臂中漂出成束的鐵管。

撒在空中的三十多根鐵管四處飛舞，打在起重機的桅杆上，發出清脆的金屬聲。

嵌入喉嚨的手指增加力道，讓這些聲音及景象逐漸遠去。由於頭盔的護罩有防眩遮罩，

而看不見伏朗托的臉孔。被有如無臉妖的駕駛服鎖住喉頭，在意識即將消失之前，巴納吉看

到一根鐵管漂到身旁。他伸出已經失去一半感覺的手，用手掌握住粗細剛好的鐵管。在伏朗托發現，想要阻止他之前，用力地揮舞的鐵管傳來沉重的衝擊音，頭盔被直擊的伏朗托往一旁彈開。

雖然還在咳嗽，彎著上半身，巴納吉仍然對還沒站穩的伏朗托丟出鐵管。同時看到還有許多的鐵管漂浮著，巴納吉隨手抓住它們，用擲標槍的訣竅往伏朗托丟去。伏朗托晃動身體閃避，手舉起手槍的同時，槍燒倖地被鐵管打飛，紅色的駕駛服咂舌，並做出後退的舉動。

巴朗吉對著他丟出鐵管，不過這個行動太過輕視伏朗托的身體能力。

伏朗托接住了丟過來的鐵管，並且猛踹起重機的支柱急速接近。超過一公尺長的鐵管有如西洋劍般突刺過來，鋼鐵的尖端擦過巴納吉的臉孔。巴納吉千鈞一髮地閃過下來的突刺，將手持的鐵管橫向揮去，打在一起的鐵管爆出衝突的火花。雙方忍受直達骨肉的麻痺感，同時揮舞的鐵管再次衝突。爆出兩三次衝突的火花後，雙方漂在空中時，巴納吉突然被東西勾到腳而往後倒去。

巴納吉跌坐在堅硬的物體上，身體隨著傳來的振動開始橫向移動。還來不及想起自己是被輸送帶的資材絆倒，伏朗托的鐵管便從眼前閃過，自己的鐵管沒能擋下，被掃到一旁。伏朗托趁勢衝入懷中，自己也降到資材上面，將鐵管的前端壓向巴納吉的喉頭。巴納吉看到他

的全身被橘色的輻射光照亮，驚訝地看向背後。

輸送帶的終點，有光束噴槍的光柱呈一直線聳立。資材會在那裡被熔斷，並且被另外一側的機械臂回收，之後各別移往其他輸送帶。巴納吉與伏朗托，現在正身處於三公尺四方，即將被切斷的裝甲板上，慢慢地接近光束噴槍的光刃。

一旦碰到就完了，可以瞬間蒸發人體的光與熱，漸漸地越來越激烈。雖然巴納吉想立刻離開，不過要是亂動的話，鐵管的突刺必定會將他的臉連同頭盔護罩一起打碎。背部被壓在資材上，巴納吉瞪著眼前聳立的紅色駕駛服。伏朗托對逐漸逼近的噴槍光芒似乎完全不感到畏懼，被深色護罩蓋住的臉看著巴納吉。

「你的迷惑與恐懼傳達了過來。」

噴槍的光芒與前方的資材接觸，變得更加耀眼，照亮伏朗托護罩中的臉孔，讓巴納吉看到他右眼那面具的冷酷視線，以及碎裂的面具下放出鮮明光芒的眼球。半張臉幾乎被血污蓋住，有如幽魂一般地浮在護罩中，讓巴納吉不寒而慄。

「你跟我一樣。從你決定要繼承父親遺志的瞬間，你心中的可能性便開始死去。」

「什麼⋯⋯？」

「對自己的規範使得精神僵化、背負著責任之人的不自由⋯⋯這些都會讓誕生在年輕之

中的新人類感性壞死。想要留下可能性的這種想法，本身就會殺死可能性。」

把壓在喉頭上的鐵管猛然一頂，面具下露出半邊染血的面孔咧嘴微笑。是人偶、還是憑依在人偶身上的夏亞亡靈，巴納吉並不清楚，不過有一點巴納吉很清楚，就是這個人太瘋狂了。光束噴槍的熱度近在咫尺，巴納吉全力握住雙拳，屏住呼吸踢出雙腳。

巴納吉沒有站起身，而是讓身體往輸送帶的行進方向流去。看到伏朗托來不及反應的樣子後，巴納吉閉上眼睛打直身體。噴槍的光刃，與設在左右的擋板間有將近兩公尺的縫隙。

在心中想著一瞬間通過應該不會被燒燬，他放下頭盔的護罩咬緊牙關。熱波透過護罩傳遞過來，讓巴納吉零點幾秒間有全身燒起來的錯覺。有如鋼鐵被熔斷的聲音在近距離爆開，讓腦海一片空白，之後巴納吉的身體從輸送帶被拋出。

他閃過要抓取資材而逼近的機械臂，手腳用所有的力量在空中揮舞。巴納吉確認自己五體安好之後，睜大了眼睛環顧周遭。不只是找不到伏朗托的去向，連上下左右的感覺都分不清楚。要去「獨角獸」等待的地點，質量投射裝置的路是哪一條？巴納吉不斷地看向四周，先讓雙腳著地。他打開護罩擦汗，先努力地調整呼吸。

「你將會同樣地，被綁住你父親他們的緊箍咒給綁住。」

伏朗托的聲音吹散一時的休息，在殘骸中迴響著。判斷那是從背後傳來的聲音，巴納吉

沿著倒塌的起重架匍匐前進。對方也沒有手持武器。只要搞清楚方向，也許可以就這樣回到

「獨角獸」身邊。

「你已經連我在哪裡都感覺不到了。」

嘲諷的聲音明確地從後方傳來。不對，沒有掌握到我的位置的是他。因為成長而喪失的直覺、可能性。「才不是⋯⋯！」巴納吉在口中反駁，並繞過累積的殘骸所疊成的轉角，然而突然冒出的黑色洞穴擋住了他的去路。

是光束步槍的砲口，但是巴納吉理解到的時候已經太遲了。足足有雙手環抱那麼粗的筒尖壓過來，就像用針頭挑起蟲子般將巴納吉撈起。多層裝甲摩擦而發出金屬音，臥在殘骸之中的「新安州」抬起頭來。它的半身都被燒爛，左臂的手肘以下也消失了，不過這對只有肉身面對他的巴納吉來說沒有關係。巴納吉無從抵抗地被抓到空中，肉體曝露在巨大的步槍砲口下。

「殺了你實在是可惜⋯⋯不過這也是不得已的。」

開啟的腹部駕駛艙門中，伏朗托坐在線性座椅上說著。因為周圍的雜音，使巴納吉完全沒聽到啟動音。他開啟工廠電源就是為了這個嗎⋯⋯巴納吉心中帶著遲來的理解，視線找尋脫逃的機會向左右看去。「新安州」的巨體發出機械音動起來，讓巴納吉再次看向那讓一切

遮蔽物無效化的砲口。

「你被舊人類的框架……義務以及責任這一類的觀念給綁住了。新人類有新人類自己與世界交流的方法。不過這樣講你也聽不進去吧？」

「新安州」的單眼蠢動，看起來有如彈出來的眼球，對掌中的蟲子寄予憐憫的目光。束縛人類、讓人失去自己該說的話，有時甚至必須為惡，名為責任的麻煩事——出現反應的胸口脈動著，讓巴納吉感覺到自己的臉出現痙攣。

「不想改變的人們，就給他們不會改變的未來好了。『盒子』我會為此而使用。這就是否定新人類的人們，他們應得的報應。」

報應，感覺這一句話中第一次出現了伏朗托這個人類的情感，讓巴納吉有如大夢初醒般抬起頭來。

坐在駕駛艙中，被深色的護罩所遮蓋，有如無臉妖怪的樣貌——那才是他的真面目。拿下他煞有其事的面具後，就什麼都不剩了。對空洞的自己自怨自艾的心境，讓他憎恨世界，並學會用他人的經驗與話語去裝飾自己。只不過是個得到夏亞面具的陳腐個體，將自己的感情放入四處擷取的怨言。

「……你才不是什麼新人類。」

感覺到的是惡意。基於惡意所發出的話語，沒有聽的價值。巴納吉瞪著那不存在的面孔，清楚地否定了他。

「你自己什麼都沒有、什麼都做不到，卻只會嘲諷、瞧不起別人。你只是雜碎。披著夏亞的皮、沒種的線控人偶。」

無臉妖怪的身軀晃動，「新安州」的單眼接受到他的動搖與憤怒而閃動。下一瞬間，眼前的砲口就會吐出光束，讓巴納吉不留痕跡地消滅。巴納吉沒有覺悟與後悔，只斷定這是他該說的話而緊握拳頭。然而，伏朗托的注意力突然移向旁邊，光束步槍的砲口也往頭部上方移去。

同時背後傳來劃開天空的聲音，一道白色的氣體噴射煙往「新安州」伸去。紅色的機體想蹲下時已經太遲，有如槍頭般鋒利的噴射煙刺進它的腰部，引爆的閃光與爆炸聲抹去巴納吉的五感。

搖晃了一下子，「新安州」關上駕駛艙門往後方飛去。巴納吉被它的推進器噴射流吹拂，他抓住熔彎的起重架殘骸，同時看到有如火箭彈的噴射煙再次襲向「新安州」。直擊「新安州」腹部的彈藥爆炸，炸開的火焰膨脹，並撕裂腹部周圍的動力管線。有如閃光燈的光芒照亮殘骸的森林，從另一頭移動過來的人影映在巴納吉的視網膜上。

「巴納吉少爺！」

眼神交會的剎那，手持無後座力砲的人影大叫著。雖然距離超過五十公尺，不過他的聲音清楚地傳遞而來，墨綠色的太空衣也看得出來是ECOAS專用的配備。「賈爾先生……！？」巴納吉回應，並用目光追逐著那蹦著殘骸飛舞的人影。賈爾巧妙地運用背上的地表行進器，沿著殘骸的縫隙飛行，看起來已經習慣於戰鬥。在「新安州」的步槍砲口仍在游移時，第三發火箭彈射出，紅色的巨人胸部遭到直擊，而使機體傾斜。

雖然彈頭的大小與MS比起來有如豆粒，不過著彈點夠好，也是有可能造成致命傷的。足以驅動三十噸質量的推進器噴射挨了三發直擊，「新安州」讓自己燒爛的巨體飛向空中。此時，賈爾噴發地表行進器，沿著捲動的強風逆流而上，風吹襲，讓周圍的殘骸嘎嘎作響。

有如一頭精悍的猛禽般，從巴納吉的頭上飛過。

「快點去開『獨角獸』！這傢伙讓我來拖住！」

他在交錯的一瞬間大喊，火箭砲的準星瞄向「新安州」。看到他焦黑的太空衣，巴納吉查覺他也許有傷在身。但是巴納吉仍然蹦離殘骸，讓身體直線飛舞。只要脫離這座殘骸叢林，視野就會變得寬闊點。必須找到前往質量投射裝置發射口的通路，搭上「獨角獸」。而就在巴納吉專心地，想沿著起重機的桅杆爬上去的時候，至今最大的巨響傳遍工廠區域，讓

無數層疊的殘骸發生振動。

閃開了火箭彈的「新安州」，踢垮堆積如山的殘骸在旁邊著地。它的單眼看向爬在桅杆上的巴納吉，接著看向前方。單眼與伏朗托充滿惡意的目光重合，讓巴納吉體會到宛如心臟被抓起的感覺。

這次，輪到你體驗既視感了——「新安州」的單眼彷彿這樣說著，它收縮起透鏡的瞳孔，舉起光束步槍。巴納吉沒有時間阻止、也來不及呼喚賈爾的名字。步槍的砲口吐出雷光，一瞬間燒光了前方的殘骸叢林。

迷你MS以及輸送車的殘骸有如玩具般被吹起，爆炸的閃光與爆音傳遍工廠全域。巴納吉看到飛舞的瓦礫中有小小的人影漂動，那疑似賈爾的人影，被瓦礫的奔流所吞沒，一下子便失去四肢，炭化的身體在逆光之中消失了。

消失了，跟塔克薩先生那時一樣。不是死亡，而是消失。喚不起感情與感傷，曾經存在的人就這麼消滅——

「獨角獸」！

白熱化的腦海中，噴出這一句話擴散而出。瞬間，巴納吉幻視到距離一公里遠，無人駕駛的「獨角獸」抬起獨角，面罩深處的眼睛放出光芒。

收訊範圍最大化的精神感應裝置讓機身站起，主推進器全開的「獨角獸」蹴離通道的地板。噴射壓噴散漂流的雜物，一口氣前往工廠區域。震盪著腦海的律動，立刻化為震撼現實中五感的振動，撼動著工廠區的空氣，並讓巴納吉聽見從通道飛出來的白色巨人氣息。

精神感應框體爆炸性地發光，讓宛如爆風的壓力從裝甲的縫隙間噴出，吹襲工廠全區的壓力，讓殘骸有如樹葉般飛散，單手的「新安州」機身晃動。巴納吉猛力一踢震動的起重機桅杆，毫不遲疑地飛向閃光的源頭。「獨角獸」的駕駛艙門彈開，額頭上的獨角同時左右分裂，露出的精神感應框體，放出比熔爐更加赤紅的光芒」，照向四面八方。

※

「巴納吉……!?」

從「墨瓦臘泥加」內側發出的壓力，穿過無數的隔牆與裝甲板，在虛空之中產生波紋。

波紋化為一道風吹過「報喪女妖」的駕駛艙，讓利迪聽見熟悉的「聲音」。

──大家，借給我力量。伏朗托是會吞噬「光」的黑暗，不能讓他繼續存在。

讓聽到的人心跳加速的「聲音」吶喊著，還來不及抓住便流逝而去。『你聽到了嗎!?』

『是那小鬼的聲音……！』沒有回應接著叫出聲的戴瑞以及奈吉爾，利迪看向「聲音」發出的方向。是「墨瓦臘泥加」迴轉居住區的深處……可是，並沒有停留在一點。利迪可以感覺到巨大的壓力在蝸牛殼中游走，並在圓環內側高速移動。他將意識集中在不斷改變位置的波動上，視線看向從外殼的一端突出的質量投射裝置發射軌道。下一瞬間，發射軌道的根部發生爆炸光，桁架構造的鐵架被扯斷，之後兩個光點交錯在一起躍入虛空。

『「獨角獸鋼彈」……！』

爆出紅色燐光的白色機體，擊發裝備在護盾內側的格林機槍。鮮紅的機體噴射推進器回避，失去單臂的人型在虛空中翻身。雖然知道那似乎是「新安州」，不過能確認的也就這麼多。兩架機體拔出光劍，高速移動的同時劍戟交錯。纏鬥的兩機推進器拖著殘光，往「墨瓦臘泥加」的艦首方向飛去。

「好快……！」

連要進行援護射擊都來不及——甚至來不及有這個想法，幾乎合而為一的兩顆光點重覆衝突。反芻響起的「聲音」所說的吞噬光芒的黑暗，半呆滯地看著兩機遠去的利迪，突然被擋在眼前的「傑斯塔」遮住視線。將光束步槍架在即時射擊位置的機體看向自己。『利迪，你來負責指揮我們。』

奈吉爾的聲音傳來，讓利迪還沒回問，心臟便劇烈跳動，說不出話的

臉孔看向奈吉爾的「傑斯塔」。

『你應該比我們更能聽清楚「獨角獸」的「聲音」。』

『雖然不甘心，不過你駕馭了「報喪女妖」。就聽你指揮吧。』

戴瑞也接著將自機「傑斯塔」定位在「報喪女妖」的斜後方。利迪看向各自帶傷的兩架機體，下意識地判斷它們的機動性不成問題後，視線回到遠方閃動的戰火上。自己的確聽到了巴納吉的「聲音」。是感應機體的共鳴、新人類的感應……雖然可以找到很多道理或推測，但是那些都不重要。重要的是他總是那麼努力，所以聲音傳達而來了。面對著賭上人們存在的戰鬥，他以一介人類的身分請求我的協助，如此看重我這個男人。

應該回應他嗎——或者該問我能夠回應他嗎？無法立刻回答，利迪緊縮著握住操縱桿的手。『利迪，怎麼了？』奈吉爾焦慮的聲音傳入耳中，衝突的光芒在虛空之中閃出更大一圈的火花。

※

將射出最後一發MEGA粒子彈的光束格林機槍脫開，讓槍身連護盾一起往前方滑去。

拋開格林機槍的槍身後，護盾內的精神感應框體展開形成X字形，如同本身擁有意識般自己改變軌道飛行。

被燐光包覆的護盾，用I力場發生器彈開光束彈，並繞到「新安州」的腳邊。巴納吉配合護盾的動作驅動機體，駕駛「獨角獸鋼彈」滑進「新安州」的死角。麥格農萊殘彈只剩兩發，不能浪費彈藥。巴納吉與主監視器同調的目光集中精神，抓準護盾與「新安州」疊在同一射線上的一瞬間，握在操縱桿上的手指扣下光束步槍的扳機。

在萊中保持簡併態的MEGA粒子一口氣解放出來，步槍的槍尖噴出光束的粗大光軸。相當於一般步槍四發份的能源塊，直擊護盾的裡側，讓護盾支離破碎之後，繼續襲向「新安州」。紅色機體背部的翅膀噴出爆發性的噴射光，光束的輻射光照出緊急加速的機身。它的機身一瞬間融入真空的黑暗之中，接著回射的MEGA粒子彈從側面殺向「獨角獸鋼彈」。

『真了不起，你實在是相當強悍的新人類。』

伏朗托嗤笑的聲音，隨著降低出力、連射模式的光彈襲擊而來。他的推進器類也有不少地方損傷，可是機動性卻不見衰退。失去了單手，機身似乎變得更加輕盈的「新安州」縱橫奔馳，光束從四面八方狙擊「獨角獸鋼彈」而來。

『可是，你一個人不管放出多麼強的光輝，都無法成為照亮整個世界的光芒。你接下來要做的事，總有一天也會埋沒在歷史的黑暗之中。』

光束擦身而過挖去裝甲，讓駕駛艙劇烈震動。已經沒有武器可以展開彈幕，只能衝上前進行接近戰，不過「新安州」完全不讓他有這種機會。巴納吉咬牙切齒，不自覺地發出低吟：「連賈爾先生的仇我都報不了……！」精神感應框體發出血色的光芒，吼嚕嚕……野獸的低吼聲從腳底傳來。染成一整片攻擊色的駕駛艙化為脈動的心臟，「獨角獸鋼彈」的雙眼監視器閃動，將推進器開到最大。

「獨角獸鋼彈」劃出Z字軌道追著「新安州」，並讓光束勾棍從雙臂中噴出。不能多想，要委身於衝動之中，不然追不上那與世界斷絕一切關聯的男人。巴納吉屏住呼吸，將意識集中在腹中灼熱的爐心。會傷人、殺人，最後將自己燃燒殆盡的兇爆熱能。沒有關係，就灑出來吧，只要可以將伏朗托燒盡，那麼我的身體無所謂——

——不是這樣，我告訴過你吧？巴納吉。

——不要只靠憎恨戰鬥，這樣只會兩敗俱傷。

與那股熱量完全不同的溫暖降臨在肩膀上，熟悉的「聲音」在頭蓋骨內迴響。「瑪莉姐小姐……！」巴納吉的身體僵住，低聲說著。接著他感覺到其他的思維從意識深處掠過。

——你繃得太緊了，要多看看身旁。

擁有塔克薩的嚴肅以及奇波亞的溫和，那道「聲音」化為一陣風，從白熱的身心內側吹過。這不是幻聽，而是殘留思念……寄宿在這架「獨角獸鋼彈」上那些熟悉的思念，正對著自己說話。看見藍色、綠色及黃色的燐光在駕駛艙內游移，巴納吉將懷疑自己精神狀況的理性拋在一旁，凝神聽著亂舞的光芒一起湧現的「聲音」。聲音清楚地傳來，巴納吉可以感覺到他們烙印在精神感應框體上的殘像，以及塑造出可能性的神獸，那些生命的輪廓。

——仔細看著，巴納吉。那男人只有孤獨一人。他的背後已經沒有人支持了。

其中一道顏色化為卡帝亞斯的思維，站在巴納吉的身旁指著前方。巴納吉直視著「新安州」內部那道昏暗的生命焦痕。那條孤獨的生命不再與人共鳴，有如年老的恆星般放著倦怠的殘光。如果他肯面對安傑洛那些信奉者，不厭其煩地教導他們，那麼是可以讓自己的光芒永恆不朽的。

——再也不去相信的人就會變成那樣，我曾經也一樣。可是，你不一樣。你肯相信人的心靈，聯繫了許多的人們。

「這樣的話……！這樣的話，我將身體借給大家，將我與『獨角獸』拿去用吧！」

這樣比較好。巴納吉感覺得到，帶有肉體，半吊子的「自我」在妨礙與那許多「聲音」

之間的同化。如果可以捨棄自己這個個體，完全與「獨角獸鋼彈」合而為一的話——

——不可以，這樣的話，你這個人類將會消失。

羅妮的責備傳來。其他許多光芒亂舞著，巴納吉看到精神感應框體發出虹彩的光輝。

——化為容器，那就跟他一樣了。

——不要拋開自己，要去共鳴。

——你不是獨自一人。可以引出其他人超出潛能的力量，並吸收到自己心中，這才是你的強處。

——我說過，獅子也在等著吧？

賈爾、瑪莉妲、卡帝亞斯。融合的許多「聲音」之中增加了賽亞姆的沉重，同時從虛空中劃過的一束光束刺激了巴納吉的視網膜。「新安州」以此差距閃過光束，隨後又有兩束的光軸從不同方向追擊。『巴納吉！』現實傳來的聲音震動鼓膜，一個心靈契合的人聲——

那頭與自己因緣匪淺的黑獅子正在咆哮。

「利迪先生……！?」

現實的光芒映入眨動的眼睛，讓自己看見從後方接近的「報喪女妖」機體。『在後面，快衝！』其他的聲音從無線電傳來，巴納吉反射性地採取上升的舉動。「新安州」擊發的光

束從飛開的「獨角獸鋼彈」腳邊通過，接著穿過背靠背的兩架「傑斯塔」身旁。

「三連星的人們也……！」

兩架「傑斯塔」靈巧地散開，拖著推進器的軌跡，挾著「新安州」發射十字火網。「報喪女妖」預測「新安州」躲開的軌道，搶先一步以光劍揮去。巴納吉看到它的裝甲縫隙中滲出黃金色的光芒，並且有七彩的燐光滯留的同時，他隨著本能的驅使，拉近與「報喪女妖」之間的距離。環繞著兩機的七彩光芒接觸，爆炸性地擴大的瞬間，「報喪女妖」四肢拉長的身影化為「鋼彈」。

雙方的精神感應框體都失去原本的色彩，閃耀七色光芒，與擴大的感應力場逐漸同化。那並非殘像，而是存在現場的「氣」。巴納吉與利迪互相分享「氣」，各自的機體在同一條軌道上跳躍。拖著虹彩燐光的兩架機體從上下兩邊包挾「新安州」，光之力場包圍著獨臂的機體。「新安州」想突破力場卻無法如意，動作變得遲鈍的機身噴出倦怠的光芒，手上的光束步槍往不相干的方向發射MEGA粒子彈的光軸。

『兩架「鋼彈」一起對付我嗎……』

從「新安州」的內部，第一次發出滲有焦慮的聲音。巴納吉讓光束勾棍噴現，對擦身而過的紅色機體斬去。

精神感應框體噴出拒絕共鳴的光芒，動作遲緩的「新安州」千鈞一髮地

閃過這波攻擊。「利迪！」聲音還沒消失，繞到背後的「報喪女妖」交叉雙臂的勾棍，將

「新安州」的光束步槍熔成兩段。

「新安州」拋下化為火球的光束步槍，從袖口拔出光劍，並讓噴射光爆發。它展現了如

同瞬間移動的加速性能，繞到「報喪女妖」身後並舉起光劍。巴納吉下意識地伸出手，想抓

住那隻獨臂的影子。「獨角獸鋼彈」的右手跟著舉起，從張開的五指中放出感應攔截波。光

之力場出現波紋，看不見的力量撞在「新安州」機身上，被光芒纏住的機身，彷彿被束縛般

無法動彈了。

『殘留思念造成的侵蝕……!?居然對我這全人類總意的容器……!』

「你這容器是扭曲的！」

『覺悟吧！‧弗爾‧伏朗托！』

一同喊叫的利迪，舉起光束步槍。巴納吉也拿起架在背後的光束步槍，兩挺砲口對準

「新安州」。雙方都排出最後的麥格農彈莢，同時射出的光束劃出筆直的軌道。光束融合，並

化為巨大的奔流，將「新安州」吞沒在光芒的旋渦中。

『胡言亂語……！』

劃開灼熱的能源激流，雙腳被射毀的「新安州」仍然爬了起來。背上熔毀的翅膀蠢動

著，推動失去人形的機體，不過背後發出來的已經不是噴射光。有如黑霧般的影子滲出，讓感應力場之中浮現出有如怪物般的影子。吞噬光芒的黑暗以「新安州」為核心膨脹，讓巴納吉幻視到那通往宇宙深淵的虛無。

『這種「光芒」又能做什麼。無法傳出太陽系之外，只不過是一瞬間的「光芒」，不管聚集了多少——』

——所以，才要聯繫下去。

——直到有一天，這道「光芒」覆蓋全世界為止。

——只要有遺傳因子這座時光膠囊，所有的生物都能早一步獲得永恆。

——眼中只有自己的男人，是不會懂的吧。

「獨角獸鋼彈」被許多交錯的「聲音」推動而前進。『淨說些夢話……！』黑暗大叫著，並放出最後的力量，怪物的影子包圍「獨角獸鋼彈」。巴納吉拋下空的光束步槍，噴出光束勾棍的同時往「新安州」突擊。依靠思維之力的飛翔的機體，機身的精神感應框體白熱化，瞬間蒸散纏繞的黑暗，從左右兩臂噴出的光刃，接連刺穿了「新安州」的機身。

被兩把光刃刺穿的機體抖了一下，「新安州」似乎痛苦地抬起頭部。巴納吉感覺到貫穿了核心的手感。他順著衝突的流勢，漂在光芒與黑暗互相抗衡的力場中。『我很想稱讚你，

可是不對啊，巴納吉小弟。」聽見伏朗托的聲音，讓巴納吉訝異地睜大雙眼。

「你馬上就會知道，得到究極的感應是怎麼一回事……成為真正新人類的代價，就是你會被那機體吞噬，失去巴納吉・林克斯這具遺傳因子的容器。」

話中的每一個字都有如冰針，讓巴納吉感到心底凍結⋯「你在……說什麼──」嘲諷著語塞的巴納吉，『究極的新人類完成了。』伏朗托用詛咒打斷他。

『我說過了吧？你已經回不去「大家」之中了。』

黑暗的嘴巴裂開，怪物的影子發出嘲笑。這就是真實──由知性而生，為了知性而進化的終點站。甩掉無條件去同意他的本能，巴納吉將一切思維送入「獨角獸鋼彈」中。

「亡靈給我回到黑暗之中！」

爆炸性的閃光從「獨角獸鋼彈」的雙臂爆出，讓刺穿「新安州」的光刃膨脹。無視整流器極限值，以超高出力噴發的光束，讓刀尖延伸數百公尺之後，刀身隨著基部的握把熔解而消失。「新安州」毀滅性地爆發，撕裂的碎片散布在虛空之中。怪物的影子漸漸失去身形，看起來有如笑容的裂縫擴大，讓它的樣貌融化在群星的縫隙之中。充滿在駕駛艙中的虹彩光輝

「獨角獸」將燒焦的握把分離，光束勾棍的掛架折疊收起。

漸漸地散去，巴納吉大吐一口氣的身體沉入線性座椅之中。他的肩膀隨著呼吸晃動著，視線

看向仍然緊繃的手掌。沒有失去身體。手臂充滿被攻擊時的痛楚，骨肉因為G力的壓迫而麻痺，這一切仍然與自己的意識共存。確認自己的手掌握起來的觸感，巴納吉心中仍然帶有無法抹去的不安。他隔著螢幕，看向約五十公里遠的「墨瓦臘泥加」。

感應力場的光芒逐漸淡去，只有姆指般大小的蝸牛形狀，清楚地浮在虛空之中。不過在這距離上，看不到伴隨的「擬·阿卡馬」艦影。奧黛莉是否平安地抵達了通訊區呢？不安的水位隨著自己的沉思逐漸上升，不明就裡的寒意遍及指尖。伏朗托已經不在了，散播惡意的亡靈也消失了……可是這令人凍僵的冰冷氣息是哪來的？心中覺得不只是因為詛咒，巴納吉環顧著周遭的宇宙。『巴納吉，沒事吧!?』他聽見利迪傳來的聲音。

『機體還能動的話，就馬上離開這裡。殖民衛星雷射正瞄準「墨瓦臘泥加」。』

「殖民衛星……雷射……?」

這樣的單字組合，巴納吉從沒聽過。但是他感覺到那語感中所帶有的惡意，接著看向從腳邊接近的「報喪女妖」。保持「鋼彈」外型的黑色機體噴著煞停用推進器，『那是強力的破壞兵器。』利迪急切的聲音接著響起。

『一旦發射，這個宙域存在的所有東西都會被消滅。ECOAS應該已經出動去找回米妮瓦了。你也跟我們一起回到「擬·阿卡馬」吧。』

「報喪女妖」那有如鬃毛的獨角閃動著，它身後三連星的「傑斯塔」們也噴射著姿勢控制推進器，深藍色的機體靜止著，就像在等著巴納吉一起同行。巴納吉看向他們身後的「墨瓦臘泥加」，再看向浮在更遠處，有如拳頭大小般的地球。滯留在這個宙域那沉重的冷空氣

──了解到殖民衛星雷射這個具體的意象之後，巴納吉更明確地感受到這股冷空氣的源頭，就在那水藍色行星的方向。可以消去一切，那桀驁不馴的力量正瞄準「墨瓦臘泥加」，足以與太陽匹敵的渾沌能量正在胎動著。逃不掉，「墨瓦臘泥加」的巨體跟速度來不及逃走。要是不趕緊撤退的話，連我們自己都會──

「可是，這樣的話『拉普拉斯之盒』就……將真相傳達給世人的方法……」

一切都將失去。失去至今的一切、所有相關人們的思緒，還有可能性的「光」。怎麼辦？巴納吉自問著。他再次看向自己的掌心，同時得出唯一的答案，讓他的肩膀愕然地發出顫抖。

你已經回不去「大家」之中了──原來是這樣。那男人預料到一切，而留下了詛咒。之後會發生的事，化為電流穿透身體，讓巴納吉緊緊握住雙拳。他同時握碎了伏朗托的嘲笑，抬起低著的臉孔。在群星的閃光之中，還留有虹彩的「光芒」殘渣。讓自己這個人類成形，並且存在，那獨一無二的所有「光芒」，都在冷空氣之下屏息以待。

『巴納吉，怎麼了!?回答我！』

其中的一道「光芒」叫著。甩開伸出手的「報喪女妖」，巴納吉讓「獨角獸鋼彈」前進。感應到意志的機身噴射推進器，朝著「墨瓦臘泥加」加速。它的精神感應框體輝度有著些許增加，拖著一整條有如銀河之臂的燐光。

※

『⋯⋯這就是所謂的同類最懂同類吧？在暗地裡支撐著聯邦，兩位有實力的人士一起失蹤了。那就算窩在月球反面的鄉下人，總也會聽到幾句不好的傳言嘛。』

在螢幕的另一端得意洋洋地放話的男人，雖然年紀已經將近四十五歲，皮膚卻仍然保持彈性，豐厚的頭髮也不見褪色。他是用外貌來博取人氣的第二代議員，所以維持外表應該也是他工作中要努力的一環，不過羅南心想不只如此。以這年紀的男人來說，他的生活太過隨心所欲了。不在意一切內心掙扎，只是忠實著自己而活，這樣的生活方式，讓這男人看起來更為年輕。

那不是豪放，只不過是覺得世間沒有東西有讓自己認真看待的價值，看起來就像是把所

有人都當成路邊的石頭。雖然如果把所有人都當人看，是當不成政治家沒錯，不過這男人的態度太過分了。瑪莎似乎也有同感，答道：「你有這麼可靠的情報網真是了不得啊，摩納罕‧巴哈羅國防部長。」她的聲音中帶著露骨的不快感。「高加索之森」的多面螢幕其中一面，殖民衛星雷射的隔壁映著摩納罕‧巴哈羅的淡淡微笑，連不滿地抬頭的布萊特，側臉都帶著不快的神情。

「不過，這樣好嗎？『帶袖的』已經完蛋了。比起跟我們說話，你應該先想自己該怎麼處理吧？」

『您的話真是奇怪。那些叫做「風之會」的反動分子援助新吉翁這件事，與我沒有任何的關係。我打算嚴格處分相關人等，而且調查所得的「帶袖的」相關情報也會命人傳給聯邦者」直接對話。光是這件事就暗示了他知道一切，這位吉翁共和國的閣員，同時也默認了自己就是「帶袖的」的金主，在這瞬間他終於露出本性。羅南與眉頭一皺的瑪莎一起，仰望著從SIDE3傳送來的轉播畫面。在通訊員們忙著修正「格利普斯2」的軌道同時，被警衛

……不過，的確有些事令我很在意啦。』

說完，摩納罕伸手去撥那與年齡不符的豐厚頭髮，他的眼神露出狡猾光芒。不知道從何處得到情報，他在殖民衛星雷射面臨發射之際，介入管制室的通訊，要求與兩位「地下擁權

包圍的布萊特也注視著螢幕。

『在新吉翁宣布毀滅之後，聯邦的宇宙軍重編計畫會有什麼樣的結果……共和國與月球的亞納海姆工廠也有來往，所以這件事我們不能漠不關心呢。』

把所有人的視線當作一陣風吹過，摩納罕淡淡地說著。他的情報來源，應該是害怕宇宙軍重編計畫受挫的移民問題評議會成員……大概是約翰・鮑爾那一掛的吧。瑪莎還沒斜眼瞪著羅南責難他，羅南自己倒是先煩躁地嘆了一口氣。

『我們共和國政府，對這些假冒吉翁之名的反動分子存在，也感到十分頭痛。不過，事實上也因為有「帶袖的」那些人存在，聯邦的經濟才能夠運作。』

「你想表達什麼？」

『戰後的嬰兒潮，使得地球圈的總人口再次膨脹到一百二十億人。如果只靠正常的手段，根本不可能讓所有人都有工作。根絕戰爭是人類的宿願，不過壓抑失業與貧困也是為政者的責任吧？』

「你是說為了讓聯邦軍的重編計畫順利進行，共和國要擔任這敵人的角色？」

『國家間戰爭可行不通，收支會難以平衡。』

摩納罕意有所指地聳聳肩。爭奪「拉普拉斯之盒」失敗看看吉翁公國的前例就知道了，

也就罷了，但在那過程中新吉翁的艦隊毀滅，這事態對他來說一定也在預料之外。可是他卻沒有氣餒，馬上就來直接交涉，這是因為敗戰國的身分讓他學到這世上沒有一成不變的事，還是他那生來就不把人當人看，有夠厚臉皮的個性造成的？八成是後者吧。羅南在心中想著，並瞪著那得意洋洋的臉孔。

『這些事情，還是要交給新吉翁那類的危險分子最適當。雖然戰後大多處理掉了，不過我們政府與舊公國人脈還是有一點聯繫。如果各位需要，再一次組織「帶袖的」也並非不可能。』

過於直接的言論，讓面帶怒意的布萊特往前踏出一步，不過馬上被警衛的槍口壓了回去。瑪莎對布萊特不予理會，「而代價，我想是要延長共和國解體的期限是吧？」她回應著摩納罕。摩納罕沒有回答，只露出皮笑肉不笑的微笑。

「雖然這聽起來對財團與亞納海姆不壞，不過可能嗎？連那夏亞再世，說不定也在這場戰鬥中被擊墜了呢？」

『那種東西要做多少有多少。跟聯邦的「鋼彈」一樣，畢竟只是象徵罷了。只要給一個外形，大眾就會擅自找出意義了。』

這次連瑪莎都倒抽了一口氣，而縮起下顎。象徵著新生新吉翁的再世夏亞，弗爾‧伏朗

托——果然是這麼一回事嗎。多少已經預料到的心中充滿不悅，羅南感覺到忍耐已經到了極限，熱氣湧現在喉嚨。「你該適可而止了。」他用嚴厲的語氣插話。

「你似乎玩火玩過頭了，摩納罕部長。繼續干涉將會讓你縮短壽命。重建戰後吉翁共和國的令尊看到你這樣會難過的。」

一直保持著固定溫度的表皮發生龜裂，摩納罕的眼神出現明顯的怒氣。羅南心想果然沒錯，摩納罕‧巴哈羅不同意戰後的聯邦追隨政策，接近與共和國分道揚鑣的新吉翁，不知不覺中學會怎麼操縱他們。意欲堅持共和國獨立的精神的確不錯，不過面對父親世代被迫採取追隨政策的苦衷，他只會坐享其成，把世界當成兒戲在操弄，這目中無人的態度，完全就是大頭症發作的敗家子會做出來的行為。『這個……您還說得真露骨啊！』沒有理會想挽回面子的摩納罕，「我們很忙，跟你不一樣。」羅南說出打發掉他的一句話。

「視部長你的回答，我們可能會更忙。請別忘了殖民衛星雷射不一定只有一發。」

「要是你打算恐嚇我們，那我便先燒了SIDE3首府『茲姆市』。瑪莎與布萊特查覺這言外之意，驚訝地看向羅南。『這……種事怎麼……』視線緊盯著臉色蒼白的摩納罕，

「會發生的。」羅南斬釘截鐵地回答。

「目標正在移動，我們也正忙著修正軌道。要是射線經過了SIDE3，那只能說是不

幸的事故了。」

要狙擊位於月球背面的殖民衛星，並沒有說起來那麼容易。不過，有必要的話就會瞄準。這一瞬間羅南並不只是恐嚇，他眼都不眨地看著螢幕。摩納罕緊繃的臉頰抽搐，並帶著苦笑移開目光。『……原來如此，隨著「盒子」的消滅，過去的商業模式必須更新了。』他接著說道，連酸人都酸不到位的聲音被管制室的牆壁反彈，落在通訊員們的頭上消失了。

『那麼，我就在月球背後好好看著，吉翁滅亡後聯邦的未來。』

帶著抽搐的苦笑說完自己所能想到的諷刺，摩納罕便單方面切斷通訊了。螢幕熄滅一秒鐘後，投影出「格利普斯2」與目標物相對位置的CG。一旦消失後，摩納罕的存在感不足以留在人心中。氣氛回到彷彿什麼都沒發生過一樣，共和國的傀儡師徹底地從「高加索之森」中消失了。

通訊員們每個都看著自己的終端機，沒有抬頭。為了讓動起來的「墨瓦臘泥加」回到準星上，所有人都忙著計算軌道也是事實。都已經這麼忙了，還有人長時間占走一整個螢幕，光是這股怨氣，就讓他們沒空去聽剛才的對話內容了。羅南吐出積著的氣息，看向各瑪莎與布萊特各自面對現實的臉孔。另一旁，艾布爾斯彷彿已經久候多時，「軌道修正的預估資料完成了。」他用緊張的聲音說著。

「從『墨瓦臘泥加』的機動力反推導，並擴大出力與掃射範圍。能源充填完畢還要等上二十分鐘左右。」

「這樣花太多時間了。」

「無法再縮短了。這也是它第一次狙擊會動的目標。」

持續緊繃了數小時，艾布爾斯那打高爾夫球曬黑的臉，明顯地已經出現疲勞。羅南目光回到螢幕上，仰望正在修正軌道的「格利普斯2」。雖然看起來只是圓筒邊緣，有如針頭般大小的光芒，不過接近的話，那噴射焰應該長達數百公尺吧。與殖民衛星同大小的雷射砲，要改變角度，據說需要四用的核融合火箭噴射光吧。一點一點閃動的光芒，應該是控制動作用的核融合火箭噴射光吧。

敵宇宙軍全部艦艇推力的能量。

從發射口到暗礁宙域，中間還會經過地球旁邊，共七十九萬五千公里。就算「格利普斯2」只是些微改變角度，抵達照射點時也會發生數百公里的誤差。也就是說，在雷射照射中只要偏移0.01度，殖民衛星雷射就可以燒毀數百公里範圍內的物體。以吉翁公國軍的決戰兵器「太陽能雷射」為起源，這史上最大的破壞兵器，居然會由我親手發射──凝視著「格利普斯2」那直徑六公里，正在放出危險光芒的砲口，羅南的嘴角扭曲著。「契約更新了呢。」瑪莎的聲音從背後傳來。

「既然它離開了『工業七號』，那正好。同心協力葬送掉『盒子』這件事情，將會成為聯邦與畢斯特財團全新合作關係的基礎。」

或者該說是，共犯關係。瑪莎露出生硬的笑容，目光看向旁邊的螢幕，注視著上面的「墨瓦臘泥加」。畫面上的時間正好指向下午一點。羅南沒有看著任何人，等著時候到來。布萊特被槍口包圍，卻仍然紋風不動的視線，刺痛著羅南的背部。

※

「殖民衛星雷射……!?」

不經意地叫出的聲音，傳到挑高的天花板微微地迴響著。米妮瓦的身體一軟，漂在無重力中。『這是千真萬確的情報。』在耳鳴之中，她聽到辛尼曼回答的聲音。

『是利迪少尉告訴我們的。目前ECOAS正往您那邊移動，請您立刻離開那裡。以「墨瓦臘泥加」的軀體，不管怎麼逃都會遭到狙擊。』

無線電的聲音非常明晰。在「墨瓦臘泥加」的艦首，鄰接司令區的通訊區中，有可以對全地球圈插播的強大通訊設備。控制各個通訊衛星用的密碼已經開始發出訊號，螢幕上顯示

目前的進度接近百分之六十。如果系統是隨著「墨瓦臘泥加」的啟動一起開始作動的話，那麼距離控制所有衛星大概還有三十分鐘。與「擬・阿卡馬」的通訊會那麼清楚，應該也是對軍方基礎無線通訊干涉，而帶來的成果，不過所得到的卻是最壞的消息。米妮瓦隨著漂流離開操縱台，目光游移在與小型演唱會館差不多大的室內。

半圓型的空間中央，有座圓形的舞台，並且設有與首相官邸「拉普拉斯」同樣款式的演講台。只有演講台被探照燈照亮的樣子，感覺就有如演唱會上的舞台，不過四面八方設置的並不是客席。只有許多的螢幕與指示燈閃動的操控台，還有一定間隔設置的球型攝影機。在系統啟動完畢的同時，這裡就會變成向全地球同步轉播的攝影棚。這裡應該會成為支配數量破千的通訊衛星，控制所有廣播電波，對一百二十億人類傳達真實的堡壘。

要是失去這裡，那麼就失去了對全世界呼喊的機會。寄託在「拉普拉斯之盒」裡的思維，還有為了託付它而度過百年時光之人的思維，一切都會化為飛沫。仰望浮現在照明中的演講台，米妮瓦緊握著頭戴式通訊器的麥克風，用壓抑的聲音問道：「ECOAS預定何時抵達？」『已經離開迴轉居住區了，頂多再五分鐘。』辛尼曼立即回答。「再等一下……我希望能再等三十分鐘。只要系統啟動完成，那麼就可以將『盒子』的真相告訴全世界。就算告訴聯邦管制下的媒體，也只會讓媒體被整垮。所以就算一分鐘也好——」

『沒有那些時間。請即刻離開那裡，往船尾移動。』

「那麼，至少要回收石碑。原始的宇宙世紀憲章在冰室裡。我們不能失去它。」

『公主，殖民衛星雷射也許現在這一瞬間已經發射了。』

打斷問答的強烈語氣，讓自己毫無言語反駁。麻痺的身軀搖晃著，米妮瓦再次漂浮在無重力之中，『已經結束了。』辛尼曼沉重的聲音再度響起。

『我想公主您也很清楚，是瑪莉姐讓我們有機會得知這件事的。為了她著想，我們不能在此失去公主您的性命。』

「辛尼曼⋯⋯」

『只要還活著，總會有下一次機會的。還請⋯⋯』

辛尼曼榨出來的聲音，即使透過無線電仍然充滿苦澀。即使自己再怎麼樣拚命，可是大局在自己無法掌握的地方底定，也沒有時間可以讓自己去接受這些毫無道理的事情發展。辛尼曼那熟知敗北的聲音如此沉重，就連那常用的脫逃藉口，也毫不留情地響徹身心。下一次機會是不會來臨的，你自己不是最了解的嗎？湧現的反駁在口中融化，米妮瓦茫然地看著映出船艦內外的螢幕群。艦內的監視影像之一，一瞬間映出在通道上筆直前進的坦克型態「洛特」。

那應該是正前來此處的康洛伊他們吧。殖民衛星雷射不知道什麼時候會發射，但是他們仍然賭上性命要回收自己。這樣的事情並不是第一次發生，米妮瓦已經有過好幾次經驗。為了讓自己逃走、生存下來，自願成為棄子的吉翁武人們。每次看到他們的犧牲，都讓米妮瓦知道，這條命不屬於自己一個人。就算苟延殘端都要活下去，為薩比家留下血脈，這是自己的義務。米妮瓦·拉歐·薩比的人生，一直都是用這種理由說服自己，藉以舒緩逃亡生涯的悲慘。

也許以奧黛莉·伯恩的身分而活的這一個月，是從這座內心的牢籠中，唯一曾經逃出來的時光。巴納吉的那句「告訴我妳需要我」……那同時也是我自己想說的話。我也尋求著一個會需要我這個人的場所。不是需要薩比家的末裔，而需要我這一介人類。我「唯一的願望」，曾經掌握在名為奧黛莉的這雙手中。

而現在，這一切都將失去。必須擁護著不屬於自己的生命，回到心靈的牢獄之中殘存的日子已經接近。結束了，米妮瓦在心中複誦著，回望那看起來彷彿非常遙遠的演講台。就在這時候，『沒錯，奧黛莉妳馬上離開那裡。』熟悉的聲音在無線電中響起。

『「拉普拉斯之盒」由我來保護，我會保護它的！』

米妮瓦的視線回到操控台上，並看向螢幕群。一條紅色的燐光從視線的一隅劃過，讓米

妮瓦凝視映有外圍監視影像的螢幕。「獨角獸鋼彈」從「墨瓦臘泥加」的艦首掠過，並前往迴轉居住區，之後閃動停滯的噴射光進行減速，沒有武器、也沒有護盾的機體定位在「墨瓦臘泥加」旁，白色的人型浮在虛空之中。

「巴納吉……」

它的雙眼拋開滯留的絕望，寄宿著淡淡的光芒。被燐光包覆的人型看起來有如巴納吉本身，讓米妮瓦感受到一股不知由何而來的不安。

※

不到一點大小的白色機體，定位在上下長有武裝槽的迴轉居住區旁邊。從艦長席上站起身的奧特還沒說話，辛尼曼質問的聲音先一步大叫：「巴納吉，你要做什麼!?」還沒反應過來的艦橋氣氛一下子變得緊張。

『艦內應該還有「獨角獸」的預備零件。請將那些零件全部放出來。我要在「墨瓦臘泥加」的周圍張開感應力場的防護罩。』

超乎想像的答案，不僅讓辛尼曼，就連蕾亞姆都驚訝得合不攏嘴。在等待ECOAS回

收米妮瓦的同時，「擬・阿卡馬」也慢慢地拉開與「墨瓦臘泥加」間的相對距離，利迪他們也隔著十公里以上的距離滯空。就算這樣都不見得能逃離殖民衛星雷射的直擊，要留在「墨瓦臘泥加」正面去承受，這實在太瘋狂了。

頭看向在一旁呆立的艾隆。這有可能嗎？還沒開口問他，「這樣太亂來了！」艾隆發出的叫聲在艦橋裡亂竄，他踢離地板，逼近擴大影像中的「獨角獸鋼彈」。

「雖然它有干涉物理的力量，可是感應力場的特性還是未知數。沒有人能夠保證，它可以當作防護罩擋下雷射。」

「沒錯，不要做這種蠢事，巴納吉。這跟拉起『葛蘭雪』是兩碼子事！」

辛尼曼跟著咆哮。奧特沒有異議，屏息看著白色的機體。在短暫的沉默之後，「正因為是未知數，才會有可能性。」巴納吉回答，那冷靜得異常的聲音讓人感到汗毛豎起。

「感應力場連星體都能能推動了，沒有人能保證它擋不住雷射吧？」

「這是歪理！而且，要是真的發動這種規模的感應力場，在核心的『獨角獸』會……」艾隆突然語塞，辛尼曼用充滿血絲的眼睛看向他…「會怎麼樣？」艾隆低下頭，用彷彿帶有怒意的聲音回答「我不知道」。

「可是，在『阿克西斯衝擊』中心的兩架ＭＳ，最後都沒有回來，包括駕駛員……」

半開的口顫抖，辛尼曼高大的身體退了兩步。似乎有吸取人類意志，並轉換為物理能源

這種性質的精神感應框體——它的**完全發動**，需要化為核心的機體與駕駛員，用自己的存在

來當代價嗎？這種事自己無法想像，奧特仰望著在虛空佇立的「獨角獸鋼彈」。『沒有時間

了。奧特艦長，麻煩您了。』巴納吉的聲音，讓在場全員的視線全部看向自己。緊繃的嘴巴

無法立即回絕，艦長席的扶手被自己緊握，發出軋軋的響聲。

『我們得知「拉普拉斯之盒」……原始的宇宙世紀憲章，是基於人們的善意所製作的。

而大家有知道的權利，所以我們必須告訴他們。這項舊世紀的遺產，屬於現在所有活著的人

類。』

要讓適應宇宙的新人類參加政府營運——藏在「盒子」中的真相，透過米妮瓦之口讓一

行人都知道了，不過巴納吉的講法又讓人有不一樣的感觸。「善意的、遺產……」奧特不自

覺地低語，並用肉眼看向窗外的「墨瓦臘泥加」。蕾亞姆與辛尼曼、艾隆等人也保持沉默，

遠遠地看著那本身就是「拉普拉斯之盒」的巨艦。

『也許不會有任何改變。可是，就算只是一瞬間的光芒，只要聯繫住可能性的燈火——』

「不要隨便亂說！」

突然冒出的尖銳叫聲，吹散了艦橋的沉默。看著站在氣閘門口，身穿太空衣的少女，在

奧特想起米寇特這個名字前，少女踢了一腳門口旁的牆壁，從奧特背後穿過。

「喂，米寇特！」發出充滿疑慮的叫聲，拓也‧伊禮抱著名為哈囉的吉祥物機器人，跟著飛進艦橋。米寇特頭也不回地擠退了驚訝的美尋，操作操控台。「妳不可以擅自闖入⋯⋯」蕾亞姆打算制止她，不過她沒有停止，抓起預備的頭戴式通訊器將嘴巴靠近。「什麼遺產、什麼可能性啊！」爆發的聲音，不只拓也，連蕾亞姆的氣勢也被她壓過而停下腳步。

「沒有這些，又不會怎麼樣。就算是錯誤的世界、可能性消失的世界，可是只要大家能活下去不就好了嗎！？」

『米寇特⋯⋯』

「為了這樣的事情賭命，你有夠笨的⋯⋯回來吧，巴納吉。我受夠了有人死去。只要還活著，什麼事都可以做⋯⋯」

逐漸變得帶哭調的聲音中斷，米寇特伏著不動了。慢慢地接近的拓也將手放在她的肩膀上，漂在空中的哈囉啪答啪答地拍動看起來像耳朵的兩片金屬板，重覆著空虛的合成音：

『巴納吉、回來。巴納吉、回來。』奧特將無處可去的視線移向窗外。

恐怕米寇特說的才是最正確的。我們只是順著奇妙的事情發展，一路漂浮到這裡，當初的目的並不是開啟「盒子」。結果已經產生了，雖然這不是我們期望的結果，不過我們已經

確認了「拉普拉斯之盒」實際存在，也知道了內容。如果有布萊特司令協助的話，要用這項情報，交換軍方保證所有乘組員的安全，也不是不可能的事。現在讓全體人員活下來才是最重要的——這種事奧特也很清楚。明明就很清楚，為什麼卻說不出口，要他放棄呢？得不到答案的自問在心中轉動著，奧特仍然無法開口而保持沉默。『米寇特。』無線電傳來巴納吉的聲音。

『我對我父親，一直都不了解。雖然曾經生活在一起，但是我對我母親也不了解。我什麼都不知道，只是一直覺得自己脫節了。可是，現在我知道了。父親與母親，都是為了我好而生我、養我的。』

影像中的「獨角獸鋼彈」，隨著安穩的聲音動了一下頭部。那看起來有如人類的雙眼，好像正注視著米寇特而發光，「巴納吉……」米寇特沙啞的低語逝在艦橋中。

『知道了這一點，讓我很安心。我接受了現在的自己，開始思考未來的意義。而同樣地，百年前開啟宇宙世紀的人們，他們不單純是將太多的人類丟棄在太空，而是抱著自己所能做到的祈願送出人類的，如果大家能夠了解這一點……』

米寇特想說些什麼，卻又說不出口，只能用溼潤的目光看著「獨角獸鋼彈」當作自己唯一的抵抗。拓也從背後抱住她慢慢浮起的身體，兩個人就這麼離開了操控台。奧特看著這兩

人，同時聽到呼喊聲，「艦長……」他轉頭，與催促自己下決定的蕾亞姆四目交會。已經沒有時間了。說不定一秒之後殖民星雷射就會發射，「留露拉」也即將進入射程範圍。應該傳達的善意，可能性的燈火——奧特閉上眼睛思考著。目光再次睜開時，他做好覺悟直視著前方。

「將『獨角獸』的所有預備零件，搭載在彈射器上接連射出。進行作業的同時以強速倒退，隨後從『墨瓦臘泥加』脫離。」

我大概會後悔到死吧。奧特做好心理準備下令，並將背部靠在艦長席上。沒有人提出反對，只有一瞬間的沉默，接著蕾亞姆發出複誦的聲音，並透過美尋等人之口往各單位傳達。

只有米寇特一個人呆若木雞地站著，用不敢相信的眼神看著奧特。為什麼？她質問的目光掃過奧特、辛尼曼、艾隆，到蕾亞姆，但是沒有人能回答她，使得目光無處可去。被事前就已經後悔，卻連藉口都不肯說的大人們背影排開，雙腳發軟的她，視線再次看向「獨角獸鋼彈」。

「男人真是自以為是……！」

不只對巴納吉，同時也是對在場所有人的批判響徹艦橋。妳說的完全正確，奧特在心中默認著。

※

預備的護盾及修補用資材等零件，被線性驅動的彈射器推出，滑翔在虛空之中。這些零件從「擬・阿卡馬」的彈射甲板飛出，反射著月光微微發亮。數條發光的軌跡劃向「墨瓦臘泥加」。

這是獻給留在那裡的同伴，最後的餞別──惜別之淚。看著那些從白色船身發出的光條，利迪心中想起這些話，隨即搖搖頭，將視線看回正面。先行一步的噴射座台座上拋出新的貨櫃，流到「報喪女妖」的面前。解除毀滅模式的機體抓起貨櫃，無線電傳來亞伯特的聲音：

『就像要包圍「墨瓦臘泥加」一樣，平均散布。』旋回的噴射座機首轉向「墨瓦臘泥加」。

『精神感應框體體多一點，對那傢伙比較有利，再繞一圈吧。』

扁平的機體噴射推進器，又從機上投出新的貨櫃。奈吉爾的「傑斯塔」從旁滑過來抓住它，用人類打開紙箱的要訣解封。收在裡面的「報喪女妖」預備資材漂出，抱著貨櫃的「傑斯塔」游移在虛空中，沿著自己的軌道散布精神感應框體的資材。閃著推進光與奈吉爾機交

錯，戴瑞的「傑斯塔」也同樣劃著那旁人看起來，只像是廢鐵堆的資材軌跡。

『這上級真會使喚人啊。』

『這些玩意兒，真的會有用嗎？』

奈吉爾與戴瑞的聲音響起，『我可不想一起死，這是最後一趟囉。』噴射座的駕駛員半自暴自棄的聲音接著說道。含已開封的在內，貨櫃共有八個，收納著相當於一整架獨角獸型份量的精神感應框體。要讓這些資材環繞著「墨瓦臘泥加」散開，必須各自配合相對速度，所以不能只是灑下去。看到奈吉爾等人往「墨瓦臘泥加」上方前去，利迪駕駛「報喪女妖」前往下側，看著頭上巨大的武裝槽，繼續散布資材。

從巴納吉與艦長們的對話之後，又過了五分多鐘。下決定之後，行動起來非常快速，現在大家都忙著進行自己眼前的作業。我們正在幫忙一個無可救藥的大傻瓜──無視理性這樣的抗議，利迪將意識的一部分放在無線電的開放迴路上。「擬‧阿卡馬」已經距離五十公里遠了，不過與「墨瓦臘泥加」間的無線通話還沒斷訊。穿過迴轉居住區正下方之後，無線電突然傳來熟悉的聲音『我也要留下』，讓利迪的心跳為之一震。

『公主！不要不聽話──』

『這是我第一次，也是最後一次任性。原諒我，辛尼曼。』

『現在才要撤退，也太花時間了。既然米妮瓦殿下這麼說的話，那我們也在「獨角獸」身上賭一把好了。』

在米妮瓦有如女王般的口吻之後，沉穩的聲音響起。那應該是前去回收米妮瓦的ECO AS隊長吧。『康洛伊隊長，怎麼連你也⋯⋯！』

阿卡馬』上的新吉翁監督者嗎。心中思考著，利迪回望著已經穿越的「墨瓦臘泥加」。『不可以，奧黛莉！妳要努力活到最後！』聽到插播的聲音，讓利迪的心臟再一次震動。

『我正有此打算，巴納吉。我相信你。』

『奧黛莉⋯⋯！』

『你有自信對吧？那就做到讓我看看。還有一定要回來，我不允許你毀約。』因為與這裡的位置正好相反，所以看不到「獨角獸鋼彈」的樣子。不過，利迪不難想像語塞的巴納吉是什麼表情。「居然放閃光⋯⋯」利迪苦笑著。心中最後的大石隨著笑容而放下，讓心裡感覺變得輕鬆的同時，他拋棄已經完全放出資材的貨櫃。『好，到此為止。要撤離了，利迪。』奈吉爾的聲音無預警地傳來，「傑斯塔」旋回的機影在頭上畫著弧線。

「請你們先走吧，我要留在這裡。」

這不是突然想到的，也不是深思熟慮的結果。自然而然浮現的想法脫口而出，利迪將減

速的「報喪女妖」靜止在「墨瓦臘泥加」的旁邊。『利迪……!?』隨著怒吼，奈吉爾的「傑斯塔」困惑地俯瞰著自己。

「這架『報喪女妖』也是精神感應框體製的，應該多少可以幫上忙。」

不是為了贖罪，而是想去相信可能性。想要大家一起活下來，並親眼目睹百年的詛咒蛻變為祈願的一瞬間。『可是……！』奈吉爾的呻吟被打斷，亞伯特的聲音插了進來：『這樣好嗎？』利迪看見噴射座從「傑斯塔」的背後經過，他透過主監視器的眼神，看著噴射座取代回答。不知是否注意到「報喪女妖」無言地抬頭，噴射座畫出巨大的弧度旋回，機首轉向

「擬・阿卡馬」的方向。

『……我懂了。我會再一次訴請中止攻擊，之後再見吧。』

「了解，幫我跟父親問個好。就說你沒能做到的事，兒子打算去完成。」

沒有回應，只有沉默迴響著，噴射座的機體逐漸遠去。受到戴瑞機催促，奈吉爾的「傑斯塔」似乎也放棄了，回頭隨著噴射座離去，利迪呼了一口氣，身體靠向線性座椅上。

已經沒有恐懼感，也沒有疏離感與嫉妒感。胸中只懷有祈願，利迪看向浮在「墨瓦臘泥加」艦首方向的地球。百年前的里卡德，也是這樣的心境嗎？就好像在肯定著心中湧現的思緒，漂浮在虛空中的精神感應框體資材，發出與反射光異質的光輝，無數比星光更強烈的七

彩光芒開始閃動。

※

　張開與機體同調的五指，往左右伸去。從機械臂放射出看不見的波動，搖動著資材群，滯留著光芒的精神感應框體資材逐漸包覆了「墨瓦臘泥加」。光芒覆蓋了全長六千五百公尺的船體，全體形成球型，讓暗礁宙域的一角浮現出閃閃發光的燐光之繭。

　現在只是各部位接受到感應波，還沒有形成感應力場。要讓所有零件共鳴，發動足以干涉物理的力量，一定需要吐出所有的「氣」。這不是光靠想像就能做到的事，不過巴納吉毫無根據地認為，時候到了就會做得到，於是不再去思考了。要對這麼多的精神感應裝置注入「氣」，原本就沒有多餘的心力再去進行思考。力量從所有的毛孔中漏出，讓巴納吉突然有一股，也許自己的生命也被吸走的恐懼感。

　可是，有奧黛莉在。巴納吉也感受到留在另一側艙部的「報喪女妖」，正幫忙轉送並增幅感應波。這確實的感觸化為「熱量」，巴納吉感覺新的力量從自己的心中產生。能夠感受幅感應波。這確實的感觸化為「熱量」，巴納吉感覺新的力量從自己的心中產生……這就是「光」的來源，也是人類必須對世界展現，人類所擁有的心靈所產生的無盡能源……這就是「光」的來源，也是人類必須對世界展現，人類所擁有

188

的溫柔與力量的具體形象吧。

——這樣好嗎？

駕駛艙內充滿共鳴的光芒，同時出現有父親感覺的思維，而巴納吉沒有回答。你埋藏在我心裡深處的言語，連這種時候都會浮現在腦海。是你將我培養成這樣的，到現在還問這個……也許自己該這樣對他抱怨兩句吧。

不過，這也沒有辦法。為了填補不管怎麼活都無法滿足的人生，而生養子女，託付後事。就算希望孩子自由、自在地成長，卻會在不知不覺之間，讓孩子背負了自己人生的債務，所謂的父親就是這樣。自己也能理解到母親憎恨著這樣的父親，卻也愛著他。男人與女人之間無法跨越的鴻溝，親子之間也無法完全傳達思維的焦慮感……這一切現在看來，都是那麼地令人憐愛。由於溝通不佳而互相傷害，但是又不會記取教訓地愛著人，託付名為遺傳因子的遺言，期望在遙遠的未來會復活。這些愚蠢而又堅強的肉體契合，現在讓巴納吉感覺到無比貴重。

而自己身為這連鎖的一員，卻已經回不去這肉體的契合之中，伏朗托說了，得到究極的感應，代價就是會失去巴納吉·林克斯這具遺傳因子的容器。讓人的思維交會的場所，連時間看起來都耀眼無比的虹彩彼端……要得到撼動星體、扭曲光芒的力量，也許已經是活著

超越境界的行為。那麼，舊有的「自我」將會失去存在的意義。人類還無法帶著肉體這人類的容器前往彼端。知能進化的終點，成為真正的新人類，也就是──

有如痛楚的情感，突然襲向心中，有如從世界被切離的孤獨感讓全身動彈不得。再也見不到奧黛莉了，無法碰觸她，也無法感受到她嘴唇柔和的觸感。我應該更緊緊地抱住她的。應該讓她的髮香，深深烙印在自己身上。咬緊牙關，巴納吉忍住想要呼救的衝動，他的意識飛向那些還留在個人思維的「光芒」之中。

不想浪費時間祈願，對播放系統進行檢查的奧黛莉。康洛伊等ECOAS的成員圍在奧黛莉的身邊，駕駛「報喪女妖」的利迪用透徹的眼神看著地球。已經退後到安全區域的「擬・阿卡馬」艦橋上，辛尼曼與奧特默然地看著窗外，抱住米寇特的拓也，以及漂在背後的哈囉，視線都看著距離將近百公里的「墨瓦臟泥加」不放。「傑斯塔」降落在「擬・阿卡馬」的甲板上，頭上在可通訊區域盤旋的，是亞伯特搭乘的噴射座。他正與聯邦軍艦聯絡的聲音，化為現實的聲音震盪著巴納吉的聽覺。

『⋯⋯不只是我，還有利迪少尉，馬瑟納斯議員的孩子也在現場。如果對方不肯開啟回路的話，就試試看用緊急無線頻道。不要拘泥在直接交談上。單方面告知也好，將我說的話傳達到「高加索之森」裡。』

雖然聲音帶著焦慮，亞伯特的口氣卻已經沒有過去那樣的歇斯底里。擁有同樣血脈的人

——明明也許我們終於可以靜下心面對面了，可是終究沒有時間與你交談。沒能做到的事，還沒做完的事還有好多。我不想在這種狀況下離開這裡。巴納吉心中強烈地思考著。不想失去藉由與這些人的關係，得以成形的「自我」。羅妮她們也說了，不要拋棄自己。要是超出了肉體這個體的界線，那麼也無法互相遞溫暖了。

「我一定要回去……！」

口中大叫著，他抬起頭來。浮在虛空中的精神感應框體資材同時增加輝度，共鳴的律動震撼著「獨角獸鋼彈」，從機體噴出的燐光化為虹彩，鮮艷的藍色與淡淡的綠色混合，逐漸充滿駕駛艙。巴納吉閉上眼睛，思維集中在遠方的殖民衛星雷射上。也許是感覺到那狂暴的能源胎動，「獨角獸鋼彈」的雙眼發出激烈的光芒，吼……虛空中響起神獸的咆哮。

※

「……是亞伯特嗎？」

被瑪莎回問的視線射穿，通訊員之一露出害怕的神情噤聲。就在發射的倒數剩下不到兩

分鐘的這節骨眼上。令人意外的報告，讓羅南看著螢幕的視線也移向通訊員。

「怎麼回事？我跟那孩子說了『格利普斯2』的事了，他應該沒有離開『雷比爾將軍』

啊，為什麼會在『墨瓦臘泥加』的旁邊……」

面對著說話的同時，臉上逐漸失去血色的瑪莎，說出「雷比爾將軍」傳來的報告那位通訊員也是臉色蒼白。他求救的目光轉向司令席，不過艾布爾斯面對意料之外的事態，也充滿困惑。在管制室的空氣僵住時，布萊特第一個做出動作。他推開警衛的槍口往通訊員接近。

「喂……！」警衛發出制止的聲音，不過羅南舉手擋下警衛，並注視著從通訊員手中搶走頭戴式通訊器的布萊特背影。

「我是隆德・貝爾的布萊特上校。我想與『雷比爾將軍』的瑪瑟吉艦長對話。」

布萊特單方面開始對話，目光注視著螢幕中的目標。羅南的目光也回到「墨瓦臘泥加」的望遠影像，並凝視著留在巨艦周遭的數點機影。雖然「擬・阿卡馬」已經退出安全範圍，不過還有兩點疑似MS的機影留在「墨瓦臘泥加」旁。從這裡只能看到畫面上模糊塊狀雜訊，不過解析的結果，兩架都是獨角獸型。身為「盒子」鑰匙的一號機也就罷了，為何連以財團刺客的身分，送去戰場的二號機，都彷彿在保護「墨瓦臘泥加」般地留在現場？雖然心中有許多疑問，不過眼前的問題不是那些機體的動向。

距離五十公里外的宙域，稍微閃動著雷射通訊光芒的噴射座──是他嗎？身為前財團領

袖卡帝亞斯·畢斯特的長子，卻又以瑪莎的心腹身分，捲入事情核心中的亞伯特·畢斯特。

他親自上戰場的理由不明，不過這一邊宣揚自己的存在，卻又不肯從「墨瓦臘泥加」附近離

開，毫無脈絡的動作，看起來就彷彿想挺身阻止殖民衛星雷射發射一樣。「擬·阿卡馬」會

開始撤退，也是從亞伯特那邊得到消息嗎？心想瑪莎應該不會在這節骨眼上玩花樣，羅南看

向從背後接近的艾布爾斯。「如果是那架噴射座沒錯的話，他一定會被雷射捲入。」小聲地

說著，艾布爾斯的視線偷瞄了瑪莎一眼。

「要是此時中止倒數，再啟動會花上很多時間。視程度影響，也有供電系統短路而無法

使用──」

「沒關係。」

瑪莎突然開口，讓背後傳來艾布爾斯肩膀一震的氣息。羅南屏住吸進的空氣，回頭看向

站的位置有一點距離的瑪莎。

「繼續倒數。」

她用平靜的聲音補充，已經洗去表情的聲音看向螢幕。親人殺死親人──目擊在眼前重

現的宿命，羅南看著已經不到一分鐘的倒數器，目光從不再看著別人的瑪莎移開。僅僅瞄了

一眼那些不需出聲，仍然繼續進行的作業，艾布爾斯也保持沉默，回到司令席高台上。沒有去管正與「雷比爾將軍」繼續進行無線對話的布萊特，「光共振導管內，形成量子纖維，標定基準值。」通訊員無情的聲音響起，進入最終階段的管制室氣氛逐漸變得緊繃。

「雷射激發媒體，進入反常態分布狀態。」

「機身，確認到共鳴震動波造成的動搖。」

「調整冷媒的循環流量，用質量分配去處理。」

「角速度安定裝置啟動。」

「即將接近實用臨界出力，每秒九千兩百萬京瓦。」

通訊員們持續地播報，螢幕中的「格利普斯2」筒尖發出強光。鋪設在其中上千支的光共振導管發生共振，讓有如真空管的巨大柱狀物發出光輝，從殖民衛星大小的圓筒內側發光，高達每秒九千兩百萬京瓦的出力，匹敵一座殖民衛星的年度消費量。持續撤退的「擬・阿卡馬」也許可以倖免於難，不過「墨瓦臘泥加」就難逃消滅的命運。遠遠看去，「格利普斯2」就有如天體等級的手電筒。仰望著它的羅南，一瞬間閉上眼睛，「三十秒！」通訊員的聲音傳進耳中，讓他緊咬下唇。二十九、二十八、二十七……讀秒的聲音傳來，讓毅然地凝視著螢幕的瑪莎，眼神也微微顫抖。

「羅南議長！」

就在讀秒不到二十秒時，布萊特的叫聲從操作席傳來，羅南壓著劇烈跳動的心臟看向他。

「您的孩子，利迪少尉正在現場！」

羅南一瞬間沒聽懂他說了什麼。「什麼……？」毫無自覺地說著，羅南呆滯的臉孔看向布萊特。

「好像正駕駛『獨角獸』的二號機。這是亞伯特先生的聯絡……！」

說完，布萊特再次將頭戴式通訊器貼近耳朵。隔著他的背影，蕭然地漂著的「墨瓦臘泥加」映入眼界。緊鄰著全長六千五百公尺的蝸牛殼，不到一丁點大小的獨角獸型──「怎麼會……為什麼!?」瑪莎的叫聲喚醒的呆滯的腦袋，羅南抬頭看向司令席上的艾布爾斯。倒數顯示不到十秒，「沒有辦法！」幾近於悲鳴的叫聲響徹管制室。

「現在中斷，不知道會出什麼事故，不能停！」

一片空白的腦海中，浮現當年親手抱起的兒子面容，「激發增幅，達到臨界。」「抑制力場，允許解除。」通訊員的聲音連續響起。五、四、三、二……快叫啊、快咆哮啊、快跪在地上乞求救贖啊。心中充滿沸騰的雜音，然而仰望司令席的身體卻一動也不動，羅南無法

動彈地仰望著艾布爾斯的臉孔。可以賣給移民問題評議會首腦一輩子人情的可能性、以及付出莫大修理費用的殖民衛星雷射也許會報廢的恐怖感。艾布爾斯衡量兩件事的目光充滿血絲。他閉上眼睛，彷彿要隱藏自己倒向某一邊的結果。一瞬之後，他再次睜開的眼睛沒有看向羅南，望向正面的目光直視著螢幕上的「格利普斯2」。

「……發射，發射吧。」

艾布爾斯面容扭曲地擠出命令，螢幕放出強烈的光芒。住手啊，羅南在心裡的喊叫不知道有沒有成聲。在他搖搖晃晃地踏出一步之後，燒盡最後因果的光芒照亮整間管制室，羅南幻視到腦海裡的幼子消滅的畫面。

※

隔著地球，位於月球反面的拉格朗日點，L3。這個除了有聯邦宇宙軍本部「月神二號」之外，沒有其他特別東西的宙域中，有殖民衛星雷射「格利普斯2」。現在，它全長十五公里的圓柱體發生震盪，直徑六公里的砲口噴出灼熱的雷射光。

在發射的瞬間，會看到它吐出光之塊，是因為砲身內的殘留物燃燒的結果。砲身內部充

滿由二氧化碳與氮氣、氦氣所組成的混合氣體，透過鋪設在底層的光共振導管轉換為激發態。由砲口附近林立的抑制力場發生裝置，封住處於激發態的氣體，在增幅到臨界點時一口氣放出。直接運用舊時代的雷射振盪原理，放大到殖民衛星大小的殖民星雷射，與光束兵器不同，是看不見光軸的。隨著爆炸性的光芒噴出後，雷射就化為不可視的光軸，在宇宙空間中行進，只有接觸到射線上的宇宙塵時會顯露出光的奔流。不過地球圈內的宇宙由於長年的開發與戰爭，真空中有許多的雜質浮游著，遠遠看去，會看到一段一段的光芒顯示了彈道的去向。

直到照射目標存在的暗礁宙域，距離共七十九萬五千公里。就算是以光速直進的雷射，到達也要花上二點六五秒的時間。被地球的重力牽引拉扯，讓彈道有些許的扭曲，不過雷射仍然朝向目標筆直突進。光軸的粗細隨著前進而擴展，是因為約兩秒的照射時間中，「格利普斯2」的砲口角度有一點傾斜。發射時直徑六公里的雷射光軸，抵達暗礁宙域時已經成為兩百多公里的帶狀，讓射線上的宇宙殘骸一個不留地消失。第一個被這道光芒的激流所吞沒的生命，是在暗礁內航行的三艘航宙艦成員。

「對艦戰鬥，準備。各艦同時砲擊之後，射出第一波ＭＳ隊。以救出伏朗托上校為最優先事項。不要讓『擬造木馬』接近殖民衛星建造者。」

追著脫離「工業七號」的殖民衛星建造者，它與「擬造木馬」終於一起進入射程範圍內。希爾對全艦廣播的麥克風說完後，從「留露拉」的戰鬥艦橋看向正面的宇宙。伏朗托傳來的光訊號斷絕已久，敵人的狀況只能靠望遠影像去推測。既然不知道啟動的殖民衛星建造者，有什麼目的以及有多少戰力，那麼應該避免正面進行攻擊，派出斥侯探查狀況，才是一般的戰法。不過要是失去伏朗托，不管怎麼樣我們都沒有退路，這樣的想法讓希爾決定進行總攻擊。

要是伏朗托被擊墜的消息傳來，到時候艦隊將會失去控制。只能以搜索及救助的名義，一氣呵成地攻下殖民衛星建造者，並奪得「拉普拉斯之盒」。能夠做到的話，那麼便可以保持兵員的士氣，而音訊全無的吉翁共和國也一定會與我們聯絡。簡單地說就是要製造既成事實。希爾在心中低語著，並看向瞄準螢幕上捕捉到的「擬造木馬」動靜。對方應該也已經捕捉到我們的行蹤了，可是那失去單舷彈射甲板的船體毫無反應。連一發飛彈都沒有射過來，是因為在先前的戰鬥中用完彈藥了嗎？

「甲板上的MS也沒有出擊跡象……它與殖民衛星建造者的相對距離多少？」

「現在是兩百五十八公里，越來越遠了。」

坐在隔壁的副長回答。就算它要派出MS隊，不過這距離完全超過防禦區域了。捨棄載

有「拉普拉斯之盒」的殖民衛星建造者，一口氣離去的「擬造木馬」，它該不會是想引誘我們吧。

「真奇怪……」

希爾低語著，副長正要開口應聲的剎那，狂暴的光芒從後方襲捲而來，蒸發了無數的殘骸，吞沒「留露拉」船身。

一瞬間發生的事，讓人來不及意識到死亡。光芒立刻將「留露拉」熔解，鮮紅的船體有如樹葉般被沖散。從艦長席上被拋出的希爾，在撞上正面的螢幕面板前便燒得連骨頭都不剩，化為一團乾燥的沙粒四散而去。繫在甲板上的推進劑槽一個一個被引爆，龍骨被折斷的「留露拉」一分為二，旁邊同樣被光芒吞沒的兩艘姆薩卡級輕巡洋艦也被蒸散了。在彈射甲板等待射出的「吉拉・祖魯」，人類的外型保持不到零點一秒便化為焦炭。三道爆炸光在光之奔流中閃動，並立刻消失，「帶袖的」的痕跡，便只剩下這一團不能稱作是宇宙殘骸的宇宙塵。

讓進路上漂浮的數萬殘骸爆碎，岩石及鐵熔化消失的白熱光芒閃爍著，殖民衛星雷射的旋渦仍然直線前進。膨脹的巨大光帶貫穿暗礁宙域，在殘骸之海中打出一條真空的隧道。光芒直線前往「工業七號」的定點宙域——直擊照射目標「墨瓦臘泥加」。

漂在虛空中的精神感應框體資材群，有如被風吹拂般搖動，這是徵兆。要來了，巴納吉做好覺悟的一瞬間，令人無法呼吸的光芒壓迫而來，將巴納吉的視線塗成一片空白。

精神感應框體的虹彩光芒被白熱光併吞，被彈開的「獨角獸鋼彈」機體發出軋軋聲。會被燒死，巴納吉一瞬間湧現恐懼感。接著被光芒包覆的肉體與精神回到空中，巴納吉感覺到自己飄出到閃光的平原。

同時，在「獨角獸鋼彈」中呼吸的思維們也慢慢地升起，各自與巴納吉的思維重合。卡帝亞斯、瑪莉妲、塔克薩……這些熟悉的人的殘留思念，不是他們本身，同時也是他們自己。他們已經超越了境界，所在的位置無法用三次元的概念解釋。可以說是同時存在於所有地點，也可以說是不存在。他們是「全體」的一部分，沒有肉體所能感覺到的「自我」。但是巴納吉認知到，他們**記得**那時候的事。

一個個重合，被進入自己內心的他們引導──又或者該說是進入他們之中，化為他們的一部分──巴納吉在光芒之中看到時間逆行。殖民衛星雷射壓迫身體的光芒、與伏朗托的對

決、冰室的昏暗。瑪莉妲的「聲音」響徹戰場、與奧黛莉的接吻、槍聲在「擬・阿卡馬」中響起。有如雪花結晶的「L1匯合點」遠去，被虹彩所包覆的「葛蘭雪」沉入大氣層後，巴納吉的思維也被拉進地球重力的深處。

飛空要塞「迦樓羅」被火焰纏繞，亞伯特用槍口對著自己吼叫。瑪莉妲駕駛的「報喪女妖」飛翔，利迪的「德爾塔普拉斯」舞動，使用舊式MS的吉翁軍殘黨攻入特林頓基地。達卡的狂亂，巨大的MA……是嗎，那時候羅妮小姐死了啊，巴納吉突然湧現遲來的感慨。與辛尼曼徬徨的沙漠景象，與那時仰望的星空融合，再次被拉上宇宙的巴納吉，眼前滑過燃燒的「拉普拉斯」殘骸。

奇波亞的「吉拉・祖魯」四肢散去、塔克薩的身體蒸發。暴走的「獨角獸鋼彈」襲向「剎帝利」，第一次與他人融合的意識，看到瑪莉妲的悲哀。一件件地重新認識那時候的痛苦、爆發的感情，巴納吉的思維回到了「工業七號」，並看到在一切發生之前，對世界感到「脫節」的日子。

第一次搭乘迷你MS，進入宇宙時的緊張與感動。被人工太陽照亮的亞納海姆工專校舍。母親的葬禮在合葬墓地悄悄地舉行。在故鄉的殖民衛星滯留的酸味──可是好懷念。隔壁的夫婦又在吵架。腳踏車的煞車音震盪著夜裡的空氣，哈囉的眼睛喳喳地閃動。是媽媽上

夜班回來了吧。反光的水面，還有浮在上面的寶特瓶小船……這不是殖民衛星的景象，而是房子還在地球的時候，附近有片大湖。在眩目的陽光下，父親難得開口露出笑容。飛機雲在高空中拉出白線。遠方傳來母親彈奏鋼琴的聲音——

消失的生命，在最後會重播的走馬燈……這會在「全體」之中共享，與當時的感情一同保留起來，永遠不再失去。靠自己已經想不起來的記憶，讓自己成形的「光芒」一個接一個地劃過，被一圈圈解開的「自我」在「全體」之中逐漸重新組合。現在巴納吉是「全體」的一部分，同時巴納吉也是「全體」。身為無數思維複合體的它，看著腳邊那名為「獨角獸鋼彈」的憑依物，也俯瞰了在渾沌之中，編織出的人類未來。

之後被人稱作拉普拉斯戰爭的這場騷亂，在一瞬間的光芒中流逝。吉翁滅亡之後，聯邦的寧靜維持不到四分之一個世紀，新的反動勢力出現又消失，讓宇宙與地球兩方都發生戰火。從地球圈一路到火星圈、木星圈。隨著人類的生活圈擴大，戰爭的火焰也跟著擴大。任意殺傷人的無人兵器，擁有超越殖民衛星雷射破壞力的光束衛星。在地球的天空、火星的大地、包覆木星衛星的永久凍土上，擁有「鋼彈」遺傳因子的MS們繼續奔馳著。

一百年、兩百年……反覆著定期的破壞與再生，人類還是人類，每天在與宇宙相比極為渺小的空間中，不斷地爭奪霸權。時間與光，仍然是一道無法超越的高牆，儼然聳立在面

前，也沒有不同的文明對人類伸出交流之手。人類沒有改變、不會學習，連新人類這個名字都沉沒到忘卻的深淵之中。就如同賽亞姆所預測的，沒有任何改變的未來——人類的革新只是夢想嗎？可能性終究只是可能性，只不過是在永劫的時間之中，展示了一瞬間的「光芒」嗎？巴納吉質問「全體」，同時也身為「全體」的巴納吉，聽見脈動的心跳聲。

噗咚、噗咚，在虛空中搖盪的聲音，聽起來像是從內側發出，又像是從外側傳來。在冰室聽過的聲音，在「獨角獸鋼彈」中聽過許多次的聲音。就好像心臟反覆進行膨脹與收縮般，反覆著破壞與再生的人類行為刻畫出生命的節奏。充滿活力、健康地，在無限之中不斷地展現自我的生命之音——！

這不是重蹈覆轍，雖然看起來有如在封閉的圓環上繞著圈子，不過世界並不是停留在同一個地方。人類會被生命之音推動，毫不思索地繼續前進。被呼喚著想要變得更好、想消去一切不合理的本能所推動，而走在畫著又長又大的螺旋形時間之輪上。

這條路是不是有誤、擁有知能是不是不幸的開始？雖然有時候會被這些「內省所囚禁」，不過人類的步伐不會停止。就行動是被本能驅使這層意義上來說，人類與動物也許沒有太大差異吧。就好像候鳥往南移動，北美馴鹿群橫渡荒野一樣，人類追求超越自然的事物，這樣的隊列也會繼續前進。受到讓「自我」驅動的，那一縷的善意引導，追求可能性的「光芒」爬

升在時光的迴旋梯上。

階梯的終點——在層疊了無數世代，時光之輪不斷堆積後，巴納吉看到了另外一個可能性。反覆著破壞與再生的結果，讓地球需要漫長的休眠。決定要看到數千年後，地球復活的人們留下，在地球與月球緩慢地過著同樣的生活，而宇宙殖民地群離開了地球圈。過度增加的人們所居住的人工大地……進化的搖籃這項任務結束，它們靠著自己的力量脫離太陽系，航道伸往遙遠的銀河之外。銀色的腹部被照亮，它們就有如魚群以光芒閃耀的水面為目標，朝向在另外一側存在的「下一個世界」，前去不是這裡，而是另外一道虹彩的彼端。

他們獲得超越光芒的技術，然後卻與現在的我們沒什麼兩樣。就算是遙遠未來的那些「光芒」，他們仍是現在的反射，只是搖動的心靈搬移到時光之輪的彼端。未來只不過是今天的結果，巴納吉聽見奧黛莉告訴自己的聲音。不需絕望，也不用淪於急躁，只要聯繫善意所點亮的可能性之「光」就好了。「該有的未來」，一直都在自己手中。從黑暗的海底仰望水面之時，前往另一側的旅程便已開始。

噗通噗通噗通……充滿活力的心跳持續著。成為兩個「世界」接點的精神感應框體振動著，「獨角獸鋼彈」漂蕩在灼熱的原野，發出七彩的光芒。這是從「全體」流進來的力量，也是活在現在，無數的「光芒」所發出的靈魂之場。化為核心的精神映出過去與未來，巴納

吉的存在膨脹而溢出肉體，將自己委身於在現在這個時光裡呼吸的心跳聲中。

一切化為某處呱呱墜地的嬰兒體熱，化為躺在產床上的母親安穩的笑容，化為父親不習慣的雙手包覆全身。在還會閃爍百萬年的太陽照耀下，這一瞬間誕生的新生「光芒」群。聯繫直到時間彼岸的「光」之連鎖，眩目地閃耀著──

巴納吉・林克斯，看見了世界。

終章

喔，此乃現實中不存在的獸。

人們對其不了解，卻對這種獸

——牠的步行姿態、牠的氣質、牠的頸項，

乃至於牠的寧靜目光——有著深深的喜愛。

牠固然不存在，

卻因為人們愛牠而誕生。

這純淨的獸。人們總是騰出空間給牠。

於是在此澄明的預留空間，

獸輕巧地抬起頭來……

牠幾乎無須存在。人們不餵以穀物，

只以存在的可能性養牠。

此可能性賦予這獸力量。

其額頭生角，一根獨角。

而獸以潔白之姿接近一名少女——

長存於銀鏡，以及她的心中。

萊納・馬利亞・里爾克《給奧費斯的十四行詩》第二部第四首

覆蓋螢幕的雜訊沙塵暴，完全沒有散去的跡象。不只是「格利普斯2」周邊的監視衛星，連月面的觀測攝影機也斷絕聯繫，多面螢幕有將近一半被雜訊覆蓋著。是因為那莫大的能源奔流造成了電磁波障礙吧。連一點咳嗽聲都沒有，寧靜的「高加索之森」中流著些許無線電雜音，從屏息仰望螢幕的男女眾人耳邊流過。沒多久，通訊員的報告聲響起：「夏延天文台傳來報告，確認雷射抵達目標。」但沒有歡呼，也沒有拍手聲。瑪莎、布萊特、艾布爾斯，所有人都一言不發地凝視著雜訊的沙塵暴，花上超過半分鐘去接受這已經發生的事實。

總算，螢幕之一有回復的徵兆，讓管制室的氣氛突然變得緊張。月面的觀測攝影機反覆進行補正，映出暗礁之中的目標宙域。羅南不自覺地緊握扶手，凝神注視著應該有「墨瓦臘泥加」存在的空間。但是只有如同霧氣的淡淡光芒籠罩著，沒有看到任何物體。「目標呢？」

艾布爾斯的聲音從司令席傳來，在通訊員之中投下一縷緊張的波紋。

「無法觀測，似乎受到氣化的殘骸妨礙。」

「趕緊確認。不只月面，也從各SIDE的駐守軍調度觀測情報。直到判別詳細狀況為止，嚴禁所有人出入室。」

他的聲音毫無生氣、含糊不清。艾布爾斯用愧疚的視線瞄向羅南，但羅南只是看著藍白色的光霧。利迪曾經在那裡——雖然他想抓住布萊特的領口質問詳細狀況，卻沒有勇氣去實行。嘴巴與身體都無法動彈，停止一切判斷的腦海中，不斷閃過不知是否為自責的雜言。我在做什麼？為了聯邦的未來……未來？犧牲掉唯一該留在這世上之物，就為了未來？

「結束……了。」

低語的瑪莎，臉上也帶著恍惚。呆站的布萊特稍稍轉動頭部，用混著同情與憤慨的眼神看向羅南。在這狀況下也無法確認「擬・阿卡馬」的安危。羅南看向隨即移開目光的布萊特側臉，想來這時候他也只能等待。但是同時，他卻對自己的想法，感到一股令自己顫抖的不協調感。

等待——等什麼？這裡已經沒有任何未來了。不管等多久都不會有任何改變，只有現在不斷流動，直到死亡。

『地球……宇宙……住在這個世界上的所有人們……』

通訊員們帶來的細語喧鬧中，突然混入細緻的女性聲音。羅南抓住扶手的手掌抖了一下，傾聽著那浮沉在雜訊中的聲音。

瑪莎與布萊特也同時抬起頭，通訊員們一個一個察覺，並環顧周遭。女性的聲音仍然持

續響著，「這是什麼？」艾布爾斯從司令席上站起來時，那道聲音明確地報上自己的名字。

『我是⋯⋯米妮瓦‧拉歐‧薩比。目前我只能用這樣的形式對各位說話，請各位多多見諒。』

讓在場所有人凍住的聲音，逐漸變得明瞭。之後，管制室充滿騷亂的氣氛，同時動作的通訊員們，頭部化為波浪喧鬧著。羅南心中連一句「怎麼可能」都冒不出來，並用力撐住幾乎要跪下去的身體。艾布爾斯在背後大吼：「是從哪裡傳來的！發訊源頭呢!?」其中一名通訊員手壓著通訊器，頭也不回地說道：「不清楚，但聲音正透過各種頻道播放。」

「民間的通訊衛星也受到干涉。」

「似乎也介入了公共頻道。電視上出現米妮瓦‧薩比⋯⋯」

「轉到螢幕上！快確認發訊源——」

「目標發現！」

通訊員變調的叫聲，壓過艾布爾斯的聲音響徹室內。羅南與屏住呼吸的三十多個人，一起凝神注視著正面的螢幕。籠罩的光霧逐漸散去，藍白色的薄紗對面浮現某些影子。奇怪的細長船體，以及夾在中間的巨大迴轉居住區。與上一次看到它時，完全沒有差異。在殖民衛星雷射穿過，產生的氣體之中，它透露出毫髮未傷的身影，仍然存活著。

「目標、健在！『墨瓦臘泥加』健在！」

通訊員的聲音有如慘叫。在逐漸散去的霧氣中，閃動著無數警示燈的「墨瓦臘泥加」有如蝸牛的外形浮現，讓人聯想到針山的武裝槽群身影烙在螢幕上。睜大的雙眼顫抖，「應該直接命中了……」瑪莎呻吟著，直立的身體動彈不得。艾布爾斯放在操控台上的雙手一動也不動，管制室彷彿連呼吸聲都消失了，只有米妮瓦的聲音迴盪著。之中只有布萊特抓著頭戴式通訊器放在耳邊，一邊開始講些什麼，不過沒有人有多餘的心力阻止他。背後的警衛們張口結舌地盯著螢幕，羅南的視線也看著被薄弱光霧籠罩的「墨瓦臘泥加」。那光霧不像是單純的氣體，七色的光膜搖曳著，包覆了拉普拉斯的方舟——

「其他的艦影呢？『墨瓦臘泥加』的旁邊應該還有MS與噴射座。快找！」

被氣勢如同司令的布萊特催促著，一整面螢幕映出搖晃的光膜。羅南用目光追著高速轉換的解析影像，無意識地找尋著獨角獸型的機影時，突然感覺到膝蓋失去力量。他就這麼坐到地上，隔著扶手的支柱看著螢幕上的影像。真難看，快站起來。雖然自己的理性吶喊著，不過身體沒有理會那叫聲。羅南的雙手交握，沒有仔細去聽頭上交錯的咆哮聲。

會怎麼樣都不重要了。只要他活著，只要他還活著，這樣就——感覺到看向地板的眼中滲出淚水，讓視線變得模糊，羅南將握起的雙手壓在額頭上。在艾布爾斯他們越來越混亂的

同時，米妮瓦的聲音變得更加清晰，訴說著真實的聲音響徹管制室。聲音與胸中的祈願共鳴，化為洗去心中謊言的一粒水滴，從羅南的臉頰滑落。

「快點中止這場轉播！叫『雷比爾將軍』前往現場！」

瑪莎尖銳的聲音一起響著。為時已晚的吼叫，似乎被四起交錯的吼聲吞沒，沒有傳到任何人耳中而消失了。

『我是繼承了過去曾領導吉翁公國的薩比家血脈之人。可是，接下來我想說的話，與我的出身沒有任何關係。今天，我得知了一項與聯邦政府的基幹有關的祕密。而身為住在這個世界的一介人類，我想將這項祕密告訴各位。』

氣體煙霧在真空中滯留，另一側有分不出是彩虹還是極光的光芒正搖動著，它似乎在配合米妮瓦的聲音搖晃，讓艦橋的窗口閃著夢幻般的光輝。

但是，這不是幻覺。光芒的確在衝進氣體之中的「擬・阿卡馬」前方閃動著。在那如同繭一般的力場內側，包覆著「墨瓦臘泥加」極具特色的艦影。奧特從艦長席上探出身子，凝視著主螢幕所捕捉到的「墨瓦臘泥加」。現在的相對距離有一百五十公里，雖然還看不到細部，不過由它的影子看來，並沒有太大損害。就在周圍的殘骸都被分解到原子等級、化為漂

蕩的霧氣時，它紋風不動地存在於原處。

「真不敢相信……殖民衛星雷射的直擊居然……」

在艦橋的全員屏息注目時，艾隆呆若木雞地說著。目擊到燒盡直徑兩百公里範圍，在眼前狂亂地吹過的能源激流，任何人都會有這樣的感想。每個人都懷疑這是否是幻覺，甚至連自己的生存都無法確信，但是既然艦體跟身體還能動，那麼有些事情非做不可。大概是因為警戒著氣體造成的視線不良，使得船速下降。奧特查覺後，用焦慮的聲音大叫：「艦體再靠近一點！」

「誰都可以，有空的人去進行對空監視，全力尋找『獨角獸』與『報喪女妖』！」

不可能只有『墨瓦臘泥加』沒事，而他們卻出事了，他們一定還在。在內心反覆說道，奧特瞪著光霧瀰漫的『墨瓦臘泥加』。望遠畫面被分割成許多部分，並透過多功能偵測器掃瞄。「應該不至於……消失吧？」米寇特說著。「那當然！」拓也似乎有點生氣地回答，但是他隨即露出不安的神色，用問著「沒錯吧？」的目光看向艾隆。

對上的目光垂下，艾隆無語地低下頭。感應力場發動核心的駕駛員與機會——剛才聽到的話壓在身上，緊咬住牙關的奧特，聽到偵測長的一聲「發現！」而抬起頭來。

「疑似『報喪女妖』的影子！上方，R二十三度！」

掃瞄畫面的其中之一放大，定位在主螢幕的中央。被光霧包圍，無力地漂動的獨角獸機體大大地映出，讓沉滯的氣氛一口氣緊繃起來。「這裡是『擬・阿卡馬』，羅密歐008，利迪少尉！請回答！」背對開始呼叫的美尋，「『獨角獸』呢!?」辛尼曼大叫著。武裝槽、docking bay、在艦首聳立，像是電波塔的建築物。接連切換的望遠影像捕捉到這些部位的細部，直到映在迴轉居住區上的人型影子出現的瞬間，「有了！」偵測長的聲音響徹艦橋。

「是『鋼彈』！『獨角獸鋼彈』健在！」

掃瞄格的網眼捕捉到人型的影子，分階段放大。沉在光霧之下的人型慢慢地浮現，露出頭部有V字型角的「鋼彈」身影，同時爆出的歡聲，打破了緊張的氣氛。

拓也與米寇特跳了起來，在半空中相擁，頭盔中充滿笑容的美尋也撲了過來。「他居然活了下來……！」搾出話來的辛尼曼臉上浮出笑容，蕾亞姆下令：「準備回收，快點！」她的聲音中也充滿喜悅。宣洩而出的歡呼聲響徹艦橋，奧特放鬆力道的身體沉入艦長席中。他還活著。有著可能性神獸之名的「鋼彈」，漂在自己所生出來的光之力場中。「奇蹟，這是真正的奇蹟……！」被一邊大叫，並抱著自己不放的艾隆搖著身體，奧特暫時放空腦袋仰望著螢幕。

也許這樣的騷動，沒有傳進他的耳朵吧。好像沒有察覺到「擬・阿卡馬」接近，「獨角

獸鋼彈」仍然一動也不動。那似乎用盡力氣的機體佇立在光芒之中，彷彿要融入光芒中般地搖晃著影子。那宛如沒有人駕駛的寂靜，讓奧特感覺到心中湧現一絲不安。

『隨著宇宙世紀的開闢，而發布的宇宙世紀憲章。這塊石碑是聯邦政府的基礎，也是決定政策的基石。我想大家都非常清楚。一般相信，九十六年前，在首相官邸「拉普拉斯」中製造的石碑，隨著之後發生的爆破攻擊而遺失了。』

清澈的聲音擾動著光之海，讓波紋在虛空中擴散。波紋化為解除百年詛咒的祈願，讓石化的世界軟化，染至地球圈的每一個角落。

一切都是人所創之，人所為之──宇宙世紀、「拉普拉斯之盒」、還有這片光之海都是如此。被彩虹的顏色洗滌雙目，連身心的污垢也被洗淨，利迪漂在這片自己也是其中一部分的光之海。人心所生出來的光芒、感應力場。與戰鬥時所看到的光芒不同，現在包圍著「報喪女妖」的光芒是那麼溫暖。就有如被抱在母親懷裡、有如在羊水中打盹，讓人想起最原始的安眠。也許我正在重生著，利迪心想。因為利迪·馬瑟納斯背負太多沉重的事物了，而難以與新的世界共鳴……

「這樣……這樣子，就可以了吧。爸爸……」

一切結束，之後再次開始。這不是自己能決定的，也不是巴納吉或米妮瓦所選擇的。能夠產生這種規模的感應力場，能將「墨瓦臘泥加」從殖民衛星雷射的暴風中守住，是包括自己在內的全人類意志所達成的。是想要面對可能性，一百二十億的集團下意識，依附在精神感應框體上累積的結果……吧。擦去眼角的水珠，利迪吐出灼熱的空氣，模糊的視野再次看向「墨瓦臘泥加」。巨艦被逐漸淡去的極光包圍，那有如山一般的影子聳立在「報喪女妖」的背後。在山的旁邊，身為極光的來源的ＭＳ正在漂浮著。

一百二十億人的下意識希望其存在的可能性之獸——也許在那一瞬間，成為世界中心的「獨角獸鋼彈」。巴納吉，利迪想開口叫他，心中卻不知為何躊躇了。『……少尉，利迪少尉！聽得到嗎？』聽到無線電的聲音讓他看向前方。探測到發訊方位，自動打開的擴大視窗捕捉到「擬・阿卡馬」的艦影。利迪連忙回答：「我聽到了。你們沒事吧？」『太好了……！』美尋打從心底發出喜悅的聲音，不過她之後的聲音馬上變得嚴肅。

『請馬上與「擬・阿卡馬」會合。聯邦的艦隊已經出動了。他們的目的應該是接收「墨瓦臘泥加」，並使轉播中斷。』

這是理所當然的發展。聯邦政府不會放任不確定的可能性，去威脅到秩序。這時候「雷

即響起，擾亂了駕駛艙內逐漸低沉的氣氛。

　答的語氣中帶有萬般感觸。『利迪少尉，你能與「獨角獸」聯絡上嗎？』奧特艦長的聲音隨

間旁人難以參透的應對，利迪感覺到不光是「家庭」問題的沉重感，「你也一樣啊。」他回

拋開句尾隱含的苦澀，亞伯特補上一句『可別掛了』的聲音逐漸遠離。想起他與瑪莎之

理事們也會比較拚命吧……姑姑的權勢，大概也結束了。

　『這樣一來聯邦與財團的共生關係也破局了。面臨這生死存亡的關鍵，只會見風轉舵的

目送噴射座遠去。

溜的回話，的確是亞伯特的口氣沒錯。他為自己遮羞的口氣相當有趣，使得利迪露出微笑，

利迪問道：『能成功嗎？』『跟你們這些只會戰鬥的不一樣。我有我自己的做法。』這酸溜

劃開逐漸散去的光之海，一架噴射座從頭上穿過。他也沒事啊……短暫地鬆了一口氣，

　『我試著用財團的人脈，去讓軍方的攻擊中止，你得撐到我成功啊。』

接近「墨瓦臘泥加」。其他的聲音從無線電插播進來，全景式螢幕上開啟新的擴大視窗。

止的聲音，簡短地回答「了解」便握起操縱桿。『拜託了。拖一小時就行了，不要讓任何人

多久呢——聽著米妮瓦那已經化為背景音效的聲音，利迪呼應了自己心中，不想讓轉播被中

比爾將軍」應該也開始進擊，艦上MS部隊正要準備出動了吧。只靠我們自己，可以撐得了

『巴納吉沒有回應，你去呼叫他看看。視亞伯特先生的交涉結果如何，我們也會進入戰鬥狀態。』

艦長帶著覺悟的話語，讓自己差點遺忘的軍人反射神經再度啟動。「了解，我會與『獨角獸』一起去會合。」利迪回應，並正面轉向漂在不到三公里外空間的「獨角獸鋼彈」，促使「報喪女妖」前進。

看著那從剛才就一動也不動的機體，躊躇的心理再次浮現，不過利迪仍然對無線電大叫：「喂！巴納吉！」「獨角獸鋼彈」仍然沒有動靜。就算「報喪女妖」的手碰觸它的肩膀，開啟接觸回路，它的主監視器視線還是連轉都不肯轉過來。模糊的躊躇化為冰冷的不安，利迪讓「報喪女妖」繞到「獨角獸」的正面。

「巴納吉，醒醒！你還活著啊。大家都在等你回去。快往『擬・阿卡馬』──」

一下子抬起頭，回看著自己的「獨角獸鋼彈」動作，讓接下來的話語四散了。利迪原本鬆了一口氣的臉變得緊繃，他透過螢幕，看著那發出淡淡光芒的雙眼。「喂……」他擠出沙啞的聲音。

應該是模仿人眼製造的雙眼監視器，與裝備在「報喪女妖」身上的一樣……可是，不對。這不是機械的眼睛；當然，也不是人類的眼睛。某種巨大的存在正回望著自己。不是巴

納吉，然而巴納吉卻是它的一部分。「獨角獸鋼彈」這個**剛誕生的生命**，正將觀察的目光投注在構成自己的元素的一介人類身上。

「巴納吉，你……」

冰冷的不安，被逐漸湧現的喪失預感吞噬。他還在、卻也不在——心中唯一成形的話語，讓利迪語塞的身體漂在感應力場之海中。「獨角獸鋼彈」沒有繼續看向退後的「報喪女妖」，它轉動頭部，臉龐再次朝向虛空。眼神中帶有超越人類的理性，它不斷對自己周遭的世界投以觀察的視線，彷彿在思索著下一步的行動。

『可是，石碑並沒有喪失。石碑的複製品裝飾在達卡的議事堂，同時原始的石碑長時間受到隱匿。請大家看好，現在映在我身後的，便是在「拉普拉斯」所製造，真正的宇宙世紀憲章。』

演講台後方浮現六角形的石碑，攝影機接近它的表面。雖然是將冰室中的真品立體投影出的影像，不過高解析度的全像圖足以被放大顯示。攝影機對石碑的每一個角落進行拍攝，讓刻在表面的文字一字不漏地映在螢幕上。

一切都是藉由演講台的操控台，以及應用了精神感應系統的控制裝置所呈現的演出。就算不仔細確認螢幕，與頭戴式通訊器一體化的精神感應裝置會確實地轉播感應波，完成演講者所期望的運鏡。幻視著在螢幕另一端，一百二十億人的視線，米妮瓦只看著正面的攝影機，繼續演講著。沒有必要思考，至今所看到的、感覺到的，毫無滯礙地化為言語洋溢而出。口訴神託的巫女，也許就是這樣的心境吧。米妮瓦很清楚，以賽亞姆與卡帝亞斯為首，和「盒子」有關聯的許多人都站在這座演講台上，在背後支持著自己──

「我們會固守這塊通訊區。請從各單位派大約三十名有本事的人過來。有這麼多人員，就可以讓『墨瓦臘泥加』運作了。」

不只是死者，康洛伊與「擬·阿卡馬」聯絡的聲音，從演講台下傳來。旁邊站著副司令加瑞帝，後方有集結在通訊區的920ECOAS隊員們。各自攜帶輕機槍，身上穿的專用太空衣融入昏暗之中的隊員們，就算遇到大部隊侵入也不會退縮，而會守備這裡直到轉播結束為止吧。感受到康洛伊等人那有如即席親衛隊的氣概，米妮瓦的視線看向前方，正映著外圍影像的螢幕上。影像之中可以看到漂在遠處的地球，以及七彩極光晃動的光之海。集合在這個宙域之人的「光」以及從全世界呼喚來的「光」共鳴，化為各色光輝，包覆了「墨瓦臘泥加」。

『擬・阿卡馬』的支援抵達後，我們會配置在要衝防範敵人侵入。雖然對手是友軍，但別大意。這裡有值得守護的未來，大家要相信我們做的是為了世界，盡全力進行守備。」

康洛伊的訓示完畢後，全員一起回應「知道了！」的聲音撼動著光之海。我非常清楚，米妮瓦在意識深處低語著。這大概只是一瞬間的「光芒」，不會永遠持續，也不會傳達給當事者以外的人。可是，從太古以來，人類不就是一直看著這樣的「光芒」嗎？就算沒有被精神感應框體具體化，但是時而產生的「光芒」，將人類從破滅的深淵之中拉回，而得以避免滅亡。繼續編織歷史。獨自閃動時毫無意義，一瞬間的「光芒」──藉著連綿、共鳴而超越時間，聯繫到遙遠未來的「光芒」。米妮瓦再次體認到這是化為永恆的一瞬間，而自己正身處其中。可是她也察覺到缺少了最重要的一片碎片，讓心中吹過悲哀的風浪。

她的意識投向螢幕的一角，漂在光之海中的兩架MS上。看來利迪也注意到了，面對著「獨角獸鋼彈」的「報喪女妖」，舉動很明顯地帶著疑惑。就算機體沒事、肉體還在原處，但是我們所知的巴納吉・林克斯已經不在那裡了。被殖民星雷射的光芒包圍時，米妮瓦感覺到他的生命被「光芒」吸收，也感覺到那溫熱的手掌散布溫暖、從知覺的手掌中流過。

他並沒有死。他與許多的殘留思念，一同存在於「獨角獸鋼彈」之中。但是，卻無法碰觸他。巴納吉已經抵達至今無人能及的場所。靠著相信的心情所培養，最後不需要存在的可

能性之獸。也許，他已經不需要肉體這種實際的存在了。這份理解如此地沉重、苦悶，讓米妮瓦無聲地哭泣著。

沒有影響她流暢的言語，從眼中散出的水珠，讓探照燈的光芒變得模糊。沒有重力這點，就算是米妮瓦的傷倖，淚水沒有流過臉頰就浮起，讓眼淚的存在不會傳遞給攝影機，便四散在空中。對自己說著聲音不能發抖，米妮瓦滲著淚水的眼睛再次盯著攝影機的透鏡。『利迪少尉，怎麼了？快點帶著「獨角獸」回艦啊！』無線電的聲音在遠處響起。

『觀測到「雷比爾將軍」的ＭＳ隊出動。好驚人的數量。』

『巴納吉，先回艦上吧。』

『現在的你當先鋒太勉強了，巴納吉！』

『大家都在等你喔！』

『巴納吉，等你。巴納吉。』

奧特、蕾亞姆、辛尼曼，還有米寇特等人呼喚著他。忍受著想一起呼喚的衝動，米妮瓦視野的一隅，不斷地捕捉著螢幕中的「獨角獸鋼彈」。他們在等待著，張開雙手，焦急地等待他們所愛的神獸歸還。我不准你說自己沒有必要存在了，你跟我約定過，不管發生什麼事都會回來。回來吧，巴納吉，我們只能依賴這具肉體，才能傳遞雙方的溫暖。



沒有回應。在感應力場的海底，澄明的預留空間之中，存在方式變得名副其實的「獨角獸鋼彈」靜靜地抬起頭。有如銀鏡般發出光輝的石碑上只映著自己的身影，讓米妮瓦繼續靜靜地流著眼淚。

『我想大家也知道了。真正的宇宙世紀憲章上，多了我們所不知道的一章。將來，若是確認有適應宇宙的新人類產生，必須讓其優先參加政府運作……題名為「未來」的章節上，記載著這樣的條文。』

背後放著六角形表面發光的石碑，被探照燈照亮的米妮瓦配合動作演說著。她沒有脫下太空衣，是因為沒有那些時間，還是在意吉翁的制服，會帶給人們多餘的主觀呢？但是不管如何，背對著宇宙世紀憲章的石碑，對「所有的人們」訴說的人影，正是百年前所沒有實現的景象。她的言語與口氣，有著半吊子的政治人物所不及的堅強，就如同里卡德・馬瑟納斯的靈魂附在她身上。

雖然映在管制室的螢幕上，不過這不是軍方回路，而是透過各個民間電視台的通訊衛星送來的轉播，現在只要有接收器，每個人都能看到她的樣貌、聽到她的聲音。時間是標準時

間下午一點三十分，除了位在地球夜晚中的一部分人類外，世界正在活動之中。百年之間，拚命地隱瞞的祕密，居然蓋掉了午間的肥皂劇，在全世界轉播。要開啟「盒子」，想來也沒有更好的舞台，讓羅南忍不住苦笑。

這不是絕望之後的思考停止，也不是放棄之後的自我嘲諷。他感覺到數十年來，從未感受過的痛快。包括利迪的獨角獸型在內，處在「墨瓦臘泥加」附近的機體都確認平安了。既然知道連「擬・阿卡馬」也健在，那麼笑出一些聲音來也不算是太過輕率吧。知道這是最能笑的機會，羅南抖動肩膀不斷地笑著。「這種⋯⋯有這種事⋯⋯」瑪莎呻吟著，跌跌撞撞地倒退，並撞上扶手。她穩住差點跌倒的身軀，說：「⋯⋯總會有方法的。這點問題，要處理還不簡單。你們以為世界上的人類，有多少人能夠理解這場轉播的意義？只要媒體不把這事情當焦點，沒有人會在意宇宙世紀憲章的內容。要是藝人鬧出嚴重的緋聞，這件事過了三分鐘就被忘記了。」

因恐懼而睜大的眼睛下，只有嘴唇露出流於表面的笑意。沒有人回應她，布萊特，還有艾布爾斯等人，都只是凝視著告知「盒子」真相的米妮瓦，沒有人轉頭看向瑪莎。瑪莎握緊繞到背後握住扶手的手，用痙攣的笑容看向羅南。

「沒錯吧，羅南議長？一切都不會改變。只要財團與評議會聯手，這種程度的火苗馬上

就會被撲滅。只要報導發生電波干擾的事實，不要提到內容就好了。就算社運人士作亂也有限度。只要政府發表這一切都是胡說八道，那麼也沒有任何證據能夠否定──」

「可是，不管怎麼操作媒體，原始的石碑就存在於那裡，當下的混亂大概無可避免。」看不下去她空虛的獨角戲，羅南用下巴指向螢幕邊回應。「那就把它給破壞掉啊！」瑪莎發出怒吼，用笑容消失的表情瞪著艾布爾斯。

「司令，再一次發射殖民衛星雷射。那光芒只是虛幻。既然途中的障礙物都消失了，這次應該可以用百分之百的出力直擊目標。」

「辦不到。剛才的這一擊，讓大部分的光共振導管與供電系統都短路了。要再度實彈射擊，需要經過以數周為單位的修復作業……」

「那麼，就馬上對『雷比爾將軍』下攻擊命令！我們在這裡浪費時間時，那艘『墨瓦臘泥加』還在侵犯聯邦的權益耶！」

她的氣勢宛如要勒起艾布爾斯的脖子，讓艾布爾斯困惑的目光左右飄移著。財團與評議會都失勢的話，他就沒有可以依靠的靠山了。沒有理會處境宛如懸在半空中的司令，一直靜觀的布萊特接近瑪莎，「違法的電波正在播放著，軍方當然會採取應有的對應行動。」他用強硬的語氣說。

「可是，這與妳這位平民百姓沒有關係。」

瑪莎被他的氣勢壓住，被扶手擋住而無路可退的身體僵直著。沒有錯開對上的目光，布萊特再往前踏出一步。

「身為執行對應行動的隆德·貝爾司令，我有許多話想問妳。瑪莎·畢斯特·卡拜因，請與我們同行。」

接下來的話，帶著官兵對嫌疑犯說話時的銳氣，響徹了管制室。瑪莎的肩膀一震，蒼白的臉頰露出她盡力擠出來的嘲笑，「你在……說什麼？」她低聲呻吟著。

「你還等著被調職吧？你才沒有那種權力，沒有人有權力調查我。艾布爾斯司令，快逮捕這個男人，他才是犯了軍法闖進這裡的吧!?」

瑪莎隔著如同一面牆的布萊特肩膀，瞪著艾布爾斯看。當然，艾布爾斯並沒有回顧她。

似乎終於感受到失勢這句話的意義，瑪莎的臉色逐漸發白，勾起的眼角寄宿著接近瘋狂的光芒。「你怎麼了？回答我啊！我是畢斯特的代理領袖。連最高幕僚會議——」她噴出的吶喊有如悲鳴，「瑪莎夫人。」羅南用一句話打斷了她。

「『盒子』的魔力已經消失了，住手吧。」

瑪莎想反駁卻說不出口，只是不斷地抖動嘴唇。旁邊的布萊特用半帶警戒的生硬視線看

向羅南。「不用擔心，一切都會如妳所說的發展。」羅南繼續說著，不想再與人對上的臉孔看向螢幕。

「適應宇宙的人類……沒有證據可以證明那就是我們所謂的新人類，以後也不會去證明。大眾是健忘的。只要過個四五年，就不會有人去在意『拉普拉斯之盒』了。」

「那麼……！」

「同樣地，就算我跟妳的位置換人坐，也不會有人在意。」

背對著瑪莎語塞的氣息，羅南看著螢幕上搖曳的光帶。雖然逐漸淡化，不過有如極光的帷幔仍然包著「墨瓦臘泥加」，奇妙的光芒留在眼中晃動著。顯示著該處人們的意志——又或許，是顯示包括自己在內的全世界意志。

「包括這點在內，都是他們的選擇。我的兒子，還有妳的姪子……就交給他們吧。」

穿越了百年的分歧點，邁向下一個百年。他們正是全新人類的雛型，背負著下一世代逐漸改變世界……自己並不這麼認為。回到原點是歷史上的常態。訴求的手段太過激烈，也會受到預料之外的反擊。世界不會隨著一個人的期望而改變。羅南曾經相信自己不會變成那樣子，但是不知不覺間也走到與先人們同樣一個死胡同，為呻吟這是不得不為的淚水而徬徨。

只要是人類，誰都會有這樣的一天。

所以，才需要有可能性。在黑暗的路上點亮些許光芒，指引希望所在的可能性。沒有必要一直亮著，只要一瞬間發出強烈的光輝就好了。當光芒褪色、被遺忘的時候，一定會有人再次點亮新的光芒。而做的人也不是他們，而是繼他們之後，還未現身的他們吧。

因此，不需要恐懼、也沒有必要憂慮。現在只需要對新的光芒被點亮這件事投以祝福。將這百年間，一直沒能傳遞的可能性之光，託付到下一個百年的他們手中吧。渾身沐浴了那遙遠的光芒，讓羅南感覺到心中的鉛錘一點一點地熔化。「孩子是要超越父親的……」羅南聽到細語聲，轉頭瞄了一下。瑪莎的臉映入眼中，感覺她在這數分鐘內好像老了十歲的同時，她臉上卻露出安穩得不像在挖苦人的笑容。

「結果，你也信奉著男人愚蠢的浪漫啊……真是不像話。」

這句話聽起來意思像是「我並不討厭」，是自己想太多嗎？還來不及多想，她找回女性領袖威嚴的臉孔往布萊特看了一眼，便自己往房間門口走去。我不需要「盒子」的魔力，就算獨自一人也會戰鬥下去——瑪莎的腳步聲充滿高漲的戰意，布萊特也跟著瑪莎的腳步，帶著警衛穿過門口。離去時，布萊特與同樣身為父親的羅南眼神交會，讓留在現場的羅南感到心中的鉛錘又熔化了一個。

羅南還有工作要做。做事急性子的兒子們，還不知道怎麼善後。眼前的優先事項，是要

與財團的志願人士協力，讓軍方停止攻擊。羅南讓仍然遲頓的腦袋運轉，不過目光仍然被螢幕所吸引，他暫時用放空心思的表情看著七彩光芒。利迪的座機仍然只有一丁點大，看起來沉在騷動的光之海中，讓他感到焦躁。

　　『當然，這裡指的並不是新人類。進入宇宙的人類，會擴大認知能力、毫無誤解地與他人交流──吉翁・戴昆提倡的新人類理論，已經是這憲章完成之後四十多年的事了。與「拉普拉斯」事件一起被葬送掉的這一節，應該只不過是獻給遙遠未來的祈願。』

　　米妮瓦響徹身心的聲音遠去，警報音從腳邊爬升。奈吉爾不再仰望包覆著「墨瓦臘泥加」的光芒，而俯視下方滿是傷痕的甲板。在「傑斯塔」降落的「擬・阿卡馬」甲板上，傳來奧特艦長『全員，就戰鬥配置！』的聲音，讓他感覺到船體本身微微地震盪著。

　　『從光學觀測看來，「雷比爾將軍」派出的ＭＳ總數有四十八架，再過十分鐘就會到達射程範圍。各砲擊成員，進行牽制射擊的準備並待命。目前，正在進行攻擊命令中止的交涉，直接命令下達為止，嚴禁擅自開砲。』

　　四十八架相當於「雷比爾將軍」搭載的四個大隊總量。這可是完全不顧面子的全軍出

擊，不過想到他們面對的，是彈開殖民衛星雷射的敵人，那麼這個數量也算是妥當的數字。

「庫存都清空了呢！」奈吉爾苦笑著。『怎麼辦？』戴瑞回答的聲音也混著苦笑。

「不管交涉如何，命令要從上傳到下少說也要花十分鐘。」

『若是華茲的話，他會怎麼說呢？』

回應著，戴瑞機將已經所剩無幾的彈莢裝進光束步槍中，一副已經準備好等待出擊號令了的臉色。奈吉爾雖然希望至少能在艦內接受補給，但就算有補給，他也不想與友軍開戰。

「想也知道。」奈吉爾回答，並踩下腳踏板。兩架「傑斯塔」噴發主推進器，蹴離「擬·阿卡馬」的甲板後，兩條軌跡延伸在感應力場之中。

就算無法正面開打，但至少可以衝進攻擊部隊的核心，進行擾亂。要是這時交涉順利的話，那是最好。不順利的話……就到時候再說吧。被抱著這種樂觀態度的「光芒」推動，奈吉爾的機體飛向「雷比爾將軍」的進攻方向。米諾夫斯基粒子雖然已經開始散布，不過米妮瓦的聲音沒有斷訊，仍然繼續播放，介入所有通訊網的聲音響在地球圈的宇宙中。

『不過，這種偶然的一致性，讓這部憲章化為詛咒。萬一這一節與吉翁的新人類論連結起來，刺激了宇宙居民的獨立運動，會發生什麼事？最初只是述說著「拉普拉斯」事件真相

的石碑，從這時候開始，成為可能顛覆聯邦政府的恐怖標的。聯邦恐懼它的存在，與得到石碑的畢斯特財團共謀之後，稱它為「拉普拉斯之盒」並加以封印。』

在露天甲板上的兩架新型機，讓映著外圍監視影像的螢幕閃著噴射光。記得那是三連星的「傑斯塔」。既然採取戰鬥隊形，那麼應該不是想逃回接近中的母艦。他們也要開打嗎？

辛尼曼口中低語著，目光從埋在操控台中的螢幕移開，看向正面的座艙罩。

環顧著「擬‧阿卡馬」的艦尾附近，充當小艇起降用的著艦甲板，辛尼曼讓太空衣的背包與椅子上的釦具連接。這好像是一年戰爭時便開始使用的老舊機體，不過這艘用來當緊急時救生艇的小艇視野還不差。辛尼曼原本以為坐在一旁駕駛席的布拉特也會有同感，不過他目光看向操控台上的螢幕後，那張不滿的臉就沒有抬起。莫非是連續發生超乎想像的變化，不過他讓他患了急性虛脫症嗎？壓住自己內心的不安，辛尼曼努力裝作不經意地問道：「怎麼了？」

「明明叫三連星，怎麼只有兩架？」聽到這個回答，讓辛尼曼力氣都沒了。

「要學吉翁的三連星，那麼正常應該要有三架啊。」

覺得自己要是為此而感到安心也很愚蠢，他回答「天曉得」。此時正好出發前的指認呼喚結束了，進行機外檢察的整備兵遠離座艙罩之後，拿著誘導棒的甲板組員，用棒尖劃著顯

示通路淨空的圓型。辛尼曼再次環顧著艦甲板，讓自己一行人不小心待了太久的聯邦艦內景象烙印在目光之中。通訊螢幕上映出奧特的臉，『船長，祝你好運。』他說道。此時起降閘門也隨著緩緩的震動開啟了。

『交涉還要花上一點時間。目前狀況是無法避免戰鬥了。請使用「墨瓦臘泥加」的防衛機能，盡可能爭取時間。』

「了解，不過我完全沒料到，我會接下那種大塊頭的艦長職位。」

握住操縱桿的布拉特，呼出苦笑的氣息。擠在後方客席的葛蘭雪隊成員，每個人一定也憋著挖苦的笑意。奧特接到委託，需要有能力的人來操縱「墨瓦臘泥加」，於是他毫不猶豫地便選上這批人了。雖然他的決定迅速到令人懷疑是不是要趕走麻煩人物，不過看樣子應該不是這樣。畢竟彈援絕的「擬・阿卡馬」能否活下來，全都要視「墨瓦臘泥加」的運用。

『我們都過著無法隨心所欲的人生啊。』奧特不帶任何暗示地笑著回答，辛尼曼聳了聳肩。

『不過，在這緊要關頭，可以與你一同作戰讓我感到自豪。結束之後去喝一杯吧。』

雖然是老套的台詞，不過仍然能夠響徹心底。像我們這種年紀的男人，除了這種話以外，也沒有其他能夠深入人心的手段了。中年男人的笨拙，是不分聯邦與吉翁的。「了解，店舖就麻煩你管了。」回答後，辛尼曼放下頭盔的護罩。挺直腰桿，舉手敬禮的奧特從螢幕

力，開始前進的小艇穿過了起降閘門。

上消失，接著映出身穿太空衣的美尋。『請出擊，祝各位武運昌隆。』將收到的話當作推

從艦尾飛出之後不久，小艇一百八十度迴轉，前往「墨瓦臘泥加」。在追過「擬·阿卡馬」前往的區域中，視野內充滿著極光。雖然有逐漸散去的跡象，不過光帶仍然覆蓋了直徑五十多公里的空間搖曳著，「擬·阿卡馬」也被包在那七彩的手臂中。此時，背著「墨瓦臘泥加」漂流的兩點機影劃過視野，辛尼曼操作機外攝影機進行擴大修正。塊狀雜訊的方塊被修正，削出人的外型，讓螢幕上出現兩架獨角獸型機體。

應該已經發出歸還命令了，但是「獨角獸鋼彈」仍然沒有行動的氣息。依偎著毫無反應佇立的兄弟機，「報喪女妖」看起來也不知道該如何是好。一股不安突然從心中掠過，但是在察覺到原因之前就已經消失，「那傢伙是怎麼了⋯⋯？」布拉特低語的聲音傳入耳中。辛尼曼注視著螢幕，輕鬆地回答：「大概睡著了吧。」

「他可是用那麼小的身體，守住了『墨瓦臘泥加』，就讓他好好睡吧。之後輪到我們出馬了。」

辛尼曼壓下漠然的不安，目光回到正面。「墨瓦臘泥加」艦影已經埋沒了整個圓頂座艙罩，巨體上掛著一連串的武裝槽，聳立在光波之中。精神感應框體的共鳴，所創造出的力場

……瑪莉姐讓我們看到的「光」。她的魂魄，也還在這裡面嗎？看著搖晃的光芒，辛尼曼在心中暗自決定，我不會讓這光芒被打散，他瞇起的眼神再次看向「墨瓦臘泥加」。

就算是註定會逐漸消失的「光芒」，無法傳達給所有人的光輝，我也要守住它，直到公主的演講完畢。「墨瓦臘泥加」是為此存在、自己也是為此存在的。辛尼曼再次確認這個感受，不再誇示自己，而將全身吸入了喧鬧的生命之光。

菲伊、瑪莉，還有瑪莉姐。如果妳們還記得我，就看著我吧。爸爸將會做出讓妳們足以自豪的事喔──在跳動的心中低語著，他一個個檢查「墨瓦臘泥加」船體上露出的武器群，搖晃的「光芒」沒有妨礙視野，甚至平均照亮了暗處，就有如在幫助正進行觀察的辛尼曼。

『也許那是為惡的行為，不過也是為了維持和平，而不得不不做的決定。可是，一切化為制度繼承下去的結果，讓「盒子」失去原本的意義，只剩下忌諱新人類的心性仍然根留著。經過一年戰爭的惡夢之後，這樣的心性化為聯邦政府的頑固。』

遠處傳來的聲音，無法填補心裡的空白，穿過身體而去。聲音是從眼前的龜裂流進來的嗎？看著全景式螢幕上那連外部裝甲一起撕開的龜裂，幾乎放空的思考漫然地晃動之時，裂

縫的另一頭有物體發光，讓安傑洛數小時以來首度轉動頸部。

反射月光的物體，放出比星光更為硬質的光輝，慢慢地接近。是碎裂的星星破片——彗星的碎片。空白的腦海流過一絲電流，讓安傑洛從「羅森・祖魯」的腹中爬出。雖然不清楚這裡是哪裡、自己在做什麼，但是身體還記得艙門的開法。離開機艙的安傑洛，凝神注視著遠看只有拳頭大的物體。

仔細看清楚之後，察覺那似乎是機械的殘骸。幾乎是球形的物體，旁邊環繞著撕碎的裝甲以及管線類，燒焦的鐵塊緩緩地旋轉著。它的表面再次被月光照耀，安傑洛看到黑暗中浮出紅色，已經不去思考它是什麼了。紅色彗星的碎片——胸懷浮上來的名字，安傑洛的身體漂向虛空。

他伸長手臂，指尖碰觸到那看起來像心臟的物體。球體到處都帶著龜裂，形狀也稍微有點扭曲。在物體的一角，有著足以讓人出入的艙門。安傑洛靠著身體的記憶挪動雙手，拉下艙門邊的開啟把手。四角形的艙門滑動，群星的微光射進球體中，照出坐在椅子上的人影。

他就有如正在沉睡著。紅色的駕駛服沉在線性座椅中一動也不動，被頭盔包覆的頭部也低著不動。周圍的機械完全損毀，冰冷的真空包裹著他的身體。安傑洛踏進狹窄的球體之中，輕輕地碰觸那人的肩膀。座椅上的釦具好像鬆脫了，身穿紅色駕駛服的身體緩緩漂起，

帶有裝飾角的頭盔朝向安傑洛倒去。

安傑洛承受重量的胸口，感到一股疼痛。眼淚不知為何溢了出來，讓視野變得模糊。因為沒有地方可去，所以您來到了這裡吧。安傑洛抱住凍結的紅色彗星碎片，將沒有反應的身體抱在手臂中。溢出的眼淚化為顆粒，頭盔中漂蕩著閃爍的水滴。

「上校……您又把自己累著了……」

突然浮現的話語，馬上被空白吞沒而消失了。安傑洛抱住那個人的身體，想將自己的體溫傳遞給他而雙手使力。但是直到最後，安傑洛都沒有發現，那個人的頭盔護罩已經碎成粉末了。

在「新安州」失去身體的心臟中，兩個人影悄悄地依偎在一起，在真空中慢慢地凍結。

自「雷比爾將軍」出擊的MS隊光芒，從他的頭上經過，不過那與安傑洛已經毫無關係了。

『再過數年，名為吉翁的國家便會消滅，新人類神話也會被埋沒在歷史的黑暗中，不過這並不要緊。我並不打算藉由公開這件事實，而對聯邦問罪，並且牽扯到吉翁的再興。要是有這麼想的人出現，那麼我在此宣言，我將會以米妮瓦‧薩比之名將其糾正。

「拉普拉斯之盒」並不是那樣的東西，而是收納了人們善意的盒子。百年前，我們這些

宇宙居民，是與善意一同被送上宇宙的。就算那只是為了安慰良心的欺瞞、只是不負責任的祈願，但是請大家站在那些只能這麼做的人們立場想想看。他們在為數不多的選項中選出他們認為最好的處理法，並將一絲願望寄託於後世。雖然事情大小有所不同，但是我們每天都會遇到與他們同樣的掙扎。「盒子」該留下、該封印、或是該開啟，全部都是人類所為。一切都是我們每一個人的罪、算計，可以轉為破滅或是希望的可能性。』

林立的大群武裝槽吐出幾十、幾百枚的飛彈，拖著氣體的軌跡飛在感應力場之海中。劃破變薄的虹彩直線前進的飛彈，在數十公里外一個個化為火球膨脹，與極光異質的光帶在虛空中擴散著。

高濃度的特殊氣體抑制住米諾夫斯基粒子的擴散，並藉著與MEGA粒子間的共振作用讓光束的能量衰減。飛彈群裝備了人稱M彈頭的特殊彈頭，並展開了光束擾亂膜，這樣子可以防禦某種程度上的長距離砲擊。移到「墨瓦臘泥加」的人們，似乎馬上就開始行動了。正面看著有如煙火的光之亂舞，利迪的視線移向佇立在一旁的「獨角獸鋼彈」。白色的巨人看著前方毫無動靜，只是遠眺著遙遠的爆炸光。那吸取駕駛員思維的精神感應框體閃著七彩光輝，它用極為純真的眼神注視著宇宙的戰場。

『利迪，你在那裡幹嘛！理事們用盡各種方法了，不過直到攻擊中止的命令下達還要花上三十分鐘，這裡會化為戰場！』

亞伯特的怒吼響起，噴射座從腳邊穿過。利迪無言地目送著那看起來與飛彈群航道重疊的機影。

『我會在「墨瓦臘泥加」繼續進行交涉，你們也去避難。』

『沒錯，就算不靠「獨角獸鋼彈」的力量，只靠我們也能撐下去！』

『「獨角獸」與「報喪女妖」應該都已經用盡力量了。巴納吉，請快點歸艦。』

『你沒聽到嗎？巴納吉！』

『大家不是要一起回到「工業七號」嗎!?』

男女老少的聲音，從「墨瓦臘泥加」與「擬・阿卡馬」兩邊發出。慰勞與信賴，還有依賴著這獨一無二的存在，所造成的壓力——在我不知不覺間，你已經聯繫著這麼多的人了。

用全身去承擔他們的希望與信賴，並且駕駛這架機體磨耗著身心嗎？這樣的理解化為悔恨逼近自己，讓利迪獨自緊握住拳頭。他看向無言的「獨角獸鋼彈」，拭去眼角的水珠之後，

「大家，真是抱歉。」他擠出裝得開朗的聲音。

「通訊機掛掉了，所以聽不到。巴納吉沒事，他說馬上就回去了。」

還來不及感受說謊的心虛感，『讓別人窮緊張……！』亞伯特的聲音冒出來，『快點，馬上就會進入砲擊戰。』奧特接著說話的聲音，混入了雜訊。是米諾夫斯基粒子的濃度開始上升了吧。在這兩句話之後通訊便暫時斷絕，只剩下無聲地閃動的爆炸光留在兩機面前，不過這對「獨角獸鋼彈」來說，似乎是與它完全無關的事項。看著它那一開始都什麼都沒聽到的側臉，讓利迪再度感覺到失望，用「報喪女妖」的手去碰觸它白色的裝甲。

「來吧，回去了，巴納吉。」

利迪對接觸回路呼喚，雖然知道沒有用，但他仍然凝神傾聽著。聽不到呼吸聲，只有駕駛艙靜止的氣氛透過裝甲傳來，讓寒意也傳進了「報喪女妖」的駕駛艙。

「你的任務結束了。『拉普拉斯之盒』已經開啟，回去艦上休息吧。你才……剛誕生而已。」

以吸收人類思維的金屬——精神感應框體為血肉的白色巨人，微微抖了一下身體。我知道，你這個人類，已經不在那裡了。發動感應力場的代價，就是你的靈魂被「獨角獸鋼彈」給吸收了。留在這裡的，是吸取了人類精神而誕生的未知生命。也許已經不能稱之為機器，而是名為「獨角獸鋼彈」的新種複合體，與許多的思維融合，讓巴納吉這個個體的存在變得曖昧，因而產生的意識體憑依在機體

上。實現了人類可能性終點站的同時，它在這七彩的羊水中做著什麼樣的夢呢？利迪從碰觸的肩膀上接受不到任何意志，只感到撕裂胸口的喪失感，「大家，都在等你。」他有如呻吟般地說出這句話。

「你連武器都沒有了吧。總之先回艦上吧。也許冷靜下來，就會恢復原貌了……」

話中有一半是要說服自己的，利迪拉住只是一直漂動的機體，想要就這麼樣將它拖回去時，「獨角獸鋼彈」的手臂流暢地揮動，輕輕地甩開了「報喪女妖」的手。

——不需要武器。

發出淡然光芒的雙眼直視著自己，巴納吉的「聲音」吹拂而來。「巴納吉……」低語的聲音梗在喉嚨，利迪呆呆地看著戴有V字型角的巨人面容。

——你也能飛喔。來……

安穩的「聲音」響在真空之中，蹴離虛空的「獨角獸鋼彈」漂了起來。沒有看到推進器的光芒，從它的身體溢出的虹光化為推力，巨人向戰場飛去，機尾拖著七色閃爍的燐光。被牽動的「報喪女妖」精神感應框體也增加亮度，追向先行一步的兄弟機種。

感覺就好像是被看不見的手包覆著，並拉起來一樣。駕駛艙中也滲出七色的光芒，傳遞著「獨角獸鋼彈」的思維並脈動著。利迪呆滯地看著這道光芒，並將手放在同步拍動的心臟

上。第一次目擊它時，便感覺過的「獨角獸鋼彈」波動……讓人起雞皮疙瘩，震動著時空的那股波動，也許就是從現在逆流回過去的。如果是思維之間互相融合，以「全體」形成一個巨大的思維的話，那已經是人智所無法衡量的存在了。精神的疊合不只是單純的一加一，而是能夠生出這道「光芒」，那名為精神的無限，所疊加而成的存在。對於只是單體的人類來說，就好像是原始的單細胞生物仰望著究極的進化──如同完全的人類。

「『獨角獸鋼彈』……人類所見識到的究極思維……」

不會被肉體所拘束，複合的意識體自由自在地遨遊於宇宙。加總的許多思維，永遠聯繫著巨大的知性，與活在剎那之下的人類，沒有可以溝通的話語。這就是讓共鳴成為常態，真正的新人類樣貌嗎？這變得有如神一般的傢伙──

「……開什麼玩笑，我不接受。這種玩意兒會是人類進化的終點站，我絕不接受。」

這是舊人類的反感嗎？隨人去說吧。利迪被心中湧現的怒氣所驅使，直瞪著先行一步的巨人。

我們之間雖然沒有太多說話的機會，但是時而互信、時而交戰，一路走在同一條因果線上。被巴納吉‧林克斯這個人類影響，讓利迪現在的自我能夠成形。而他這樣無可取代的碎片，明明就在眼前卻無法碰觸。還有許多人在引首期盼著他的歸去，但是他卻像是拋開世俗

般地奔馳在宇宙，而且即將跨出這個世界之外。這叫我怎麼能夠接受。吉翁・戴昆說過，新人類是同時擁有深刻的洞察力與溫柔的存在。那麼會想拋下我們離開、姿意妄為的傢伙，不可能會是真正的新人類。

「你這冒失鬼，完全不考慮後果，就一口氣衝到那麼遠……！你稍微看一下身旁吧！沒有人追求這種結果，只要還有可能性，那就夠了！」

「獨角獸鋼彈」沒有回頭的意思，繼續前進著。在他的去路上，被光束擾亂膜干涉的M EGA粒子彈爆開，在氣體的帷幔上爆出火光，接著殺到的長距離飛彈影子，化為無數的黑點浮現。利迪馬上採取迴避動作，不過「獨角獸鋼彈」直進的態勢並未改變。沒有武器的機械臂伸向前方，對接近的飛彈張開五指。原本以為是感應攔截波，不過它的掌中放射出明瞭可視的七色光芒，感應力場之海中擴散出新的極光帶。

化為波紋擴散的光芒碰觸到彈頭，讓飛彈群一個個化為火球。「獨角獸鋼彈」毫不在意無數膨脹的爆炸光，加速衝進光芒之中。利迪緊握著操縱桿，壓住一路被牽著走的機身，並將全身的「氣」送進「報喪女妖」中。少瞧不起我，我才不想當神的跟班。我們會用我們自己的做法去守護可能性。將心中洋溢的思緒化為言語，利迪用力大喊：「『報喪女妖』！」

甩開虹彩的共鳴光，精神感應框體噴出黃金色的光芒並擴張。額頭上的角展開成Ｖ字

型，一口氣延伸四肢的「報喪女妖」面前，再次閃爍著無數爆炸光。在狂亂的熱源源與光芒之中，發現白色巨人的影子，利迪踏下腳踏板。得到「鋼彈」外貌的「報喪女妖」噴發主推進器，靠著自己的推力再次開始前進。

「我們去抓住那個傻瓜吧，『報喪女妖』！」

盯著正好在感應圈內的「獨角獸鋼彈」，利迪將節流閥完全開啟。吼嚕嚕……獅子的「鋼彈」低吼著，加速產生的G力壓在黑色機體身上。

「我不會讓你跑去可能性的地平線……彩虹的彼端。我一定會把你帶回來。我跟你，在這個世界上都還有許多該做的事！」

感應力場之海出現光的波紋，爆發的飛彈散布著閃光與衝擊波。正面承受的機體受到波及，讓駕駛艙劇烈搖晃著，不過利迪的視線仍然盯著「獨角獸鋼彈」不放。我不會讓你逃走，我會追著你到天涯海角。背對著米妮瓦微微傳來的聲音，重整體勢的「報喪女妖」閃動加速的推進光，追著似乎快要消失的白色巨人而去。

「你搞成這樣怎麼抱女人啊！嘎？我會把奧黛莉搶走喔，巴納吉！」

「獨角獸鋼彈」穿過光之海，也突破光束擾亂膜的氣體雲，在黑暗的宇宙中拉長了七色的燐光。利迪模糊的視野捕捉到它的身影，讓「報喪女妖」不斷地奔馳著。追著遠去的獨角

獸，奔馳在虛空中的黑色獅子刻下金色的足跡。兩束光條劃在群星的縫隙間，拉出一條閃爍的流星軌跡。

　　『人類想要變得更好、想消除一切不合理的想法，讓這個世界一點一點地前進。而當地球無法支撐起發達的文明時，我們的父祖輩將增加太多的人類送上了宇宙。即使這樣的行為無法避免棄民的誹謗，但是究其根本，卻是基於要讓人類與地球生存下去的善意。將來，若是確認有適應宇宙的新人類產生，必須讓其優先參加政府運作。在西元最後一個夜晚，在宇宙世紀憲章末端加上的這一小節，可以說是由無窮的善意所編織出來的吧。

　　一切都是開始於善意，然而要不要將這一切歸結於善意，端看我們的感受。只要我們改變，世界也會改變。就算無法成為新人類，我們每個人都有足以感受的心靈，並且有適應環境去變化的力量。否定人類的業障，只是在新人類這個分野追求救贖的話，一切都不會開始。就算不便、就算焦急，我們都只能讓那從血液中編織出的善意不斷地延續下去。而我們所需要的，全都已經在我們這具身體之中。』

　　醒來的時候，**它**對包圍著自己，過於雜亂的許多思維感到困惑，並有如同暈眩的感受，

而佇立良久。

喜悅、憤怒、悲傷。無法拋棄希望與絕望，只是不斷地震盪著自己的無數思維環繞在周圍，他們完全沒有注意到自己的聲音有多麼大，互相叫喚著。自己之前也是其中之一⋯⋯但是記憶卻十分曚曨。觀察著喧鬧的思維，感覺到有一群壓迫感威脅著自己的生存，它為了先排除其存在，而促使自己依附的機器前進。

大量的飛彈與ＭＳ成群逼近。但是實際上，卻無法威脅到它的生存。靠著物理定律作用而生的微弱能源，與它內側所儲存的思維複合體——從其中無限地產生的「力量」相比，就有如影子般脆弱不堪。它揮動手臂搖動力場，消去了蜂擁逼近的飛彈群。之後它環顧正面漂浮的藍色行星，以及在周圍漂浮的殖民衛星，再次傾聽著喧鬧的數百億思維。

這是假的，有人叫道：不，聯邦會做這種事不意外；這下子世界要天翻地覆了，一群人在討論著；也有人叫囂著沒有證據證明新人類存在，一切都不會改變。

可是，大多數的思維，一開始就沒有加入這場議論。這件意外雖然吸引了他們的目光，可是他們遲早得回到眼前的工作上，思考被今天的晚飯與明天的預定填滿。它覺得這種遲鈍，就是有肉體的生物會有的愚昧，同時也是為了維持肉體，必須消耗掉大半數時間之人的不便。

不過，即使如此，他們的心靈仍然有著某些變化。在百億的思維中，有許多仍然保持沉默的思維，正強烈地反應著，逐漸在內心深處產生共鳴的燈火。這些燈火必定會在每個人的時間之中釀成、共鳴，並培育為未來的光芒。看著他們所招致，尚未來臨的時間，**它**對無法加入他們的自己感到「脫節」。

出乎意料之外的動搖。思維的複合體，融合的許多意識所造就的我，竟會感到「脫節」。難道還要再回到那具肉製的容器之中嗎？這樣的思索與知覺，僅靠收在那肉體中，名為頭腦的小宇宙是無法維持的。一旦回去，便會忘掉一切，而受到肉體的狹隘知覺所支配。從行星的海底爬出的生命，終於得到能夠以真空為住處的自由形體，為什麼會有退化的必要？

它遲疑了一下子。懷疑會不會是肉體時的知覺有如迴響般殘留，而迷惑了自己，然而內含的各個思維放出「熱度」，彷彿本身就有肉體般地震撼著自己。

震動的思維呼喚回各自的形象，而響起卡帝亞斯及瑪莉妲這些肉體的聲音。狹隘、令人無法喘息，與他們在一起連遨翔都做不到。無法改變，但是卻一直希望改變，在與現實「脫節」之中，培育了「心靈」的許多肉體的聲音——繼續說著「就算這樣」吧。不是該做的事，而是做**自己認為該做的事**。狂亂，幾乎讓自己瓦解的振動充滿在內側，同時**它**也聽到從

外界流進來的許多聲音，而讓**它**出生到現在第一次轉向背後。

利迪駕馭黑色的獅子，「報喪女妖」追了過來。奧黛莉站在面對著世界的演講台，只呼喚著自己。同樣位於「墨瓦臘泥加」的一角，亞伯特為了進行事後處理焦頭爛額。在司令區咆哮的辛尼曼，仍然還沒抓到操艦要領而感到急躁。人手不足的「擬・阿卡馬」艦橋中，拓也與米寇特一件一件地、慢慢幫著忙。在地板彈跳的哈囉撞到蕾亞姆的頭部，彈進正在喊叫的奧特手中……

遲鈍、脆弱，永遠無法到達真理的肉體連鎖──但是，好溫暖。在此身之中相爭的「熱度」，結果也是以他們為起源。有些熱度只有在那肉體中才能培養，有些光芒只能在那磨鍊嗎。**它**的意識再次轉向正面，環顧著現在可以隨其自由自在的世界之後，停止前進了。

仍然只知曉肉體知覺的人們，不會允許對他們來說，有如神的存在發生。而它憑依的身體──「獨角獸鋼彈」將會如「拉普拉斯之盒」一樣封印，等同其血肉的精神感應框體也會被當成禁忌的技術而埋葬。也許不會再有第二次機會，不過也沒辦法。就算技術被封印了，但是創造出技術的人類知性不會被封印吧。那些肉體們混雜而沒效率，也因此時而帶來意想不到的結果，或許他們會得到其他的進化型態，也不是不可能的事。

只要將這些動搖想成在孕育那可能性，那麼不自由也可以忍受。將自身委於那肉體所感

覺、所掌握、所選擇的一切事端吧。卡帝亞斯與瑪莉妲他們也如此期望著。並不會花太久。

等收在腹中的肉體，巴納吉．林克斯的身軀老朽，不會超過百年。最後再看了一次浮在眼

前，那蒼藍透明的子宮、一切起源的行星後，**它**將自身投入連續的一瞬間之一。

分隔兩界的七彩光芒搖晃著，包覆著知覺。祝福你，**它**聽到某人呼喚的聲音。降生在有

如母親的行星，仍然處在無知中的孩子們。他們內在的神——睿智所帶來的可能性，正因為

是反自然，所以才能補全自然。總有一天，他們找到自己的存在意義的話，要用真實的「光

芒」去照亮這個世界也不是不可能的事。以宛如母親的自然對照組，也是庇護者的「父親」

身分。就算被肉體的柵欄所束縛……不，正是只有知曉肉體溫暖之人才能抵達這個境界。

沒有必要焦急，反正還有大量的時間。畢竟光是殖民衛星群要划出銀河之外，就還要花

上一千、兩千年。

『過去，里卡德．馬瑟納斯曾經說過。不用為其他人寫下的劇本所迷惑，只要用你心中

的神之眼看清即將開始的未來。在那之後經過了將近百年的時光，我們再次站到開始的地

點。我說的話，只是我的想法。而聽到這場轉播的各位，請用自己的眼睛去看清事實。然後

如同百年前的人們所做的，抱持善意去為著下一個百年著想。

相信著沉眠在我們心中，那名為可能性的神──』

凍僵的肉體流過電流，漂在無重力下的指尖抖動。尚未等待意識覺醒，在空中抓動的手掌抓住著操縱桿，取回機體的管制。

「奧黛莉……」

意識得到肉體的感覺，並低語著。無線電不斷傳來利迪的的咆哮聲，不過聽不清楚內容。敵人撤退了、交涉成功了，辛尼曼與奧特等人互相叫喚的聲音，對於在昏睡之中的意識無緣。巴納吉在沉眠之中操作著操縱桿，讓「獨角獸鋼彈」前往應該回去的地方。

前往讓巨大的迴轉居住區有如銀鏡般漂浮的「墨瓦臘泥加」。為了與身處其中的少女互相依偎，可能性的神獸奔馳在月球與地球的夾縫之間。

《全書完》

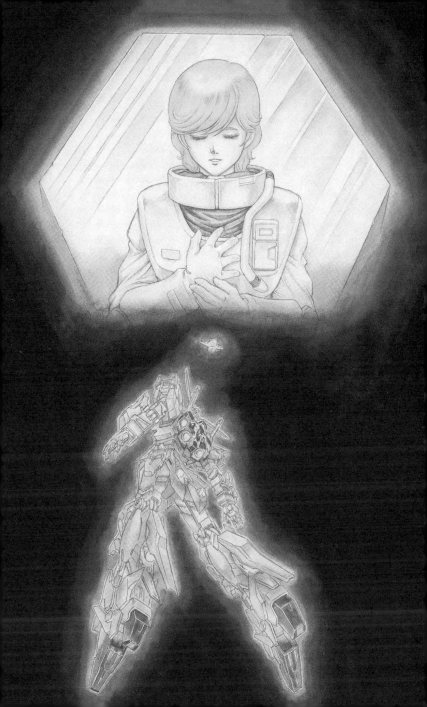

機動戰士鋼彈UC（UNICORN）10　彩虹的彼端（下）

作者　福井晴敏

角色設定　安彥良和

機械設定　KATOKI HAJIME

原案　矢立肇・富野由悠季

插畫　虎哉孝征

設定考證　岡崎昭行
　　　　　小倉信也
　　　　　白土晴一

協助　佐佐木新（SUNRISE）
　　　志田香織（SUNRISE）

日文版裝訂　住吉昭人（fake graphics）
日文版本文設計　泉榮一郎（fake graphics）

日文版編輯　石脇　剛（角川書店）
　　　　　　大森俊介（角川書店）
　　　　　　永島龍一（角川書店）

宇宙世紀

更多推薦的宇宙世紀鋼彈漫畫————!!

機動戰士GUNDAM
C.D.A.年輕彗星的肖像①～⑬
北爪宏幸
機械設定協力：石垣純哉
定價：NT$110～120/HK$35～38

©Hiroyuki KITAZUME 2009
©SOTSU・SUNRISE

機動戰士鋼彈
基連暗殺計畫①～②
Ark Performance
原作：富野由悠季 原案：矢立肇
定價：NT$110～120/HK$35～38

©Ark Performance 2008
©SOTSU・SUNRISE

機動戰士GUNDAM
我們是聯邦愚連隊①
曾野由大
腳本：クラップス
原作：富野由悠季 原案：矢立肇
定價：NT$120/HK$38

©Yoshihiro SONO 2007
©SOTSU・SUNRISE

STRIKE WITCHES 強襲魔女 1~2 待續

作者：山口昇　原作：島田フミカネ&Projekt Kagonish　插畫：島田フミカネ

兩大巨匠攜手獻上最強兵器少女物語！
身處戰地的智子即將迎接初戀──!?

　　由暢銷作家山口昇與人氣插畫家島田フミカネ合作，將二次世界大戰的兵器與美少女完美的架空歷史大作！人稱「扶桑海的巴御前」的空中王牌穴拭智子進駐前線索穆斯，迎戰未知的異型「涅洛伊」。快來體會與動畫版不同的兵器少女物語!!

各**NT$160/HK$45**

Kadokawa Light Novels

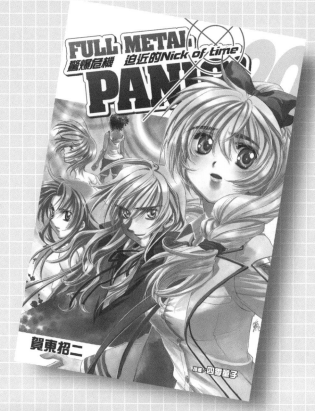

驚爆危機 1~20 待續

作者：賀東招二　插畫：四季童子

**〈傾聽者〉的真實面貌即將揭曉！
宗介等人將於「起始之地」逼近最大的謎團——**

　　因宗介駕駛新型AS〈Laevatein〉大大活躍，〈De Danann〉機員便致力營救分散各地的〈米斯里魯〉成員；同時泰莎為了取得某個情報也加緊著手行動。在尚未擺脫〈阿瑪爾干〉威脅的危機狀況下，她如此執著的情報內容究竟是……？

國家圖書館出版品預行編目資料

機動戰士鋼彈UC. 9-10, 彩虹的彼端/福井晴敏
作；吳端庭譯.——初版.——臺北市：臺灣國際
角川,2010.04-2010.05
面；公分. ——（Kadokawa fantastic novels）
譯自：機動戰士ガンダムUC. 9-10,虹の彼方に

ISBN 978-986-237-610-2（上冊：平裝）
ISBN 978-986-237-658-4（下冊：平裝）

861.57 99004566

Kadokawa
Fantastic
Novels

機動戰士鋼彈UC 10 彩虹的彼端（下）（完）

（原著名：機動戰士ガンダムUC 10　虹の彼方に（下））

2024年6月26日　二版第1刷發行

作　　者：福井晴敏
原　　案：矢立肇・富野由悠季
角色設定：安彥良和
機械設定：KATOKI HAJIME
插　　畫：虎哉孝征
譯　　者：吳端庭

發 行 人：台灣角川股份有限公司
總　　監：呂慧君
總 編 輯：蔡佩芬
主　　編：林秀儒
設計指導：陳晞叡
美術設計：黃永漢
印　　務：李明修（主任）、張加恩（主任）、張凱棋、潘尚琪

發 行 所：台灣角川股份有限公司
地　　址：104台北市中山區松江路223號3樓
電　　話：（02）2515-3000
傳　　真：（02）2515-0033
網　　址：www.kadokawa.com.tw
劃撥帳戶：台灣角川股份有限公司
劃撥帳號：19487412
法律顧問：有澤法律事務所
製　　版：巨茂科技印刷有限公司
ＩＳＢＮ：978-986-237-658-4